二十世紀歐美音樂風格

馬清◎著

序

《二十世紀歐美音樂風格》是我為揚智文化公司的讀者所寫的第三本書了，希望讀者能喜歡它。

二十世紀的音樂家很多，我著重向讀者介紹了四十餘位作曲家。對於大家較熟悉的馬勒 (Gustav Mahler, 1860-1911)、德布西 (Claude Achille Debussy, 1862-1918) 和拉威爾 (Maurice Ravel, 1875-1937) 等作曲家就不在此書中作介紹了。為了使讀者產生興趣，我注意從作曲家的性格特點、創作及生活背景入手，介紹他們最典型的作品，其中有不少作品使我深受感動，由於無法向讀者演奏（唱）出旋律，我特意節選了部分作品的有關詩歌、朗誦、對話或歌詞，目的是使讀者能透過文字進一步領會作品的涵義，重溫或想像出那優美或感人的音樂。

透過整本書的寫作過程，使我更加瞭解、更加尊重二十世紀的作曲家。從整體來看，他們比前幾個世紀的作曲家面臨更艱巨的創作，處於音樂如何向前發展的尖銳而激烈的矛盾之中。更何況多

馬清

數作曲家身處逆境：或經歷戰爭的苦難，或受到當局的非難與迫害，他們的生活可謂動盪不安。但即使在這樣困難的環境條件下，他們始終沒有動搖過，始終堅持音樂創作。他們的作品也反映出他們敢於堅持真理、申張正義，敢於向邪惡鬥爭的大無畏的精神與勇氣，像蕭斯塔可維奇（Dmitry D. Shostakovich, 1906-1975）第二次世界大戰時期的作品《第七交響曲「列寧格勒」》(Sympheny No.7 "Leningrad", OP.60)，在當時就給予全世界人民以極大的鼓舞。這些作曲家以自身的創作和精神，譜寫了一部氣勢磅礡交響曲，它具有豐富的音響，變化的音色及大膽的創新手法，其內容反映了二十世紀社會的變遷與人類所經歷的一切。這音樂與前幾個世紀的音樂相比，更有特色，更加複雜，更引起人類對未來的思考。

回顧二十世紀的音樂，發現還有一些問題需要我們進一步改進與完善，特別是在音樂理治方面，有必要作進一步研究。因為音樂只有在堅實的理論作基礎的條件下，其創作才會有更大的突破與飛躍，這一重任要由二十一世紀的音樂家們去完成。

在此，我要感謝北京大學學報主編龍協濤教授對我寫書工作的關懷與支持。還要感謝北京大學

計算機系碩士研究生冉亞軍同學對我寫作的熱情幫助。

最後，還要感謝北京圖書館、北京大學圖書館、中央音樂學院錄音室等單位的工作人員，是他們為我提供了大量的中、外文參考文獻及有關音響資料。

本人學況有限，書中不妥之處歡迎台海兩岸讀者指正。

◎ 二十世紀歐美音樂風格 ◎

序

106-□□

台北市新生南路3段88號5F之6

揚智文化事業股份有限公司 收

地址：

　　市
縣
　　鄉鎮
　　市區

　　路（街）

　　段　巷　弄　號　樓

姓名：

電話：（　）

FAX：

（請用阿拉伯數字
書寫郵遞區號）

□揚智文化事業股份有限公司 □生智文化事業有限公司

謝謝您購買這本書。

為加強對讀者的服務，請您詳細填寫本卡各欄資料，投入郵筒寄回給我們(免貼郵票)。

E-Mail:tn605547@ms6.tisnet.net.tw

網 址:http://www.ycrc.com.tw

您購買的書名：＿＿＿＿＿＿＿＿＿＿＿＿＿＿＿＿＿＿＿＿

購買書店：＿＿＿＿＿＿縣＿＿＿＿市＿＿＿＿＿＿書店

性　　別：□男　　□女

婚　　姻：□已婚　　□未婚

生　　日：＿＿年＿＿月＿＿日

職　　業：□①製造業 □②銷售業 □③金融業 □④資訊業
　　　　　□⑤學生 □⑥大眾傳播 □⑦自由業 □⑧服務業
　　　　　□⑨軍警 □⑩公 □⑪教 □⑫其他＿＿＿＿＿

教育程度：□①高中以下(含高中) □②大專□③研究所

職 位 別：□①負責人 □②高階主管 □③中級主管
　　　　　□④一般職員 □⑤專業人員

您通常以何種方式購書？
　　□①逛書店 □②劃撥郵購 □③電話訂購 □④傳真訂購
　　□⑤團體訂購 □⑥其他

對我們的建議

目錄

1 百年歷史追溯與社會文化背景

二十世紀的音樂是與百年歷史的發展、人類社會的發展、科學技術的發展、人類生活環境的改變以及人們的思想意識、情感有著密切聯繫的。

十九世紀末，西方資本主義的工業與經濟迅猛發展，歐洲一些發達的國家已呈現出工業化與機械化的某些特徵。進入二十世紀，隨著工業的發展，世界各國的科學技術取得了前所未有的成績。

科技領域的成就，表現在科學家與技術人員發明並製造了汽車、飛機、電話、收音機、電視機以及在二十世紀下半葉出現的電子計算機。這些發明對社會的發展、人類的進步均產生了巨大的影響。

一九五九年蘇聯發射了第一顆人造衛星。十年以後。一九六九年美國宇航員在月球上登陸成功，這充分展示了人類在宇宙探索方面所取得的成就。它使前幾個世紀人類的夢想成真。

二十世紀的重要自然科學理論是量子力學理論與廣義相對論。量子力學理論不僅準確地敘述了

從原子到星體的大量現象，而且還改變了我們對現實的看法。相對論則表達了世界萬物是變化的、相對的這一觀點。它改變了人們過去絕對地、靜止地看問題的思維方式。與此同時，奧地利精神病學家佛洛伊德（S. Freud）所創立的精神分析學理論，指出了個人與社會的矛盾衝突，研究個人內心深處的潛意識。這些都改變了過去人們習慣的傳統思想意識與思維方式。

不少二十世紀的音樂作品中反映出勇於探索、大膽懷疑、反理性、反社會的傾向，可以說是與上述的理論與環境緊密相連的。

二十世紀這百年歷史中，曾發生過兩次世界大戰。戰爭給人們的心靈造成了不可彌合的創傷。人們長期處於緊張、焦慮、恐懼的狀態中，身心受到極度的損傷，特別是第二次世界大戰期間，不少音樂家都受到納粹政權的殘酷迫害。集中營的苦難，原子彈爆炸時的恐怖與絕望，均在二十世紀的音樂作品中有真實的反映。

第二次世界大戰以後，世界各國經濟開始恢復。人民生活得到很大的改善，但生活的方式與特點卻有了較大的改變。現代化、城市化、快節奏、競爭式的生活方式雖比過去優越、先進，但在人們心靈深處卻越來越多地充斥著緊張感、危機感、孤獨感和恐懼感。人與人之間的關係變得淡薄冷

漠，甚至殘酷。這一切也在二十世紀音樂中有所映像。

二十世紀音樂隨著歷史的發展，由早期的新古典主義、表現主義，發展到五○年代前後的整體序列音樂、機遇音樂、噪音音樂，六○年代的電子音樂，經過六○至七○年代的流行音樂、商業音樂的衝擊後，到八○年代又有返回傳統調式音樂的傾向，九○年代計算機音樂又引起人們更多的重視……

二十世紀的音樂具有多元化、多層次的特點。多種音樂風格、各種潮流共存於發展、變化的社會之中。二十世紀音樂忠實地反映了這一個世紀的社會發展、歷史變遷以及人們的現實生活。我們時代的音樂是豐富、複雜而生動的。

百年歷史追溯與社會文化背景

新古典主義

斯特拉溫斯基

伊戈·斯特拉溫斯基 (Igor F. Stravinsky, 1882-1971)，俄國作曲家、指揮家、鋼琴家。一八八二年生於俄國奧拉寧包姆。他的父親是彼得堡皇家歌劇院的男低音歌唱家。斯特拉溫斯基童年常是冬天居住在城市，夏天則回到他母親的富有的農村寓所生活，這使他從小就有機會接觸到大量的俄羅斯民間音樂。他在自傳中曾介紹過這一時期的兩段回憶：一是他曾聽過一位農民歌手演唱的一支歌。這支歌僅由兩個音節組成，但歌手以其靈巧、敏捷的方法不斷改變這兩個音節的速度，產生了豐富變換的節奏，給他留下了深刻的印記。二是農村鄰居家婦女們的歌唱。每天傍晚，農田裡的活

兒收工後，婦女們在回家的路上邊走邊唱。那些淳樸、自然、優美而略帶憂傷的俄羅斯民謠，回盪在一條條曲彎彎、崎嶇不平的小路上……

俄羅斯民族音樂的基調以及豐富變換的節奏在他後來的作品中均有強烈的表現。

一九○一年他入彼得堡大學學習法律，而他對音樂的興趣有增無減。這一時期他師從李姆斯基—柯薩可夫 (Rimsky-Korsakov, 1844-1908) 學習作曲，兩人建立了深厚的友誼。一九○五年他創作了第一首交響樂，在此之後他陸續發表作品，包括鋼琴奏鳴曲、管弦樂小品及一些歌曲等。這些作品均具有俄羅斯民族音樂的特色，反映出李姆斯基—柯薩可夫對他的深刻影響。

一九○九年他與著名的芭蕾舞編導賈吉列夫 (Sergey Diaghilev) 相識，從此他們多次合作，並成爲終生的好友。賈吉列夫邀請他爲芭蕾舞劇《火鳥》(The Firebird) 配樂，該劇音樂的成功，引起了人們對他的注意。一九一一年他爲舞劇《彼德魯什卡》(Petrushka) 配樂。一九一三年爲舞劇《春之祭》(The Rite of Spring) 配樂。這兩部舞劇音樂在當時產生了較大的反響，但更多的是引起人們長期以來習慣的溫文爾雅的傳統芭蕾音樂風格不見了，取而代之的是《春之祭》那粗野、狂暴的音響，強烈刺激的節奏以及原始的動作與服飾，當《春之祭》首演時，劇場內產生

了騷亂，觀眾席上發出的喊叫聲甚至壓倒了音樂。賈吉列夫芭蕾舞團的頭號明星瓦斯拉夫·尼金斯基（Nijinsky）是這部舞劇的設計者，當時他氣得臉色蒼白，要衝到前台與觀眾進行「鬥爭」，被理智的斯特拉溫斯基勸阻。一夜間，斯特拉溫斯基被推到了時代改革浪潮的頂峰，但風平浪靜之後，人們經過一段時間的思索，便給予了他正確的評價。第二年再次上演《春之祭》時，該劇獲得了普遍的讚揚，其音樂也成為在此之後音樂會上的保留曲目。由於這部作品表現了古斯拉夫人的歡樂與祭獻的情景，被人稱為原始主義的代表作品。

一九一七年前後，他的創作具有濃郁的俄羅斯風格特點，人們稱他這一時期的作品為民族主義作品。這一時期他家的財產被沒收，為了節省開支又能上演曲目，他創作了適於室內樂形式表演的《士兵的故事》（The Soldier's Tale）。這是一部包括朗誦、舞蹈和小樂隊演奏的小型舞台劇。題材取自俄羅斯童話故事。其音樂強調俄羅斯民間舞蹈的節奏，在旋律方面採用了美國流行的拉格泰姆音調，這些使作品具有一種新奇的色彩。

一九一九年至一九二〇年，他完成了芭蕾舞劇《普奏涅拉》（Pulcinella）的創作。由於其音樂是根據十八世紀義大利作曲家裴哥雷西（Giovanni Pergolesi, 1710-1736）的某些音樂改編而成，因

而這部作品保留了十八至十九世紀傳統音樂的精髓。例如採用傳統曲式、體裁：序曲、諧謔曲、托卡塔及變奏曲等。同時斯特拉溫斯基也打破了某些傳統作法，如採用不規則樂句而打破傳統的勻稱的樂句。還採用固定音型、不協和音、複和聲等新式手法。這種風格被人們稱爲「新古典主義」，它在斯特拉溫斯基的創作生涯中占據很重要的地位，大約持續了三十年左右的時間。

《普契涅拉》描寫的是義大利早期歌劇中的一個角色。他爲人善良而機智，用計謀消除了周圍男青年們對他的忌妒與陷害，最終與自己心愛的姑娘結婚。該劇的音樂樂句具有簡練、短小的特點，這是作者有意強調的，這種作法有益於不斷變化的節奏和不規則的節拍，而這種強調反映了作者終生追求節奏變換的目標。

這一時期（二〇至三〇年代），他還創作了清唱劇《伊底帕斯》（Oedipus Rex, 1926），室內樂《八重奏》（Octet, 1922-23，一九五二年修訂。爲長笛、單簧管、二個大管、二個小號、次中音長號、低音長號）以及芭蕾音樂《撲克遊戲》（A Card Game, 1936）等。

四〇至五〇年代，他的主要作品是歌劇《浪子的歷程》（The Rake's Progress, 1948-1951），劇情取自英國十八世紀的畫家、雕刻家霍加斯（Hogarth）的一組同名版畫，由奧登（Auden）和卡爾曼

（Kallman）負責編寫劇本。劇情大意是英國青年湯姆·雷克威爾與心愛的鄉村姑娘安妮訂了婚，但他一直幻想不需要任何努力便可獲得財寶與歡樂。在魔鬼尼克·沙多的欺騙下，他離開了安妮，離開了家園，帶著沙多去倫敦，過著放蕩的生活。他曾與變態的長著長鬍子的土耳其女人結婚，並在沙多的教唆下經營使石頭變成麵包的生意。一年以後，雷克威爾的名譽掃地。魔鬼沙多的僕人合同期已滿，沙多於午夜在教堂墓地前顯現原形。雷克威爾在與沙多的賭博中獲勝，沙多下了地獄。但沙多的詛咒使雷克威爾患上了精神病。劇終是安妮在瘋人院中找到了雷克威爾，在得到安妮的寬恕後，他離開人間。在彌留之際，雷克威爾把自己作為愛神所戀的美少年阿多尼斯，把安妮當作維納斯。

這部歌劇是斯特拉溫斯基新古典主義創作的頂峰之作。作者計畫把該劇寫成一部「義大利──莫札特」風格式的歌劇，因此在結構安排上按義大利歌劇的傳統，分曲包括詠嘆調、重唱與合唱，並由宣敘調穿插其中。同時，在歌劇的情節與音樂方面參考了莫札特的歌劇《唐璜》。作者選用英語作劇詞，區別於傳統式的義大利文。這部歌劇的結尾是一首歡快熱烈的合唱曲，演員們脫下假髮走到大幕前，齊聲唱出這部歌劇的道德寓意。

從五〇年代中後期開始，斯特拉溫斯基的創作表明他對序列音樂的關注。一九五七年他創作了芭蕾音樂《競賽》（又譯《阿貢》，Agon），採用十二音序列作曲。這部舞劇沒有故事情節，由幾位舞蹈演員穿著練功服在台上表演，全劇時間為二十分鐘。作者採用新奇的手法配器，目的是產生新的音響。樂隊由三支長笛、兩支雙簧管、兩支單簧管、一支英國號、兩支長號、一支低音長號、一架豎琴、一個曼陀鈴琴以及全套打擊樂和弦樂器組成。但作者並沒有採用全奏，例如給男子舞伴奏的樂器是一把獨奏的小提琴、一個木琴、一個次中音號和一支低音長號，以這樣的配器來取得新穎的音色效果。

斯特拉溫斯基一生創作了大量作品，包括傳統的各種體裁：歌劇、芭蕾、管弦樂、各類器樂曲、各類聲樂曲以及其他作曲家的改編曲。但他最擅長的是芭蕾舞劇音樂、管弦樂及器樂作品。他喜愛創作芭蕾音樂，與他能在這種創作中便於從傳統的模式中解脫出來有一定關係，舞劇音樂要求更多的是與動作相符的節奏，這又是他創作的關注點。

他的聲樂作品有許多以宗教為題材。在他創作的歌曲中，他改變了傳統的只用鋼琴伴奏這一現象，而是廣泛採用其他樂器，如單簧管、長笛、中提琴、長號、弦樂四重奏等作伴奏。

斯特拉溫斯基一生經歷了近半個世紀的磨難，多種變化的環境反映在他的作品中是風格不斷地變換，從原始主義、新古典主義到序列音樂。

斯特拉溫斯基的作品旋律簡明，節奏富有生氣，具有一種震撼力。他的音樂常表現出一種明淨與理智的風格，有時有些缺乏情感甚至冷漠。他的配器顯得乾澀、明亮而尖銳。由於他長期居住在國外，這又使他的作品含有西方各種音樂的混合特色。他的創作繼承了傳統的精髓，並在和聲，特別是節奏方面進行了大膽的探索。他曾說："There is music wherever there is rhythm, as there is life wherever there beats a pulse." 大意是：哪兒有節奏，哪兒就有音樂，就像哪兒有脈搏，哪兒就有生命一樣。

表現主義

荀貝格

荀貝格（Arnold Schönberg, 1874-1951），奧地利作曲家、指揮家、教師。荀貝格八歲時開始學

習小提琴，由於他父親很早去世，他家生活貧困。青年時他在維也納以銀行職員為生。他曾向作曲家曾林斯基（Alexander von Zemlinsky）學習對位法，學習貝進行了幾個月，音樂理論基本以自學為主。早年的作品主要有管弦樂《昇華之夜》（Verklärte Nacht, OP.4, 1899。原為弦樂六重奏，一九一七年改編為弦樂隊曲，一九四三年修訂）和《古雷之歌》（Gurrelieder, 1900-1911，為五個獨唱、朗誦、合唱與樂隊）等，這些作品均受到人們的肯定。

一九〇三年荀貝格與作曲家馬勒相識，雖然馬勒與荀貝格的觀點不一致，但馬勒很器重荀貝格的才華，並在多方面關懷與支持荀貝格的事業。

一九〇四年以後，荀貝格與他的兩位學生安東·韋伯恩和阿班·貝格，在創作上開闢了一條新的道路，被人們稱為「新維也納樂派」。這一時期荀貝格的作品在調性方面已變得複雜化了，其半音非常突出，調性含糊。這些作品主要有：獨角音樂話劇《期待》（Erwartang, OP.17, 1907）為十五年獨奏樂器的《室內交響曲》（Kammersymphonie, No. 1, OP.9 1906-1907），《弦樂四重奏》（NO.2, 1907-1908，格奧爾格作詞），《鋼琴曲三首》（3 Pieces, OP.11, 1909），女高音歌曲十五首《空中花園之篇》（Das Buch der hängenden Gärten, The Book of the Hanging Garden, OP.15, 1908-

1909）和《五首管弦樂曲》（5 Orchestral Pieces, OP.16, 1909）等。

在這些作品中，傳統的調中心、三和弦已完全消弱，變化半音很突出，旋律少重複多變化。在《弦樂四重奏》中，女高音有一句歌詞是：「我感到其他星球的微風，黑暗裡幻影從我身邊拂過……」荀貝格在他的《空中花園之篇》第一次上演時說：「我第一次成功地接近了我多年來頭腦中所思考的理想，現在我終於啓程，前進在一條與傳統美學決裂的道路上。」

《五首管弦樂曲》在創作手法與風格上清晰地展示出荀貝格與傳統觀念的告別，該曲的五個標題分別是：⑴預兆（Vorgefühle）；⑵昔日（Vergangenes）；⑶色彩（Farben，最初副標題為「湖邊夏晨」Sommer morgen an einem see）；⑷突然的轉折（Peripetie）；⑸助奏的宣敍調（Das obligate Rezitative）。該樂曲雖然採用了龐大的管弦樂隊，包括木管組、銅管組、弦樂組及打擊樂組，但在配器上與傳統有很大的區別。荀貝格把大型管弦樂隊變成了一個大型室內樂隊，他強調各類樂器的獨奏。在音域方面，他採用各種樂器不常使用的極限區域，以產生刺激性與突出對比。在和聲方面，較多地使用增四度、純五度、增三度以及平行五度，整首樂曲無調性感，所有的主題與動機都一閃而過。沒有反覆，沒有結果，沒有明確的起始與終止。樂曲的結構零碎、鬆散，節奏靈

活多變，沒有節拍。全曲最後出現一聲大三和弦，但瞬時又消失。這一切給人一種緊張、不安、怪異與恐懼的感覺。這樣的樂曲給指揮與演奏者帶來了極大的困惑。這是荀貝格從調性音樂轉向無調性音樂的重要作品。

荀貝格的《弦樂四重奏》的後兩個樂章則表現出調式功能消弱，對所有的不協和音幾乎都不解決。

透過這些樂曲，可以看出荀貝格改革有兩方面特點：(1)採用大量的半音階、全音階等音調作為旋律，而不採用傳統的大、小調體系的旋律。這為他後來徹底放棄調式作了準備；(2)解放「不協和和弦」，他在作品中大量使用不協和和弦，這些非和聲音不需要被解決到某一主音上。這使西方音樂史上的，自從文藝復興以來的傳統和聲功能系統，第一次受到了根本性的衝擊。這些作法遠離了人們長期習慣的傳統音響與美感，因而遭到輿論界人士猛烈的抨擊。為此荀貝格遺憾地說：「我第一次冒險地邁出的這決定性的一步，卻未能被多數人理解與肯定，我深感遺憾，但我被迫不顧這一切。」他堅持這樣走了下去，並為此進行了終生不懈的努力。

一九〇九年他的獨角音樂劇《期待》（OP.17.1909）完成。這是一部成熟的作品，是表現主義

的代表作之一。荀貝格僅用了十九天就完成了這部作品。該劇由帕彭海姆（M. Pappenheim）編劇，共分四場。內容是描寫一位女子在森林裡尋找她的情人，她的情人已和另一女人相好。這位女子最終找到的是她情人的屍體。該劇對這位女子的恐懼、壓抑、痛苦的心理以及瘋狂、錯亂的神志揭示得很充分。最後的佈景變換，暗示了凶手可能就是這個女人。該劇反映了荀貝格受當時一些表現主義作家思潮的影響，他們認為，男女之間的關係是一場通向死亡的鬥爭，男女雙方都不可能擺脫他們之間殺與被殺的束縛。該劇的音樂是無調性的，無主題的。

這部作品自然引來了更猛烈的抨擊，荀貝格只好帶著他的學生關起門來搞創作。最後他乾脆停止了一切創作與演出活動。從一九一六年開始閉門思索，經過七年的艱苦探索，終於尋找出一條新的創作之路。

一九二三年他發表了新的作曲方法，十二音技法。

在荀貝格的十二音技法中，八度中的十二個半音處於平等地位。樂曲的旋律由這十二個半音組成的各種序列而構成。序列又分為原型、逆行、倒影與逆行倒影這四種基本形式。

一九二四年，荀貝格完成了他的第一首十二音作品《鋼琴組曲》(Suite, OP.25, 1921?)。這套組

曲由四首巴洛克時期的舞曲組成：第一首——前奏曲（Praeludium）；第二首——彌賽特（Messette）；第三首——幕間曲（Intermezzo）；第四首——小步舞曲（Menuett）。

在第一首樂曲中，荀貝格有意避免傳統，特意強調不協和音。他採用增四、純四、小三及純五度等音程，同時還採用兩個純四度相加，如 E-A-D，以產生新的音響。在織體結構方面，在低音聲部使用固定音，由 G 音開始，在樂曲行進中貫穿，結束時又回到 G 音，但樂曲並不是 G 調。分析樂譜，便能看出荀貝格的精心設計。

組曲的第四首，開始是由八個八分音符構成的樂句，再加上低音伴奏聲部和其他旋律聲部，這些音的總和剛好是一個完整的十二音序列。其他樂句也有這種特點，即由不同形式排列的序列組成。

荀貝格的十二音作品在理論方面分析是很有意義的，但實際演奏起來，自然給人一種不協和、怪異、零散、空曠以及漂泊不定的感覺。

不少作曲家認為，荀貝格的序列音樂是抽象的音的組合，缺乏情感色彩與內容涵義。荀貝格的

創作手法只局限於不同序列的機械變化。這些意見是客觀的、有一定的道理。當時支持荀貝格的作曲家只有馬勒一人。荀貝格則認為，十二音作曲技法符合自然規律與人類的思維方式。他相信人們經過一段時間是可以理解與接受這種作法的。對於他遭到的猛烈攻擊，他堅信時間將說明一切。他明白，他所建立的十二音作曲系統，徹底推翻了西方傳統的調式和聲系統，使幾乎到解散的地步。但他本人堅持自己的風格特點是「傳統的革命」，而不願像斯特拉溫斯基那樣，與傳統保持一定聯繫，即「革命的傳統」。荀貝格本人還意識到，解釋十二音作曲法的理論並不完善，不能與系統的西方音樂理論相比。他因此提出作曲家應沿著這條道路繼續探索，找出其規律與特點，如不協和音之間連續的特點等等。他堅信，他的作曲法將在下一個世紀超越德國音樂。他同時指出，傳統音樂儘管受到二十世紀音樂革命的衝擊，但它仍會繼續發展。

一九四七年他用十二音技法創作了《一個華沙的倖存者》（*A Survivor from Warsaw*, OP.46, 1947）。這是一首由朗誦、男聲合唱與樂隊所寫成的作品。內容描寫第二次世界大戰期間，德國法西斯殺害猶太人的事件。十二音技法產生的尖銳的、刺激的不協和音響，逼真地揭露了德國法西斯的殘暴，也表現了受害的猶太人的痛苦與悲傷。樂曲最後一段是用希伯萊文演唱的男聲合唱，描寫

猶太人被迫走向毒氣室，面對死亡時唱的眾贊歌。歌詞大意是：

聽吧，啊，以色列人，

上帝，我們的造物主，

上帝是獨一無二的，

我今天向你說的這些話，

應該銘刻在你的心上，

你應該把它教給你的孩子，

教給你的子子孫孫。

你應該說它，

當你起床的時候，

當你坐下的時候，

當你走在路上的時候，

以及當你休息的時候。

這部作品受到了人們普遍的歡迎。

以德奧為中心的西方音樂，從一六○○年至一九○○年這三百年的歷史中，是以調式音樂為中心的。在調式音樂中，各音分別有自己的位置。各調式均有其自己的主音、骨幹音。作品須結束在主音上。隨著調式中心的確立，音樂的其他因素，如和聲、曲式等均圍繞這個中心。這樣就形成了一整套音樂理論與創作實踐的系統。

例如由於調式的確立，各種曲式結構從最小的音樂動機，到樂句、樂段及樂章；從簡單的一、二部曲式到複雜的複三部曲式、迴旋曲式、變奏曲式及大型奏鳴曲式；這一些均與調式有著密切的關係。

處於這一歷史時期的西方音樂作品均是以調式為中心的。它們給人們留下了深刻的印記：美好的旋律曲調，清晰的層次結構，協和的和聲音響以及明確的發展目標，而且每部作品最終要回到調式主音，給人一種完美的感覺。

◎ 二十世紀歐美音樂風格 ◎

十九世紀以後，隨著音樂創作的發展，作曲家們為開拓更寬闊的表現力，常常採用多調性、不協和音與半音。例如馬勒的作品中就採用過雙調性。德布西的作品中常採用朦朧含糊的手法使調式不那麼清晰。巴托克廣泛收集民歌，擴大調式領域。艾夫斯以美國民歌為基礎，大膽採用多調性。

但儘管如此，這些作曲家們仍沒有一位離開過調式。

一九〇〇至一九一四年第一次世界大戰時期，是西方音樂發展史中最動盪的時期。這一時期產生的一系列發展與改革，對以後的音樂發展產生了極大的影響。而這一時期最突出的變革傾向是非調式革命。在此之後，荀貝格等人為代表的十二音體系建立，儘管人們至今對荀貝格及其理論仍抱有異議，但這種變革所產生的影響在西方音樂史上是極為罕見的。

貝格與韋伯恩

阿班‧貝格（Alban Berg, 1885-1935），奧地利作曲家，出生於一富裕家庭，雖然從小未能受到正規音樂教育，但十五歲時已能作一些歌曲。

一九〇四年他師從荀貝格，最早創作的歌曲曾在納也納荀貝格的學生音樂會上演出。後來他也

創作了一些室內樂曲，如鋼琴曲《創作主題變奏曲》（Variation on an Original Theme, 1908）、《奏鳴曲》（1907-1908）、《弦樂四重奏》（OP.3, 1910）等。但荀貝格很早就看出了貝格的戲劇天才，鼓勵他在歌劇創作方面發展。一九一四年五月，貝格觀看了德國文學家布克納（Büchner）的戲劇《伍采克》（Wozzeck）後，決定根據這一題材寫一部歌劇。後因服兵役，寫作推遲了一段時間。歌劇《伍采克》於一九二○年完成。

劇作家布克納一八一三年生於德國一醫生家庭。從中學時代起，他就對哲學、文學與自然科學產生廣泛的興趣。大學時他學習醫學專業，並積極參加學校內外的地下革命活動。為躲避當局的逮捕，他被迫逃亡，最後在瑞士定居並在蘇黎士大學獲得博士學位，《伍采克》是他在瑞士時完成的。該劇情取自一眞實案件。

此案發生於一八二一年六月的一個夜晚。罪犯叫伍采克（男，四十一歲），他用匕首殺死了他的情人烏斯特（女，四十六歲，寡婦）。伍采克生活在社會底層，無固定職業。他曾當過兵，作過僕人，當過理髮師、裝訂工及裁縫等。平日他生活放蕩、懶散，喜歡喝酒、與女人交往。他曾有過幾個情婦，並與其中之一有過一個孩子。伍采克三十歲以後曾有精神偏執狂、心理壓抑等病症現

象。寡婦烏斯特是他房東的養女，在被害前已與伍采克多次發生關係。當烏斯特另有所愛時，伍采克產生了強烈的嫉妒心理，當他的約會被拒絕時，他決定行凶。這不僅是出於嫉妒，還由於伍采克認爲烏斯特把他看成了無能和貧窮的人。劇本深刻地揭示了社會的混亂、道德的敗壞以及生活在底層人的苦悶、煩惱、緊張、恐懼、絕望、孤獨等各種心理狀態。

貝格的歌劇《伍采克》是這樣安排的：

第一幕　伍采克與其周圍的環境

第一場　在隊長的屋中。音樂採用組曲形式。勤務兵伍采克爲隊長刮鬍子。當隊長談到伍采克未結婚卻有了孩子時，伍采克非常氣憤。

第二場　在田間。伍采克與士兵安德烈斯在砍柴。伍采克胡思亂想，彷彿腳下的大地要裂開，天上的晚霞要燃燒，心理很恐懼。音樂採用狂想曲（Rhapsody），樂隊配器相當出色，形象地描寫出人物的心理特徵並襯托出劇情的發展內容。

第三場　伍采克情人瑪麗的住室。黃昏，室外響起軍隊進行曲。瑪麗向窗外觀看返回營房的軍

樂隊，唱起「士兵啊，都是漂亮的小伙子」，然後又唱了一首搖籃曲。伍采克來到窗前，瑪麗把孩子舉給他看，但他莫名其妙地說了一些話就離開了，甚至沒有看到他的孩子。瑪麗迷惑不解。

第四場　在醫生的書齋中，伍采克為了養活瑪麗和孩子，允許醫院拿他當試驗品，音樂採用傳統的帕薩喀牙舞曲（Passacaglia）。

第五場　在瑪麗住房門前，軍樂隊長來看望瑪麗，倆人產生愛慕之情。音樂採用抒情的行板，類似迴旋曲式（Andante affettuoso, quasi Rondo），最後瑪麗把軍樂隊長引入她的屋中。

第二幕　劇情展開

第一場　在瑪麗的室內。瑪麗正戴著新的耳環自我欣賞。伍采克入，瑪麗急忙把耳環藏起來。瑪麗為自己不忠的行為產生強烈的負罪感，樂曲採用奏鳴曲式。

第二場　在大街上。隊長與軍醫含沙射影地談論瑪麗與軍樂隊長的關係，激起了伍采克的憤怒。音樂用幻想曲與賦格寫成。

伍采克把從醫生試驗那裡掙來的錢留給瑪麗後離去。

第三場　在瑪麗房前。伍采克走到瑪麗面前，稱讚她「像犯罪一樣美麗」。當伍采克要打她時，她說：「用刀刺進我的胸膛比用手打在我身上更好，⋯⋯」伍采克慢慢地重複著她的話，瑪麗獨自回到屋裡，音樂採用交響樂的慢板樂章，用ＡＢＡ形式寫成，由十四位演奏者組成的室內樂隊來演奏。

第四場　在啤酒花園。音樂用詼諧曲（Scherzo）。舞台上一新型小樂隊在演奏著慢速的鄉村舞曲（Landler）。樂隊由一把定調高一個音的小提琴、單簧管、手風琴、吉他及Ｆ調低音大號組成。人們在跳舞、飲酒。伍采克上場，看見瑪麗正在與軍樂隊長一起跳舞，氣憤得要衝上去，這時舞蹈停下來。眾士兵唱了一首歡樂的獵歌。接著一位喝醉的工人爬上桌子，亂說亂唱一通，採用「語調」唱法，表現了像伍采克這樣的社會底層人的苦悶、憤恨的心理狀態，效果逼真。然後是男聲小合唱，這時有一位白痴上場，瘋瘋顛顛地唱道：「快樂呀，快樂，⋯⋯我嗅到了，⋯⋯嗅到了血腥氣味。」這一段演唱由十三個音組成，主要由手風琴伴奏，它為矛盾的激化起到了重要的襯托作用，當人們再次跳舞時，伍采克腦中卻充滿了白痴的話語。

第五場　營房宿舍，音樂是迴旋曲附引子（Rondo con introduzione），幕啓前，可以聽到營房中

傳出的士兵的鼾聲（由五聲部合唱寫成，演唱時用半開口的哼唱，無歌詞）。幕啟後，伍采克正在與士兵安德烈斯談話白天舞場上的不悅，軍樂隊長喝醉了，跟跟蹌蹌跑進來，要與伍采克搏鬥，並揚言要把他打死。

第三幕　結　局

第一場　夜。瑪麗在屋內讀聖經，採用「語調」唱法，由中提琴獨奏襯托。然後瑪麗用一般唱法唱道：「救世主啊，求你像憐憫她那樣，憐憫憐憫我吧，上帝啊！」這段音樂的旋律很優美，很抒情。採用一個主題的創意曲手法寫成。

第二場　同一夜。稍晚的時候，林中池畔。音樂由低音提琴奏出低音B，給人一種不祥之兆的感覺，幕啟後，池塘邊的樹林小道，天已變黑，瑪麗與伍采克上場。下面是他們的一段對話：

伍采克：那你認為將持續多久呢？（這時低音大號奏出令人恐懼的聲音）

瑪麗：在彭特科斯特，有三年了。

伍采克：瑪麗，你知道我們相識多久了嗎？

……

你害怕了，瑪麗？

然而你是誠摯的嗎？

是善良的嗎？是忠實的嗎？（這時低音大號與大提琴奏出令人更加恐怖的音調）

……

瑪麗：夜露下來了。（音樂採用人聲模仿豎琴）

伍采克：再冷的人也不會在寒冷的朝露中凍僵。（一個怪誕可怕的和弦響起）

瑪麗：你說什麼？（無音樂，沉默）

伍采克：沒什麼。（長時間沉默，月亮升起來了，全樂隊奏出B音。慢慢向高音區移動的和弦伴隨著慢慢上升的月亮）

瑪麗：這正在升起的月亮多紅啊！

伍采克：像一把血紅的匕首！（他拔出了刀子，樂隊奏出漸強的和弦產生恐懼感）

瑪麗：什麼閃光？（跳了起來）你要幹什麼？（音樂以打擊樂為背景，定音鼓緩緩慢慢地敲，而木

戰爭歲月傳統與創新的兩種基本音樂風格

（琴強烈地敲擊，產生鮮明的對比）

伍采克：不是我，瑪麗！也不是別人！（他用刀刺向她的咽喉，音樂以定音鼓的滾擊襯托出恐怖的效果）

大幕落下，間奏曲中有兩次出現B音上的漸強，樂隊中奏出不協和音，同時出現陣陣響亮的敲門聲。這一場音樂，貝格稱爲是根據一個「B」音所寫的創意曲。

第三場　小店。晚上，昏暗的燈光下，妓女瑪格雷特在和年輕人跳舞，由一架失調的舊鋼琴奏出「波爾卡」（Polka）舞曲。伍采克上場，想要向瑪格雷特表示愛情，但被發現手上有血跡。

第四場　伍采克之死。林中池畔。伍采克在尋找他刺殺瑪麗時丟掉的刀子。刀子找到後，他把刀子扔到池中，看著它沉了下去。他再看自己手上與身上的血跡，慢慢地向池中走去，水已淹到他的脖子了，他仍向前走去，直至完全被淹沒。D小調的間奏曲形成了整個歌劇的高潮，曲調柔和而悲傷。這段音樂還再現了前幾場中伍采克的音樂主題，並最終以全劇中唯一的調性收束。音樂引起人們的情感共鳴，使人感到沉重、壓抑。

◎二十世紀歐美音樂風格◎

戰爭歲月傳統與創新的兩種基本音樂風格

027

第五場　兒童的遊戲。在瑪麗生前的房門處，兒童仍在玩耍。有一個孩子向瑪麗的孩子說起有關瑪麗之死的事，但瑪麗的孩子聽不懂他的意思，繼續玩遊戲。大幕落。

貝格花了六年時間才完成這部歌劇。一九二五年十二月四日，歌劇《伍采克》在柏林首演。從那時起，這部歌劇就吸引了全世界的觀眾。一九二六年該劇在布拉格上演。一九二七年該劇在列寧格勒上演，貝格親自到場。但不久，該劇又被蘇聯音樂界批判為「現代頹廢的資產階級藝術」。以後該劇分別在費城（一九三一年）、布魯塞爾（一九三二年）、倫敦（一九三四年）等地上演，一九三三年希特勒上台，《伍采克》被禁演，納粹當局認為該劇是「文化上的布爾什維克」。僅一九二七年至一九三六年間，該劇就上演了一百六十六場，成為本世紀創作上演次數最多的歌劇。

貝格的成功體現在他把十二音及無調性等創新手法與傳統的創作手法完美地相結合，這使他的音樂與聽眾的距離縮小，以適應聽眾的欣賞習慣與心理。

安東・韋伯恩（Anton Wevern, 1883-1945），奧地利作曲家、指揮。他一生大部分時間都在奧地利的兩座小城市格瑞茲（Graze）和克萊根法特（Klagenfart）度過的。一九〇二年他入維也納大學學習音樂史，師從當時著名的音樂學家居多・阿德勒（Guide Adler, 1855-1941），並於一九〇六年

獲得博士學位。從韋伯恩早年的作品看出他受瓦格納和馬勒的影響較大，同時也反映出他內向、謹慎、簡練的風格。

一九○四年他成爲荀貝格的學生。他一邊接受荀貝格的新思想，一邊繼續研究傳統音樂。他對十五世紀的尼德蘭作曲家衣札克（Heinrich Isaac, 1450-1517）的作品有過深入研究。他高度評價衣札克的作品，認爲他的作品的每一個音均有自己的發展，且作品的結構精美、充滿活力。

一九○八年他創作《帕薩卡利亞》（Passacaglia, OP.1）是一首有調性的管弦樂作品，繼承了十九世紀的模式。從作品中反映出韋伯恩在傳統作曲方面的深厚功底：嚴格的對位寫作與傳統變奏曲式的靈活運用，而他在這一時期的另一首作品《五首選自第七環的歌曲》（5 Lieder aus der siebente Ring, OP.3, 1907-1908）則顯出他自己的風格：廣泛採用七、九和弦，旋律中含有大量抽象的音調，動機較短小但很精練，節奏清晰。這些特點反映了荀貝格對他教學的影響。荀貝格曾誇獎他對創作的愼重思考，形容他作品的濃縮像呼吸一樣長短。他這種創作的方法，被人稱爲「點描法」。

一九一三年他完成了《五首小曲》（5 Stucke, OP.10, 1911-1913）。該作品強調的是音色的對比與變化。而他的另一首作品《四首小曲》（4 Pieces, OP.7, 1910，爲小提琴與鋼琴）則在力度方面強調

細微變化。如其中第三首，他採用「PPP」，還要弱到幾乎聽不見的程度。他後來的作品也有這種傾向，即不追求宏大雄偉的音響力度，喜愛「默默地」演奏，給人一種冷漠、孤獨、零散的感覺。

一九二三年荀貝格創立了十二音序列作曲法後，他開始採用此方法作曲。如《三首民歌》(3 *Folk Songs*, OP.17, 1924)，這是他用十二音技法寫的宗教歌曲。他忠實於革新事業，在此之後，他一直運用十二音技法作曲，並在音色與節奏方面進行探索。他的研究對後來的整體序列作曲家產生過積極的影響。

韋伯恩的最後一部作品是《第二康塔塔》(*Zweite Kantate*, OP.31, 1941-1943，為女高音、男低音、合唱與樂隊)，這部合唱的歌詞是由奧地利女詩人希爾德加德‧瓊 (Hildergarde Jone) 創作的。全曲分為六個樂章，採用十二音技法。

第一樂章，敘述白天與黑夜的對比。黑夜裡，人們聽得見夜鶯的歌唱，但看不見各種物體的顏色；白天，人們看得見各種顏色，但聽不到夜鶯的歌聲。旋律由十二音的原型序列及倒影序列組成，由男低音與樂隊表演，速度較歡快。

第二樂章，敘述人類與宇宙的對比。人類像蜜蜂忙於採蜜那樣忙於勞動，而宇宙則是寂靜與休

間的。音樂採用傳統的卡農手法與韋伯恩特有的短小而零碎的片段構成，同時強調各種樂器的音色對比。由男低音與樂隊表演，速度較爲平緩。

第三樂章，敘述水從天而降，構成音樂之聲與節奏。水是音樂與詩歌的源泉，音樂分爲三部分，採用雙重卡農手法：女高音聲部構成一組卡農；女低音與器樂構成另一組卡農，卡農之間爲小三度關係，樂隊伴奏。

第四樂章，是女詩人獻給作曲家的一首詩，

氣息微微。（引羅忠熔主編：《現代音樂欣賞辭典》，p.664）

它來自遠方，

——椴樹的香氣。

我帶給你樹上最輕微的東西，

這段由女高音及樂隊表演，速度很快。

第五樂章，歌頌上帝。上帝的話使人類在苦難與黑暗中得到慰藉，上帝的精神永存。音樂採用

三部曲式，採用傳統的獨唱、合唱的對答形式來表演。樂隊的烘托，使整個樂章更加莊嚴、肅穆，具有濃郁的宗教色彩。

第六樂章，歌詞類似宗教的連禱文（litany）。音樂具有十五世紀的經文歌（motet）風格特色，採用四部卡農，但音調則由十二音技法構成。由合唱隊與樂隊表演。

這部作品反映了韋伯恩的宗教觀念以及他對自然界、宇宙的思考，從技術方面來看，反映了他對中世紀宗教音樂的研究，同時也反映出他把傳統的創作手法（卡農、模仿等）與新的十二音技法的完美結合。

前蘇聯現實主義

浦羅柯菲夫

浦羅柯菲夫（Sergey Prokfier, 1891-1953），前蘇聯作曲家、鋼琴家。浦羅柯菲夫從小受到良好的音樂教育。青年時代在彼得堡音樂學院學習作曲與鋼琴。一九一四年榮獲最高學生獎。學生時期

重要的作品有兩首《鋼琴奏鳴曲》與一首《鋼琴協奏曲》。

《第一鋼琴協奏曲》（D大調，OP.10, 1991）已顯示出他個人的某些風格特點：結構簡練、節奏清晰、主題旋律充滿朝氣、發展主題的手法採用托卡塔形式、技巧輝煌精湛。作品風格有新古典主義的傾向。浦羅柯菲夫這一時期的作品廣泛被他本人及其他鋼琴家演奏，因而引起了人們對他的注意。浦羅柯菲夫本人爲了專注創作，很早就停止了音樂會上的鋼琴演奏。

一九一八年他離開俄國去美國和法國，開始是以鋼琴家身分在各地舉行演奏音樂會，後來則以創作爲主。這一時期他的作品主要有：歌劇《三桔愛》(Love for Three Oranges, OP.33, 1921)、舞劇《鋼鐵時代》(Age of Steel, OP.41, 1925)、《D小調第二交響曲》(OP.40, 1924)、《C小調第三交響曲》(OP.44, 1928)、《C大調第四交響曲》(OP.47, 1929-1930)、《C大調第三鋼琴協奏曲》(OP.26, 1921)、《木管弦樂五重奏》(OP.39, 1924) 等，這些作品既有俄羅斯風格，同時又具有大量不協和音等新式特點。

《C大調第三鋼琴協奏曲》(OP.26) 完成於一九二一年，同年十二月在芝加哥首演，由作曲家本人擔任獨奏，首演獲得成功，作品從此成爲二十世紀最優秀的鋼琴協奏曲之一，該樂曲的第一樂

章寫得十分突出，給人以深刻的印象。

引子由簡短的樂句構成，音樂先由單簧管獨奏開始，然後由小提琴與長笛作應答，旋律優雅，具有濃郁的俄羅斯風格。音樂逐漸轉爲以十六分音符構成的快速樂句，鋼琴獨奏的主題充滿青春的魅力，樂隊協奏襯托出激昂的情緒。作曲家在這一段安排了大量的不協和音、大跳以及豐富的節奏，這些均要求鋼琴演奏者具有精湛的技巧與靈敏的感覺，並具有大師般的才氣。

展開部的音樂變得抒情寬廣，旋律優美感人，具有濃郁的俄羅斯風格。

再現部出現平移的三和弦，增加了音響的色彩，使樂曲具有時代感、新穎感。最後樂曲在高潮中以大鼓的一聲巨響爲結束，顯得非常剛毅、果斷與堅定。

一九三三年，浦羅柯菲夫回到蘇聯，他的風格轉向「社會主義的現實主義」。但他在美國，特別是在巴黎時期的作品受到批判，認爲是「受西方影響的墮落的藝術」。他開始寫一些「嚴肅的輕音樂」，並爲電影配樂。

一九三八年他完成電影《亞歷山大‧涅夫斯基》（Alexander Nersky）的配樂並取得成功。這是一部歌頌俄國十三世紀的民族英雄亞歷山大‧涅夫斯基抗擊瑞典與〔日爾曼人入侵、保衛祖國英雄事

蹟的電影。電影音樂後經作曲家改為大型聲樂套曲，並經常在音樂會上演出。該曲由七個樂章組成，內容豐富，結構龐大複雜，邏輯性強。這七個樂章大致可分為類似奏鳴曲式的三大部分。引子由第一樂章構成。呈示部由第二至四樂章構成。第五樂章為展開部。第六樂章作為展開部與再現部之間的連接。第七樂章為再現部。下面兩段寫得相當出色。

引子。《蒙古人壓迫下的俄羅斯》，C小調。樂曲節奏徐緩，低音旋律深沉，表達了俄羅斯民族在蒙古人統治下的壓抑情緒與悲慘生活。

呈示部曲《亞歷山大·涅夫斯基》、《十字軍占領普斯科夫城》和《起來吧，俄羅斯兒女們》三個樂章構成。其中《亞歷山大·涅夫斯基》是首男聲合唱，寫得相當出色。這首歌曲具有古俄羅斯壯士歌曲的特點：節奏緩慢，情緒莊重，音調雄壯有力。歌詞大意是歌頌亞歷山大·涅夫斯基帶領軍隊打擊外來侵略者，保衛祖國的豐功偉績。音樂旋律雄偉剛勁，很有魅力，相當感人。

一九四一年，浦羅柯菲夫完成了他的歌劇《戰爭與和平》(War and Peace, OP.91)，根據俄國作家托爾斯泰的同名小說改編而成。歌劇基本上按原著分為二大部分：第一部分以描寫少女娜塔莎與安德烈親王之間的愛情為主。第二部分描寫俄羅斯人民、軍隊抗擊拿破崙入侵的衛國戰爭場面。浦

羅柯菲夫在創作前曾說：「在對德國法西斯作戰的日子裡，列夫·托爾斯泰描寫一八一二年衛國戰爭的長篇小說《戰爭與和平》使我們感到特別親切和珍貴。我打算用這個題材寫作歌劇，儘管我深知任務艱鉅。」歌劇分為五幕十三場，其中有幾段音樂寫得相當出色，節選如下：

第四場，娜塔莎的詠嘆調。描寫安德烈參軍以後，娜塔莎在極度淒寂與痛苦中，接受了花花公子那托里的狂熱追求，答應與他私奔。但陰謀未能得逞，娜塔莎良心受到譴責，感到痛苦與悔恨。這段音樂雖然不長，但對人物心理活動的揭示、性格特徵的刻劃相當出色。

第八場，俄國自衛軍的合唱。這段音樂為進行曲風格，堅定有力，表達了俄國軍人誓死保衛祖國的決心。

第十場，庫圖佐夫的詠嘆調。描寫拿破崙大軍入侵俄羅斯，庫圖佐夫的軍隊節節潰退。為了保存實力，俄軍決定暫時放棄莫斯科。這段音樂描寫了庫圖佐夫矛盾、痛苦的心理，以及他堅信祖國必勝、俄軍必勝的信念。音樂的旋律寬廣，氣勢宏大，情感真切，由男低音演唱。

第十二場，輕柔的圓舞曲主題再現，描寫安德烈受重傷後躺在一農舍中，成為戰地護士的娜塔莎來到他的身邊。在安德烈即將離別人世的時刻，他們共同回憶了往日美好而幸福的時光。音樂主

題抒情、婉轉、輕柔。

浦羅柯菲夫的最後一道交響曲是《第七交響曲》，完成於一九五二年。該作品於作曲家去世後四年獲得列寧獎金。作曲家創作這首交響曲時已經六十多歲了，但仍充滿青年人的朝氣與熱情，為了表達他創作的最佳效果，僅配器一項工作，他就花了三個月的時間。

交響曲分別四個樂章，第一樂章，中板，#C小調，奏鳴曲式。呈示部第一主題由小提琴主奏，具有濃郁的俄羅斯風格，旋律優美感人，給人留下難忘的印記。第二主題轉為F大調，遠關係轉調，形成色彩鮮艷的對比。旋律仍舊是抒情的。展開部較短。再現部的第一主題仍採用#C小調，但第二主題卻♭D大調，可以看出作曲家在調性佈局上的精心設計。

第四樂章，活潑的快板，♭E大調。給人留下深刻印象的是第二主題採用前蘇聯少先隊進行曲的音調，這使整個樂曲更加充滿活力與朝氣。

《第七交響曲》表達了作曲家熱愛祖國、熱愛人民、熱愛生活的真摯情感。正如他本人曾經說的那樣：「我具有這樣一種信念，認為作曲家和詩人、雕塑家、畫家一樣，應該為人類服務，為人民服務。他應該美化和保障人類的生活，他在藝術中首先應該表現出是一位公民、歌唱人類的生

活，引導人們走向光輝的未來，……」

浦羅柯菲夫一生創作了大量作品：八部歌劇、七部舞劇、七部交響曲、十五首各類器樂奏鳴曲以及大量合唱、電影配樂、戲劇音樂及歌曲等。他的作品反映出他具有強烈的時代感、眞摯的情感、卓越的技巧（特別是他的鋼琴作品）、堅強的意志以及他特有的率直風格。

瑞士作曲家奧內格（Honegger, 1892-1955）曾這樣評價他：他的所有作品表明了一種任何理論教條限制不住的創作熱情，他是我們當代音樂界最偉大的人物。

蕭斯塔可維奇

蕭斯塔可維奇（Dmitry Shostakovich, 1906-1975），前蘇聯作曲家、鋼琴家，從小隨母親學習鋼琴，一九一六年入格拉澤爾音樂學校學習鋼琴。一九一九年入彼得堡音樂學院學習鋼琴與作曲。蕭斯塔可維奇一生未離開過祖國，他的作品均與新蘇維埃政權及人民緊密相聯。他一生作品浩瀚如海，他是二十世紀少有的多產作曲家之一。

《F小調第一交響曲》（OP.10, 1924-1925）是蕭斯塔可維奇的早期作品，採用傳統手法，屬於

古典風格，這首樂曲的成功使他贏得了國際聲譽。

《第一鋼琴奏鳴曲》（OP.12, 1926）《B大調第二交響曲》（「十月」，OP.14, 1927）等作品則反映出他另一種音樂風格。這些樂曲具有富於動力的節奏，自由的調式與新穎的音樂語彙。作曲家將現代創新手法與傳統複雜的對位相結合，使作品獨具特色，反映了蕭斯塔可維奇渴望創新、勇於進取的精神。

一九三〇年以後，他開始寫歌劇《姆欽斯克縣的麥克白夫人》（The Lady Macbeth of the Mesensk District, OP.29 1930-1932）。劇本由作曲家與普萊伊根據俄國作家列斯科夫的同名小說改編而成。

歌劇分為四幕九場。劇情大意是，一八六一年俄國富商齊諾夫·伊茲曼洛夫娶了一位年輕漂亮的姑娘卡捷琳娜為妻。卡捷琳娜並不愛她的丈夫，生活中沒有幸福，而且還常常受到她公公的欺負與約束。

齊諾夫的男僕謝爾蓋人長得很英俊，但放蕩成性。他利用齊諾夫外出修水庫的機會，與卡捷琳娜通姦。卡捷琳娜的公公發現此事後，鞭打了謝爾蓋。事後，卡捷琳娜用毒藥先後害死了她的公公與丈夫，並與謝爾蓋一起把屍體隱藏在地窖中。

在卡捷琳娜與謝爾蓋舉行的婚禮上，一個乞丐發現了地窖中的屍體，於是他們被警方逮捕，並被處置隨一批罪犯押至西伯利亞。本性難移的謝爾蓋在途中又與另一女犯人調情，卡捷琳娜見後十分氣憤，她拽住謝爾蓋一起投入冰冷而洶湧的河中。

劇情內容是關於通姦、謀殺、自殺的事件。音樂中採用了許多現實主義的表現手法。例如，有一首間奏曲是用長號等樂器來描寫幕後臥室裡的通姦。初演時，歌劇轟動一時，該劇在列寧格勒等地上演百餘場，但受到官方猛烈的抨擊，指責歌劇音樂上充滿「躁音」，節奏「瘋狂」，表現的是「小資產階級形式主義的掙扎與野心」。而就在同一時期，該劇被一些西方音樂評論家批評為「共產主義」的文藝。該劇在國內遭到禁演。一九五六年作曲家進一步修訂，改名為《卡捷琳娜·伊茲邁洛娃》(*Katerina Izmailora, OP.29/114*)。這部歌劇於一九六三年重新上演，獲得了高度評價，被普遍認爲是現代歌劇藝術的範例。

這部歌劇反映了生活在十九世紀下半葉人類複雜、矛盾、異常的心理活動與犯罪行爲，同時也揭露了社會的黑暗與腐敗。歌劇的音樂採用傳統手法與現代技法相結合，取得了很好的效果。例如，女主人公的唱段，被流放犯人的合唱等均具有濃郁的俄羅斯民歌特點。合唱段落具有史詩般的

氣魄。這些反映了作曲家對俄羅斯傳統音樂及古典音樂的繼承。作品中出現的不協和音響、噪音音色，不規則的節奏，……特別是謝爾蓋被卡捷琳娜的公公鞭打一段，卡捷琳娜本人的呼叫，樂隊襯托的節奏，均採用創新的現代手法，這些不僅反映了作曲家大膽探索的精神，也展示了作曲家尖銳而諷刺的筆觸。

一九三七年蕭斯塔可維奇創作了《第五交響曲》，其副題是「一個蘇維埃藝術家對正確批評所作創造性的回答」。這首交響曲採用傳統手法，由四個樂章組成，結構層次清楚，調式是屬於傳統大、小調體系的；和聲建立在三和弦基礎上；音樂由痛苦、抒情轉向樂觀、明朗與雄壯；結束部樂曲輝煌有力，象徵著美好的前程。

一九三七年至一九四一年他在列寧格勒音樂學院教作曲。一九四一年列寧格勒被德軍圍困時，他曾作過消防隊員。同年，他完成了《C大調第七交響曲》《列寧格勒》，Leningrad, OP.60, 1941），該交響曲分為四個樂章。第一樂章描寫蘇聯人民的生活與勞動，樂章的後半部描寫了德軍入侵的情景。第二樂章描寫戰爭的殘酷與人民的苦難生活。第三樂章音樂轉為抒情明朗，使人聯想起忠厚善良的俄羅斯人民與無限遼闊的大自然美景，第四樂章音樂雄壯有力，表現了蘇聯人民英勇

抗擊敵人、誓死保衛家園的決心。

一九四二年三月該交響曲在古比雪夫首演，首演那天，聽眾從四面八方趕來，部分銅管演奏樂器臨時從前線調回來，所有的演員與聽眾隨著音樂的進行，感受著戰爭的巨大創傷與痛苦，同時也被音樂所激勵，他們堅信蘇聯人民會度過這最艱難的日子，迎接最後的勝利。演出後該樂曲的總譜被攝成微型膠片，經伊朗、北非、南美等國家與地區運抵美國。著名的指揮家托斯卡尼尼立即指揮美國廣播樂團演出。透過廣播，全世界人民都聽到了這首偉大的交響樂曲。當時著名的音樂評論家鮑里斯‧施瓦茨寫道：「它（指交響曲）成為向偉大的人民為爭取生存而鬥爭的不屈不撓的精神力量致敬的頌歌。這種精神力量是由它的一個兒子用一種世界的語言——音樂表現出來的。」（引羅忠鎔主編《現代音樂欣賞辭典》p.538）交響樂在全世界人民的心中引起了強烈的反響，人們堅信：正義的事業必勝，蘇聯人民必勝，法西斯必敗。

一九四三年蕭斯塔可維奇任莫斯科音樂學院作曲系教授。一九四五年後，前蘇聯音樂界再次掀起反對「形式主義傾向」的運動，蕭斯塔可維奇與浦羅柯菲夫均成為批判的主要對象。他們一夜間均成為「反人民傾向的作曲家」。蕭斯塔可維奇被撤去莫斯科音樂學院的教職。直到一九六〇年，

他才被恢復這一職務，面對多次的打擊與排擠，他沒有後退，而是以大量高水準的作品回答對他的不公正批判。

一九四九年他完成了清唱劇《森林之歌》（The Song of the Forests, OP.81，為男高音、男低音與兒童合唱）。這是一部以綠化祖國、改造自然為題材的作品。其結構龐大，氣勢宏偉，風格清新、樸實，採用傳統創作手法寫成。該作品共分七個樂章。

第一樂章，「當戰爭結束的時候」。行板。音樂抒情、寬廣，旋律優美、清新，給人一種愉悅、親切的感覺。樂曲表現了戰後蘇聯人民重建家園、綠化祖國的精神風貌。

第二樂章，「讓祖國披上森林的外衣」。快板。作曲家採用混聲合唱的形式，表現了蘇聯人民植樹造林的勞動場面。

第三樂章，「回憶」。柔板。音樂低沉、深刻而憂鬱，使人回憶起人們過去的痛苦：殘酷的戰爭，荒蕪的土地，貧困的生活，一片淒慘的景象。

第四樂章緊接著第三樂章，音樂一下子變為明朗。由小號吹奏出朝氣勃勃的音調，歡快的主題與第三樂章形成明顯的對比。音樂生動形象地表現了少先隊員天真活潑的性格和植樹造林的熱烈場

面。同時也象徵著新一代人的茁壯成長。

第五至第七樂章表現了熱火朝天的勞動場面。曲調歡快而明朗，充滿熱情與朝氣，表現了當時蘇聯人民的精神面貌，歌頌了偉大的蘇聯人民在建設祖國、綠化家園中所做的貢獻。

一九五八年前蘇聯音樂界糾正了對蕭斯塔可維奇的錯誤批判。他終於恢復了作曲家的地位與榮譽。這時，他過去的許多作品得以上演，包括史達林時代未能上演的一些作品。

一九六二年他完成了著名的《第十三交響曲》（「巴比溝」）交響曲，♭B小調，為男低音、低音合唱與樂隊，OP.113）。這首交響曲是根據前蘇聯著名詩人葉甫圖申科的詩而譜曲，共包括五個樂章。第一樂章「娘子谷」，第二樂章「幽默」，第三樂章「在商店裡」，第四樂章「恐懼」，第五樂章「功名利祿」。作曲家在創作這首交響曲上有較大的突破，他沒有像往常那樣採用奏鳴曲式，而是採用迴旋、變奏為結構的基礎，以聲樂貫穿各個樂章。對於這首交響曲，他曾說：「作為公民的人的社會行為——就是這個問題經常吸引著我，我常想這個問題。在《第十三交響曲》中我提出了公民性問題，也就是公民的道德問題。」（引羅忠鎔：《現代音樂欣賞辭典》，p.549）由於內容方面的原因，交響曲剛一上演，就引起當局的不滿，作曲家受到指責。後經修改，才得以公演與錄音，下

面是部分詩詞節選。

第一樂章，「娘子谷」。行板，♭B小調，爲男低音獨唱與男低音齊唱。這一段內容是描寫位於烏克蘭首都基輔郊區的「娘子谷」（又稱「巴比溝」），在那裡埋葬著第二次世界大戰時期被殺害的人們，其中多數爲猶太人。音樂低沉、憂鬱，樂隊氣勢強大，不協和音、突出的打擊樂及強烈的節奏選用，表現了人們對黑暗統治的抗議與控訴。音樂也表現了對無辜被害人的悼念及對歷史的回顧。該樂章包括三個主題：第一主題是對死難者的哀悼。第二主題是揭露法西斯的殘暴罪行。第三主題是對被害小女孩安娜·弗蘭克的悼念。

歌詞節選如下（引毛宇寬：《爲千百萬受害者立碑》，《中央音樂學院學報》，98.1.）

（合唱）

在娘子谷沒有立下紀念碑，

那懸崖絕壁就像一座墓碑。

我感到恐懼，

戰爭歲月 傳統與創新的兩種基本音樂風格

猶太民族的年歲，

也正是我今天的年歲。

……

（獨唱）

我覺得，我是安娜・弗蘭克，

玉潔冰清，好似四月樹梢的嫩枝

我有愛，

我不需言辭。

我要彼此能夠

凝視對方的眼睛。

（合唱）

「有人來了嗎？」

（獨唱）

「不要怕，
它是遠遠傳來春天的聲音，
它已經朝這兒走近。
到我這裡來吧，
快給我你的芳唇。」

（合唱）

「有人在砸門？」

（獨唱）

「不！這是解凍的流冰！」

……

（獨唱）

這裡埋葬的屍體成千成萬，
面對他們的荒塚我也發出

無休無盡的無聲呼喚，

向每一個被槍殺的嬰兒，

向每一個被槍殺的老漢。

……

我無論如何不能把這一切淡忘！

（合唱）

讓《國際歌》縱情高唱，

當世上最後一個反猶分子

永遠被埋葬。

（獨唱）

我的血液裡沒有猶太血液，

但我對一切反猶分子的深仇大恨

無異一個猶太人。

（合唱）

因此，我是一個真正的俄羅斯人！

第二樂章，「幽默」，小快板，C大調。本段詩詞是詩人以擬人的手法寫成。描寫了幽默的種種遭遇：被捕、被害等。但最終幽默戰勝了邪惡，成為勇士。詩詞說明了幽默是人民與專制統治進行鬥爭的一種武器，是人類樂觀精神的化身，它往往體現出某種真理。作曲家吸取了俄羅斯民間對句歌的因素，採用諧謔曲與進行曲，精心設計了節奏與突出了打擊樂，這使音樂具有尖銳的諷刺性，取得了極為突出的效果。部分歌詞節選如下。

（獨唱）

沙皇，國王，皇帝，
一切地方的統治者，
他們調兵遣將反掌之易。
但要指揮幽默——

戰爭歲月傳統與創新的兩種基本音樂風格

卻無能為力。

……

（獨唱、合唱）

幽默將永世長存，

他既巧妙，又機靈，

他能穿透一切事物，

穿透一切人。

（合唱）

因此——幽默舉世馳名。

他是——勇敢堅毅的人。

第三樂章，「在商店裡」。柔板，e小調。這一段詩描寫了在前蘇聯物資匱乏的商店裡，婦女們排長隊購買食品的情景。詩句雖然寫得簡明、質樸而生活化，但卻真實地反映了俄羅斯婦女在平

凡而艱苦的生活面前，表現出的堅強、忍耐的精神，歌頌了她們高尚的情操。音樂由大提琴引出，充分體現了俄羅斯婦女的善良與溫柔。這一樂章由男聲獨唱來完成，歌頌了俄羅斯婦女的崇高精神，由弦樂隊擔任伴奏。歌詞節選如下。

（獨唱）

那麼些女人的呼吸，

凍得打哆嗦，慢慢移向前。

站了老半天，為了去付錢。

……

好像去勞動，好像去立功。

婦女們排隊進商店，

一個跟一個，全都不出聲。

有的戴大圍巾，有的戴小頭巾，

戰爭歲月傳統與創新的兩種基本音樂風格

漸漸把商店溫暖。

……

（獨唱）

這是俄羅斯的婦女，

這是我們的法官和榮譽。

她們既攪拌水泥，

又種地，又割草……

她們經受了一切，

一切她們都經受得了。

第五樂章，「追名逐利」。小快板，♭B大調。

這一段詩抨擊與諷刺了那些阿諛逢迎、道德腐敗、追名逐利而不惜出賣正義的小人，同時也歌頌了不畏艱險、不計個人得失、勇於堅持真理的正直之人。樂曲採用迴旋曲式，音樂風格輕鬆、歡

快，具有強烈的諷刺與幽默特點。歌詞節選如下：

（獨唱）

牧師們一口斷定，

（合唱）

伽利略既有害又不明智。

（獨唱）

然而時間卻證明，

（合唱）

誰不明智，反倒更加睿智。

（獨唱）

有位學者——伽利略的同齡人，

（合唱）

比伽利略並不愚蠢。

（獨唱）

他知道地球會旋轉，

（合唱）

可他為家累所困。

（獨唱）

於是，他同妻子坐上四輪馬車，

做出了變節的行徑。

他以為可以名利雙收，

（合唱）

其實卻把名和利毀個一乾二淨。

（獨唱）

為了瞭解行星，

伽利略敢於獨自把風險擔承。

（合唱）

因而他成了一代偉人……

這就是我對追名逐利的確認。

（合唱）

因此，追名逐利萬歲，

如果追名逐利是這樣的涵義。

正如莎士比亞和巴斯德，

牛頓和雄獅所追求的真理。

（合唱）

為何要斥罵他們？

天才就是天才，不管你怎樣誹謗。

（獨唱）

詛咒者已被忘卻，

（合唱）

挨罵的卻被銘記心上。

蕭斯塔可維奇一生創作了大量的作品，其中多數爲二十世紀的經典作品。他的創作風格及人格均給人留下深刻的印象。簡言之：

1. 作品內容與前蘇聯人民的現實生活緊密相連。他的作品真實地反映了他生活年代的歷史，真實地反映了他的祖國與人民，以及他對祖國與人民的真切情感。

2. 作品內容深刻。他的多數作品均具有很高的哲理性、邏輯性，涵義深刻。他既是作曲家又是思想家。

3. 很好地繼承了傳統。他的十五首交響曲足已說明了他是駕馭最高深的傳統曲式的天才。他的鋼琴技巧爲他的創作打下了良好的基礎，使他能自如地運用幾乎是傳統的一切技術。他很成

功地融合了傳統與現代作曲的關係，為二十世紀音樂的發展作出了表率。

4. 積極探索、勇於創新。他很早就研究現代音樂，並將各種創新手法適宜地運用於自己的作品之中。甚至，有的手法相當革新，以至某些作品在史達林去世後才得以發表。他的作品具有時代感。

5. 高尚的人格。蕭斯塔可維奇一生多次獲得各種獎勵與榮譽，也多次受到前蘇聯當局的批判、非難甚至解職。面對這些不公平的待遇，這些升浮降落，他均以驚人的冷靜與理智，泰然處之。同時，他具有一種敢於堅持真理的大無畏的精神，他以他崇高的音樂，對周圍的現實，作了無詞的但卻是有力的回答。這些反映了作曲家博大的胸懷與高尚的人格。他得到了全世界人民的尊敬，他是二十世紀最偉大的作曲家。

微分音等其他實驗風格

瓦瑞斯

瓦瑞斯（Edgard Varése, 1883-1965），美籍法國作曲家。童年在巴黎和勃艮第度過。十歲時隨家移居義大利，開始學習音樂。一九〇三年返回巴黎，師從丹第（Vincent D'Indy, 1851-1931）學作曲。一九〇五年入巴黎音樂學院學作曲。一九〇七年開始從事指揮。一九一五年底移居美國，擔任樂隊指揮，以演奏現代音樂爲主。一九二一年他與薩爾采多（C. Salzédo, 1885-1961）創建了「國際作曲家協會」，組織演奏斯特拉溫斯基、荀貝格等現代作曲家的作品。這一時期，他還創作了一些實驗性作品。

《雙棱體》（Hyperprism, 1922-1923）是一部實驗性的作品。這是爲管樂及打擊樂而作。管樂包括九件樂器：一支長笛、一支單簧管、三支圓號、兩支小號和兩支長號。打擊樂包括常規的打擊樂器和噪音樂器（如報警器等）。這些樂器以三種方式演奏：各自演奏、同節奏演奏和交替演奏。

在旋律創作方面，作曲家打破了傳統手法，採用「結構」式方法。樂曲的旋律由三個相鄰的音形成小音群組，例如由高音長號、圓號和單簧管演奏#C音，由低音長號演奏D音，由長笛演奏C音。這三個音構成一音群組。其他類似的音群組還有：F、#F、E音組，C、B、♭B音組，D、#D、E音組和A、#G、G音組等等。由於這三個音不一定在一個八度內，甚至相距遙遠，因而就產生了一種跳動、不協和、單調而抽象的音響感覺。對於這種音響，多數聽眾感到難以接受。而瓦瑞斯則認為，這種類似序列音樂的創作方法打破了傳統的線性對位式寫作法，產生了音之間的新的交響。

一九二六年瓦瑞斯加入美國籍。一九二八年他返回巴黎與其他人共同研究電子樂器。在此時期，他創作了電子音樂作品《赤道儀》（Ecuatorial）。他希望建立一電子音樂研究中心，但由於資金短缺，未能實現。他只好回到美國從事教學，並以演奏文藝復興時期和巴洛克時期的作品為主。

五〇年代以後，瓦瑞斯的工作條件得以改善，他開始積極地研究電子音樂，嘗試以錄音帶和電子儀器作曲。一九五四年他完成了《沙漠》（Déserts）的創作。這是一首由十四件管弦器、五件打擊樂器（包括鐘琴、木琴）、一架鋼琴和兩聲道錄音磁帶組成的作品。樂曲的節奏平穩，旋律不很

突出，作曲家強調的是音色與音響。他採用鋼琴、鐘琴等樂器與管樂結合，以產生新的音響。在樂曲中幾次出現磁帶錄音，包括工廠的機器聲及噪音。由於音響奇異與演奏的不便利，該作品儘管在當時產生了一點兒影響，但後來並未普及。

一九五七年瓦瑞斯應荷蘭電氣公司的邀請，為布魯賽爾世界博覽會飛利浦大廳設計音響。根據建築師們的構思，他希望他的作品能給聽眾一種「創世紀」的感覺。為此，瓦瑞斯創作了《電子音詩》(Poème électronique, 1957-1958)，他採用了傳統的獨唱、合唱、鋼琴與打擊樂等表演方式，又加入了純電子音響、噪音等新的音響，他將這些聲音混合在一起。樂曲沒有明確的曲式結構，現場由四百二十五個擴音器播放這部作品，這些擴音器被安放在四面八方，給人一種立體空間感。

瓦瑞斯認為音樂是數學的邊緣學科。音樂家應與科學家聯合起來進行創作與研究。他還認為，二十世紀的音樂應從傳統的「平均律」中解放出來，從傳統的舊樂器中解放出來。他的這些觀點對推動二十世紀音樂的發展，起到了積極的作用。他一生就是這樣實踐他的目標，不斷地創新。瓦瑞斯的作品數量不是很多，流傳也不十分廣泛，其作品標題多與自然科學有關，如《積分》(Intégrales)、《電離》(Ionisation)、《密度21‧5》(Density 21.5) 等。

瓦瑞斯晚年受到人們的尊重。作爲電子音樂的開拓者，他被選入國家藝術與文學家協會與瑞典皇家協會，得到較高的榮譽。

哈巴

阿路易·哈巴（Alois Hába, 1893-1973），捷克作曲家、小提琴家、音樂理論家。一九一四年入布拉格音樂學院學習作曲與小提琴，曾師從作曲家諾瓦克（Vítězslav Novák, 1870-1949）。後到維也納、柏林等地深造。青年時期，他擔任過維也納環球出版社校對員，從而使他有機會研究一些新的作曲家，如荀貝格等人的作品，工作之餘他還對東方音樂及摩拉維亞民間音樂進行過研究。

一九二三年，他完成他的微分音作品《第三弦樂四重奏》，這是一部成功的作品。在此之後，他在布拉格音樂學院建立了一個微分音訓練班，專門從事這方面的教學、創作與研究工作。這一時期，他還完成了專著《四分之一音體系音樂中的和聲原理》（*Haarmonicke základz čivrttonoré soustavy*, 1922），及時總結了這方面的有關理論。除此之外，他還積極創作具有進步意義內容的群眾歌曲。

一九三一年他的微分音歌劇《母親》(Mother, OP.35) 在德國上演。這部歌劇採用1—4音寫成。為上演此劇，他特意請人專門製作了1—4音的鋼琴、單簧管及小號等樂器。歌劇是根據捷克摩拉維拉村莊一位農民的生活改編而成，內容是講述農民克倫夫婦培養孩子成長的故事。克倫的第一個妻子為他生了六個孩子，但不幸地，她本人卻去世了。克倫的第二個妻子又生了四個孩子，她對所有的孩子都很關心、愛護。她辛辛苦苦把他們培養成人，當克倫夫婦年老時，孩子們卻陸陸續續離開了家，開始了他們自己的生活。作品歌頌了偉大的母愛與神聖的天職。音樂雖採用微分音，但聽起來並不難聽，而且還有一種新穎的感覺。這是巴哈有意在打破聽眾的傳統欣賞習慣，建立一種現代、新式的聽覺與欣賞習慣。

哈巴的主要作品還有：《幻想曲》(Fantasia, 1932) 這首作品採用十二音技法寫成，但有調性。《願您的國降臨 (失業者)》(Prijd Královtsvi Tvé Nezaméstnani, 1934)，這首作品採用1—6音寫成。《弦樂四重奏》(String Quarter, NO.16, OP.98, 1967)，也是採用1—6音而作，是獻給在布拉

格舉行的國際現代音樂家協會音樂節的作品。

哈巴是捷克第一位在小提琴、中提琴上演奏微分音的音樂家。由於他在微分音創作方面作出的

貢獻，一九四○年被選爲捷克科學藝術院院士。一九四五年他創建了「五一」歌劇院。他長年在布拉格音樂學院任教並從事創作。他一生都在探索新的音響，他的微分音實驗爲二十世紀的音樂發展作出了重要的貢獻。

帕　奇

哈里·帕奇（Harry Partch, 1901-1974），美國作曲家，童年在加利福尼亞度過。他是一位自學成才的作曲家，青年時曾寫過大量音樂，包括交響曲、重奏曲及歌曲。二十幾歲時，他對自己的作品作了深刻的反思，然後把它們全毀掉了，他決心以新的面貌出現在音樂舞台上。這一時期正逢美國經濟大蕭條，他停止了創作，有六年的時間他作爲無業遊民，在美國各地旅遊。

帕奇的第一部新作是《李波歌曲》（Li Po Songs, 1930-1933），這是一套包含有十七首中國抒情歌曲的小集子。歌曲具有純樸、天眞的風格，由吟誦演唱和中提琴演奏。帕奇強調吟誦的演唱方式，給人一種奇異的音調感覺。

四○年代中期，他的興趣開始延伸，除了創作，他對發明、製作新的樂器也產生濃厚興趣。一

九四三年他在做伐木工作時，獲得了古根海姆獎金，從此更激發了他研製新樂器的願望。一九四四年至一九四七年他在威斯康辛大學工作時，製作了一批新的樂器，主要是打擊樂器。其中包括用木板製成的有共鳴箱的「英雄馬林巴琴」（Marimba eroica），「克羅美樂琴」（chromclodeon），「琪塔拉琴」（kithara，類似古希臘的里拉琴），玻璃製的排鐘以及陶製的葫蘆等等。這些樂器產生了新奇的音色，但體積偏大，有的甚至很笨重。這一時期他還創立了將一個八度分爲四十三個音的樂音體系。這一時期他的作品有：兩套配樂曲《芬尼根的覺醒》（Finnegan's Wake），《風之歌》（Wind Song）及《巴斯托》（Barstow）等。

帕奇將多年來的創新與思考，特別是他的哲學思想匯集在他的著作《一種音樂的起源》（Genesis of a Music）之中，該書寫於二〇年代末期，直至四〇年代末期才整理好並出版。書中反映了帕奇的一種忽視西方古典、浪漫時期的音樂（包括傳統的和聲與調式），強調亞洲、非洲或西方中世紀宗教音樂的傾向。書中反映出他對中國民間音樂、希伯萊唱經、基督教聖詠及剛果儀式典禮樂的興趣。帕奇想創造一種全新的綜合性音樂，這種音樂基於古希臘音樂與亞洲、非洲的音樂文化之上，採用新的律調，並應用他製造的新的復古樂器來演奏。儘管這些樂器具有奇異的外形，但他

們能發出不尋常的音色與音調。為了便於演奏這些樂曲，帕奇還發明了一種簡便的記譜法。

五〇年代初期，他創作了戲劇組曲《伊底帕斯》(Oedipus)，這是一部以古希臘悲劇為題材，採用全音階手法寫成的組曲。

六〇年代，帕奇的作品有《科特豪斯公園中的啟示》(Rorelation in the Courthouse, 1960)，這是一部以古希臘悲劇為題材的作品，《第七天佩塔盧馬的花瓣凋落了》(And on the 7th Day Petal Fell in Petaluma) 作於一九六三年至一九六六年，這是一首純器樂曲。對於器樂音樂，帕奇認為，音樂作為宇宙戲劇的一種元素，與其他藝術是相關聯的，而在音樂的發展中，器樂音樂應占中心位置。

一九六六年他創作了《復仇女神的迷惘》(Delusion of the Fury)，這是一部戲劇性的作品，具有綜合性，由音樂、舞蹈與戲劇相結合而構成。音樂家本身也作為戲劇、舞蹈演員，表演各種動作。帕奇允許音樂家在表演中唱、喊、跳。他還強調音樂應是身體的需要，無論演奏、演唱都包含身體運動，它像聲音一樣重要。

帕奇晚年在美國幾所大學裡講課，他不顧經費短缺，繼續實驗，他不斷研究新的音響，製作新的樂器。遺憾的是，他一生多數時間面對的是專業人士的否認與大眾的冷淡，但他從未灰心，而是

終生地努力與探索，這使他成為二十世紀著名的音樂家之一。

民族的、傳統的或其他音樂風格

艾維茲等美國作曲家

艾維茲（Charles Edward Ives, 1874-1954），美國作曲家。艾維茲從小學習鋼琴與管風琴。他的父親是美國南北戰爭時北方軍的一位軍樂隊長，對他的影響較大。他父親對他的音樂教育不侷限於傳統的古典音樂，而是讓他大量接觸美國民間音樂，流行音樂，鼓勵他探索現實生活中的各種各樣的音樂，如多調性音樂。

艾維茲十二歲時便在他父親組織的鄉鎮銅管樂隊裡演奏與作曲。十四歲時他任教堂管風琴手。

一八九四年艾維茲入耶魯大學學習音樂，師從帕克（Horatio Parker, 1863-1919）教授，該教授曾留學德國，他對艾維茲進行了系統的歐洲傳統音樂理論教育。但艾維茲更喜歡的是對新的音響的探索。畢業後，艾維茲沒有擔任職業音樂家，而是從事保險工作，在業餘時間作曲。這樣也有一個好

處，使他有經費出版他後來創作的各種「新式」作品。艾維茲一生創作了大量的管弦樂作品、鋼琴曲及歌曲。

一九一一年至一九一二年，他完成了鋼琴曲《康科德奏鳴曲》（*Piano Sonata No.2 Concord Mass, 1903-1914*）。這首樂曲是爲紀念曾經生活在康科德的艾默森等四位美國超驗主義作家而寫的，鋼琴家約翰柯克帕特里克花了近十年的功夫，才掌握了這首作品，並於一九三九年在紐約上演。樂曲篇幅很長，無調號、拍號、即興性很強，曲式自由，與傳統的奏鳴曲式關係不大。

艾維茲的第一首管弦樂套曲《新英格蘭三個地方》（*Three Places in New England, 1903-1914*），於一九三一年在波士頓首演，受到大眾歡迎。該作品是描寫康乃狄克州的三個地方的風景及其相關的歷史事件。由於音樂的基調源於生活，所以整個樂曲給人一種質樸、親切的感覺，具有濃郁的美國音樂特色。

第一樂章，《波士頓公共綠地的聖‧格登紀念碑》（*St. Gaudens in the Boston Common*）。這段樂曲是對被刻在紀念碑上的蕭（Shaw）將軍及其率領的第五十四麻省黑人聯隊英勇戰跡的頌揚。艾維茲特意引用了福斯特創作的《老黑奴》的音調，還選擇了南北戰爭時期的流行歌曲，如《自由

戰歌》等片段。樂曲帶有回憶的特點，情緒略顯悲傷。

第二樂章，《康乃狄克州‧雷登‧普特南露營地》（*Putnam's Camp, Redding, Connecticut*），這一樂章描寫了當年普特南將軍在冬季紮營的艱苦情景。營地當中保留著士兵們當年使用過的營火石。將士們雖已過世，但他們為後人留下了光輝的業績。音樂分為兩部分，第一部分描寫雷登日的情景。樂曲歡快、明朗，其中包括一些流行的銅管樂曲片段及民歌音調，如《揚基歌》的曲調。樂曲中還出現教堂的鐘聲，第二部分描寫了一位小男孩兒的夢想。樂曲除採用軍隊進行曲的節奏與音調外，還有群眾歌曲片段。這一段艾維茲採用了他從小就熟悉的多調性的創作手法。

第三樂章，《斯托克布里奇的霍斯托尼克河》（*The Houstonic at Stock Bridge*），霍斯托尼克河是艾維茲家鄉附近的一條河流。樂曲形象地描寫了這一地區優美的自然風景：青青的小草、潺潺的流水、緩緩舒展的山坡，還有遠遠傳來的教堂鐘聲。艾維茲夫婦曾多次在這一帶散步。

艾維茲晚年曾計畫寫一部《宇宙交響曲》（*Universe Symphony*），設計幾個樂隊與合唱隊在山頂上演出，以產生宏偉壯麗的效果。

艾維茲喜愛採用美國教堂音樂、民間小調、流行歌曲、銅管樂進行曲及愛國歌曲於他的作品之

中。他的作品忠實地反映了十九世紀末及二十世紀初美國人民的生活面貌，體現了美國文化的多元性。艾維茲的作品同時表達了他對美國的大自然、歷史以及人民大眾的深情厚意。

艾維茲一生大膽嘗試新的創作手法：多調性、無調性、全音階三和弦、十三和弦、1／4音以及機遇創作手法等在他的作品中比比皆是。例如，在他的作品《未作回答的問題》(The Unanswered Question)中，指揮可任意選擇音樂的片段插入在作品中，採用隨機手法。

艾維茲在不被人理解與支持的情況下，堅持創新，表現出極頑強的毅力，他為美國音樂創作破舊立新，走上自由發展的道路作出了榜樣。

蓋希文（George Gershwin, 1898-1937），美國作曲家。十五歲時開始學習鋼琴、作曲與和聲。但由於家境貧寒，始終未能系統地接受正規音樂教育。一九一四年他在廷潘胡同（Tin Pan Alley）一家出版公司任歌曲推銷員，同時擔任鋼琴師。一九一九年他創作的歌曲《斯旺尼》(Swanee)成為當時最流行的歌曲之一，同年，他還完成了百老匯第一部音樂喜劇《拉拉露西爾》(La La Lucille)，該歌劇的流行音調風格立即受到大眾的歡迎。在此之後，他一方面繼續採用流行音調創作歌劇，例如，一九二二年他完成了獨幕爵士歌劇《藍色星期一》(Blue Monday)；另一方面他開

始嘗試把通俗的音樂語彙加入到傳統的、嚴肅的音樂作品之中。

一九二四年他的鋼琴協奏曲《藍色狂想曲》（Rhapsody in Blue）在紐約上演，獲得巨大成功。首演時由蓋希文親自擔任鋼琴獨奏。這是一首帶有爵士風格的鋼琴與樂隊的大型作品。翌年，該作品由紐約交響樂團在卡內基大廳演出，仍由蓋希文親自彈鋼琴，樂曲分為三個樂章。

第一樂章，開始由黑管奏出具有濃郁的黑人爵士樂的音調，其半音變化及三連音的節奏立即吸引了聽眾。該樂章的主題採用藍調的降III級及降VII級音的音調，既幽默又略帶傷感。隨著音樂的發展，情緒逐漸轉為熱烈。小號奏出明亮的大調式音調，充滿青春的活力。

第二樂章，速度平緩。由小提琴奏出柔和優美的主題。在小提琴拖長拍時，圓號在下聲部奏出二度音程的幾組變音，樂曲帶有爵士風格特色。這一主題再改由全體樂隊演奏，情緒更加高漲，氣勢更加宏偉，具有強大的感染力。

第三樂章，速度轉為歡快。這一樂章再現了第一樂章主題，但節奏更加歡快有力，情緒也相當熱烈，全曲在終止時再一次出現了第一樂章的主題，樂曲在宏偉輝煌的氣勢中結束。

一九三五年蓋希文完成了歌劇《波吉與貝絲》（Porgy and Bess）的創作。劇本由海沃德（D.

Heyward）編寫。歌劇分為三幕九場，於一九三五年九月三十日在波士頓首演。

一九三四年夏天，蓋希文來到故事發生的小島體驗生活。他對那裡的黑人進行了詳細的訪問。他把那一段生活的印記寫在他的歌劇中，使歌劇的真實性尤為突出。他對待此部歌劇的創作十分認真，歌劇音樂的寫作用了十一個月，總譜配器用了九個月，賦格手法、對位及和聲方面的推敲更是花了大量的時間。歌劇《波吉與貝絲》描寫的是美國南卡羅萊納州查爾斯頓的一黑人貧民窟「鯰魚大院」（Catfish Row）所發生的故事。

第一幕，一群貧民在「鯰魚大院」賭博。窮苦的跛足青年波吉拉著一輛山羊拖著的小車上場，人們拿他開心、取笑。搬運工克朗與他的情人貝絲也來到賭博圈。賭徒們發生了打架鬥毆事件，克朗打死了一人，畏罪逃跑。其餘的人也紛紛逃離現場，誰也不管貝絲，只有波吉上前去幫助她並收留了她。

第二幕，波吉與貝絲在一起生活，感到非常幸福。一日，當貝絲外出郊遊時，被克朗發現並被帶走。貝絲設法逃跑，回到波吉身邊。波吉仍然像原來一樣地愛她。鯰魚大院遭到了暴風雨的侵襲，當克朗再次闖入到波吉家中奪取貝絲時，波吉與克朗展開了搏鬥。最後波吉把克朗打死，警方

把波吉帶走，貝絲卻被人騙到紐約當了妓女。

第三幕，波吉出獄後，回到家中發現貝絲已走，但他深愛著貝絲，於是他仍推上那輛小山羊車，到紐約去找貝絲。

蓋希文一生勤奮努力，創作了大量的流行歌曲、音樂劇與管弦樂作品。他的多數作品旋律充滿活力，音調優美、抒情，風格貼近大眾，反映了美國人民的現實生活。他曾說：「真正的音樂，應再現人民與時代的思想與情感。我的人民是美國人民，我的時代是今天。」蓋希文將美國黑人的藍調、爵士樂與嚴肅音樂結合得十分完美，由於在這方面的突出貢獻，他受到了人民的愛戴與尊敬。

柯普蘭（Aaron Copland, 1900-1990），美國作曲家、鋼琴家與指揮家。十四歲學習鋼琴，十七歲師從路賓·哥德馬克（Rubin Goldmark, 1872-1936）學習和聲等作曲理論。一九二一年師從法國著名作曲家娜迪亞·布朗惹（Nadia Boulanger, 1887-1979）。他是向布朗惹學習的首批美國人，並深受其影響。他的第一部交響作品《管風琴交響曲》（一九二四），首演就是由布朗惹擔任管風琴獨奏的。

回國以後，他從事創作與指揮。這一時期他的作品有：《戲劇音樂》（Music for the Theater,

1925），這是一部管弦樂作品，柯普蘭採用了爵士樂的音調。一九二六年他完成了《鋼琴協奏曲》，在這部作品中，他不僅採用了爵士樂，還在節奏與和聲方面更加突出現代風格。這兩部作品標誌著柯普蘭開始注意創作具有美國特色的現代音樂。

《鋼琴變奏曲》創作於一九三○年，作品很有特色。樂曲主題短小，由 E、C、#D、#C 與 D 等音構成，音樂語句精練。樂曲的結構清晰，節奏靈活而不規則。在演奏技術方面，強調了鋼琴的敲擊特色。柯普蘭模仿荀貝格，採用了大量的變化半音；但樂曲具有調性感覺，突出節奏，這些方面又像斯特拉溫斯基的作品風格。

三○年代中後期，柯普蘭注意到音樂創作要與更多的聽眾交流，於是他創作了一些雅俗共賞的作品。這些作品有一九三五年創作的管弦樂曲《聲明》（Statements）和一九三六年創作的《墨西哥沙龍組曲》（El Salon Mexico）等。後首樂曲是他多次出訪墨西哥的體驗結晶。樂曲中引入了大量的墨西哥流行音調，效果很好，受到了大眾的歡迎。

芭蕾音樂《小伙比利》（Billy the Kid）作於一九三八年。樂曲採用了民謠素材，包括放牛娃的歌曲。樂曲的節奏設計新穎。如旋律用4／4拍，而伴奏卻巧妙地安排3／4拍與2／4拍的混合。

說明如下：

旋律的節奏型，4／4。

伴奏的節奏型，3／4＋2／4。

四〇年代柯普蘭的創作取得很大的成就。一九四二年他完成了《林肯肖像》（Lincoln Portrait）。一九四四年他完成了《阿帕拉契山的春天》（Appalachian Spring），這是作曲家最傑出的一部舞劇。一九四五年柯普蘭將它改編爲管弦樂組曲，並於同年十月上演。作品獲得了當年的普利茲音樂獎。

《阿帕拉契山的春天》內容是十九世紀賓夕法尼亞山區的春天，在一所新建的農舍周圍，人們正舉行拓荒者慶祝會。有一對新婚夫婦，受到當地老人們的祝福與鼓勵，也聽到傳教士所描述的有關人之命運的恐懼故事。面對這一切，這對新婚夫婦仍堅定地留在新舍中，作爲時代的拓荒者，他們決心爲新的生活而奮鬥。管弦樂組曲共分八段，其音樂很有特色。

第一，旋律常採用純四度、純五度與純八度音程，因而音調具有明亮、剛勁的感覺。而樂曲的第七段引用了美國震教（Shaker）歌曲集《質樸的天賦》（The Gift to be Simple）中的音調，又給人

一種寧靜安謐的感覺。

第二，樂曲充滿豐富變換的節拍與節奏。在描寫歡快的場面時，柯普蘭曾多次變換節拍以增添熱烈的氣氛。如4|4—5|4—3|4—3|2—6|8—4|4拍的連接。就在這段樂曲中，重拍的強調也與傳統的有所不同，如：

4|4
① ♩ ♩ ♩v ♩
② ♩ ♩ ♩v ♩v
③ ♩ ♩ ♩v ♩

第三，對人物心理的刻劃與環境的描寫準確、生動。如第一段描寫各個人物特點的音樂。第三段描寫新娘與新郎雙人舞的音樂。第四段音樂描寫了歡快、熱烈的鄉村舞蹈場面。最後一段音樂寧靜、平和，描寫人們在心中默默地祈禱與祝福。第五段新娘獨舞的音樂，描寫了新娘初婚時的快樂與害怕等心理。

一九四五年柯普蘭完成了他的《第三交響曲》，這是一首具有美國特色而相當傑出的交響曲。交響曲共分四個樂章。

◎ 二十世紀歐美音樂風格 ◎

第一樂章，1=E，中速。作曲家用三個主題來組成這一樂章，而非採用傳統奏鳴曲式手法。第一主題與第三主題是抒情、寬廣而富有表情的；主題音調優美，具有濃郁的美國田園風格。第二主題的風格則與這兩個主題形式對比，比較剛勁有力，情緒更加明朗、歡快。

第二樂章，1=F，快板。樂曲的旋律來自美國西部地區的牧童音樂，音樂形象歡快、活潑。

第三樂章，1=E，小行板，3／4拍。由木管與小提琴演奏的主題抒情、優美，樂曲的音域寬廣，模仿在描寫廣闊的大自然，展示了作曲家對祖國山河的熱愛與豁達的胸懷。

第四樂章，1=D，快板，類似奏鳴曲式。這一樂章寫得相當精彩。引子是柯普蘭在第二次世界大戰時期寫的一首軍樂曲的音調。第一主題由純四、純五度音程構成，旋律剛勁有力，情緒歡快熱烈。在配器方面，作曲家採用了雙調性，使音響富有層次感。雄壯的定音鼓使樂曲更加輝煌。第二主題具有拉丁美洲風格特色，其節奏尤為突出。第二主題與發展部相結合，這是柯普蘭對傳統作曲法的改進。再現部的音樂與呈示部第一主題相聯，出現了一段抒情段落。接著，全體樂隊奏出G、C、D、E幾個音開始的主題，小號、長號等銅管宏大的音響與定音鼓有力的敲擊，大鑼那穿透性的音色，給人一種氣勢磅礡的感覺，樂曲最後再次出現G、C、D、E這幾個音，並在漸強的滾奏

的定音鼓中結束。

柯普蘭的歌劇《溫柔鄉》（Tender Land）作於五〇年代初，並於一九五四年四月在紐約上演。

故事大意是：二十世紀三〇年代，美國中西部的一個農場，農場主的女兒洛蕾即將高中畢業，面臨著生活與學業的新選擇。農場新來了兩位臨時收割機手，馬丁與托勃。兩位年輕的小伙子幹活出色，洛蕾與馬丁產生了愛情，倆人決定在洛蕾的畢業典禮後私奔。托勃得知此訊息後，勸馬丁慎重地考慮婚姻大事，並要他對洛蕾的前途負責。馬丁認識到自己的決定過於魯莽、草率，於是在黎明前，與托勃悄悄離開農場。洛蕾醒來不知原委，以爲馬丁欺騙、拋棄了她。開始，她感到異常的悲痛與絕望。最終，她鎮靜下來，面對現實，決心到外面的世界去，重新尋找自己的未來。

柯普蘭作爲音樂活動家，曾擔任作曲家聯盟（League of Composers）及美國作曲家同盟（American Composers' Alliance）的工作。由於他在創作及組織工作方面的成就，他於一九六四年獲得總統自由獎章，一九七七年獲得國會榮譽獎章。

柯普蘭的音樂具有濃郁的美國音樂特色。他的旋律常以純四度、純五度等音程爲基礎，給人一種遼闊舒展的感覺。他的音調多高亢有力，節奏多強勁歡快，具有一種朝氣勃勃的精神風貌。他的

音樂常採用美國民歌、民謠及爵士樂等民間音樂素材。他創作的舞劇與歌劇的題材，也多以美國建設時期人民的現實生活爲源泉。這些與他平日注重作曲家與大眾之間保持緊密的聯繫，注意音樂語彙大眾化有直接的關係。但這些並沒有影響他的創新，他的作品中大膽採用半音、不協和音、變化的節奏重音及交替的節拍等等。這也反映了二十世紀迅猛發展的社會，給作曲家們帶來的壓力——如何使作品既有時代特色，又能與生活貼切，讓大眾接受。柯普蘭實際上已朝著這一目標大大地前進了，爲此，他受到美國及世界人民的尊重，他是二十世紀傑出的作曲家之一。

米堯與奧內格

米堯（Darius Milhaud, 1892-1974），法國作曲家、鋼琴家。從小學習小提琴，一九〇九年入巴黎音樂學院學習作曲，師從佘達惹（Gedalge）、威多（Widor）及杜卡斯（Dukas）等人。

一九一七年起，米堯任法國駐巴西大使秘書。在巴西任職的幾年內，他有機會深入瞭解那裡的音樂，特別是當地土著人的音樂給他留有深刻的印記。

從巴西返回法國後，他與過去在音樂學院時的同學奧內格（A. Honegger, 1892-1955）、浦浪克

（F. Poulenc, 1899-1963）等共六位，組成團體，一起研究音樂。他們舉辦音樂會、發表作品，提倡簡潔、優雅的音樂風格。這六位音樂家被人們稱爲法國「六人團」。米堯這一時期的作品有：芭蕾音樂《人與欲》（L'homme et son désir, 1918）、鋼琴與管弦樂《憶巴西》（Saudades do Brazil, 1920-1921）等，作品具有新古典主義的風格。這一時期，他還以鋼琴家身分訪問美國，演奏自己的作品。

一九二三年米堯的芭蕾舞劇《創世紀》（La Creation du Monde, OP.81a）在巴黎香榭麗舍劇院首演。

《創世紀》的劇本是由作家桑德拉斯（Blaise Cendras）編寫的。內容大意是：世界在誕生之前處於一片黑暗、渾沌與混亂之中，神使萬物生長。昊天之下，草木繁茂，農作物生長，家畜成群，世界變成一美好的田園。人類最初的生活簡樸、原始、粗野與放縱。成對的男女紛紛離開原始群體，結爲夫妻。人類的生命由此開始，未來充滿了生機。

《創世紀》的音樂根據這些內容分爲五個相關的部分。

第一部分，開始的音樂充滿神秘感，描寫世界誕生之前的情景。後來音樂發展爲強有力，表現

了世界的誕生。在此部分作曲家採用了爵士音調與賦格的手法。

第二部分，音樂抒情、悠揚。描寫了世界萬物生長的情景。

第三與第四部分，音樂旋律歡快、節奏有力，特別是切分音的應用，使樂曲更加剛勁、豪邁。

樂曲表現了人類最初的粗野天性及人類配偶形成時狂歡的情景。

最後一部分，音樂恢復到寧靜之中，表現了一對對男女之間的親暱與結合，人的生命開始。

整個樂曲充滿了爵士音調、歡快的節奏與突出的打擊樂，形象生動地再現作品內容。這是作曲家將現代音樂元素與德奧傳統的技巧完美結合的傑作。

二〇年代末與三〇年代米堯的重要作品有：歌劇《克里斯多夫‧哥倫布》（Christo Colomb, OP.102, 1928）、芭蕾音樂《屋頂上的牛》（又譯《閒暇酒吧》，Le Boeuf Sur Le Toit, 1929）和管弦樂《普羅旺斯組曲》（Suite Provencale, 1937）。

《克里斯多夫‧哥倫布》於一九三〇年首演。由保羅‧克洛戴爾編寫劇本。劇情大意是：十五世紀中後葉，年輕的哥倫布充滿幻想，朝氣勃勃。一日，他得到宇宙神聲音的啟示，決定航海西進，去尋找新的東方大陸。他向葡萄牙國王遞交了探險申請，被當時的學者駁回。一些學者與官員

們嘲笑他，認為地球不是圓的，向西行駛永遠不可能達到東方。

鏡頭轉向年輕的伊莎貝拉女王，她心地善良，放走了蘇丹王進貢給她的一隻關在籠中的鴿子。

女王還把自己的指環送給鴿子。哥倫布向西班牙國王及伊莎貝拉王后提出航海申請，得到王后的支持。

三艘大船終於向西啓航。但航行異常艱辛，飢寒交迫使絕大多數水手與官員失去了信心。正在危機時刻，忽然飛來了一隻和平鴿，它就是女王當年放走的那隻鴿子。這隻和平鴿將哥倫布的船隻引向一片新的東方大陸。

哥倫布凱旋而歸，受到人民的熱烈歡迎，遭到國王及其隨從的妒忌與迫害。這些小人們認為，一個人的名聲超過其主人時，即是這個人末日的來臨。他們將哥倫布關進船府，綁在桅桿上。面對官吏們的妒忌、愚昧與欺辱，哥倫布一時無能為力。突然，大海風暴降臨。船身隨時有翻沉的危險，船長只好求助於哥倫布。哥倫布虔誠祈禱，風暴終於平息了。雖然官吏們放了他，但他內心的創傷卻久久不能平息。

哥倫布住在一間貧窮的小旅店中。他終日反思此次探索帶來的災難：在探險途中死亡的水手、

被殺害的大批印第安人和黑人奴隸、被孤苦折磨的母親與妻子……

一天，他忽然收到病危女王的來信。女王勸他忘掉煩惱，來接受國家即將給予他的榮譽。並想見他一面。哥倫布萬分激動，立即帶上自己唯一的財產，一隻老而瘦弱的騾子，前往宮殿看望女王，並把這隻騾子送給了女王。

布景變換，女王騎著這隻裝飾漂亮的騾子升入天國，她向人間撒下了一塊地毯，上面繪有美洲地圖，天幕上映出轉動的圓形地球，上面有一隻和平鴿在翱翔。

歌劇音樂採用多調性、對比的手法。著重刻劃了人物的內心世界與心理活動。音樂具有深刻與博大的特點。作曲家設計了多種人物角色來襯托探險家哥倫布的勇敢、堅毅及其不幸的遭遇。舞台銀幕變換、場外合唱隊的演唱都爲劇情的發展起到了很好的襯托作用。整個歌劇給人一種悲壯的美感。

第二次世界大戰期間，由於米堯是猶太後裔，他被迫移居美國，曾在加利福尼亞等地的大學任教。戰時及戰後他的主要作品有：管弦樂《法國組曲》(Suite Francaise, 1945)，歌劇《大衛》(David, 1952，爲慶祝「大衛王節」而作) 等。他還寫了自傳性的論文集《沒有音樂的音符》

（1949）。

米堯一生創作了近四百件作品，包括各種體裁：管弦樂、歌劇、芭蕾音樂、室內樂、鋼琴、聲樂、電影音樂、廣播音樂及兒童歌曲等。米堯的作品具有法國鄉土氣息，旋律抒情而優美。他一生大膽探索，多調性作曲技術是他突出的特點之一。他也嘗試過不同樂器的搭配以產生新的音色，也嘗試過音帶音樂。特別應提出的是，米堯在二〇年代後期患有風濕病，他日常工作不得不靠輪椅行走。即使在這種情況下，他仍創作出大量的作品，其精神與毅力實在可佳。他為二十世紀音樂的發展作出了突出的貢獻。

奧內格（A. Honegger, 1892-1955），瑞士作曲家。一九〇九年在蘇黎世音樂學院學習。一九一一年入巴黎音樂學院學習作曲與小提琴，師從威多、丹第等教師。一九二〇年奧內格與米堯等五位青年作曲家組成「六人團」，他們在薩悌（E. Satie, 1866-1925）的領導下開展各種音樂活動。他們的宗旨是提倡新音樂，反對德布西和拉威爾的印象派風格。但奧內格對其他人過激的作法並不同意，例如他反對米堯提出的「打倒華格納」的口號。

一九二三年奧內格完成了他的單樂章交響曲《太平洋231》（Pacific 231）。作品於一九二四年

五月初在巴黎歌劇院首演，受到人們熱情的歡迎。

樂曲1=C，2／2拍。「太平洋231」是當時一種大型火車頭。作曲家透過節奏、和聲及配器等方法形象地描寫了火車頭從靜止、啓動到飛馳的全過程。

樂曲開始時在鈸和弦樂的震音下，圓號與倍大提琴奏出主題，表現火車頭靜止時的狀態。接著由大號演奏出半音上行的旋律，表現火車頭的啓動，管弦樂的合奏由慢漸快表現火車頭加速的情景。火車開動起來後，由單簧管、大提琴和圓號演奏出歡快的旋律，表現了人們乘火車時的喜悅心情。作曲家採用各種樂器的卡農模仿、全奏等方式，將整個樂曲推向高潮，展示出火車頭以每小時一百二十英里飛速前進的英姿。整個樂曲音樂形象生動，情緒激昂，具有新浪漫主義的風格特點。

歌劇《安提戈涅》（Antigone）作於一九二七年，由法國作家科克托（Cocteau）根據索福克理斯的同名悲劇改寫劇本。

劇情源於古希臘神話。安提戈涅是第比斯國王伊底帕斯與約卡斯塔的女兒。由於伊底帕斯犯有殺父娶母之罪，他的良心受到譴責。他自刺雙目，遠走他鄉以贖罪。安提戈涅陪伴盲父，最後在達科羅努斯落戶。

幾年後安提戈涅聽到自己的哥哥陣亡戰場的消息，心情萬分悲痛。她毅然違抗了新國王克瑞翁的命令，將哥哥的屍體安葬好。克瑞翁把安提戈涅送進墓穴，判其死罪。克瑞翁的兒子海蒙深深愛戀著安提戈涅，設法來營救。但他進入墓穴時，發現安提戈涅已自殺，海蒙悲痛之極，取刀自刎於安提戈涅身旁。

奧內格的音樂充滿激情與悲劇色彩。他著重刻劃幾個人物的心理情感，尤其描寫安提戈涅的反抗精神以及她與海蒙的愛情唱段，具有很強的感染力。

《第二交響曲》作於一九四一年，是戰爭年代的作品。當時作曲家正生活在失陷的巴黎，心中異常悲憤，整個樂曲充滿激情。交響曲共分三個樂章，作曲家把傳統的古典奏鳴曲的再現部省略掉了，曲式顯得精練。

第一樂章，中速，小快板，奏鳴曲式。開始的音樂低沉、悲哀，像是控訴戰爭給人類帶來的創傷。音樂逐漸發展爲剛毅遒勁的風格，表現了人類對戰爭的憤怒與反抗。

第二樂章，行板，三部曲式。緩慢、淒慘的音調，表現出戰爭給人們帶來的巨大痛苦與悲傷。

第三樂章，快板、急板，奏鳴曲式。作曲家採用古典吉格舞曲中的三連音節奏與切分節奏，使

樂曲具有一種動力感。樂曲的旋律中引用了聖詠音調，崇高而神聖，表現了人類對和平的嚮往，樂曲中還採用複調手法並配以優美的旋律，表現了人類對美好未來的憧憬。

奧內格一生創作了二百餘部作品。體裁包括管弦樂、歌劇、室內樂、廣播音樂及大量歌曲。奧內格主張創新，但對傳統並不採取過激的作法。他尊重德國音樂，喜歡法國音樂，他把二者分別具有的理性與抒情性很好地融合於自己的作品之中。她提倡嚴肅的內容與深刻的思想，同時也十分注意自己的作品能否得到大眾的理解與接受。

奧內格的作品始終具有調性，其旋律多寬廣、深沉與優美。他的多數作品充滿激情，音響雄渾，風格明朗，具有較強的藝術感染力。在創新方面，他常採用泛調性與複合和弦，以產生新的音響與音色。他的交響曲被公認為是法國樂派交響曲創作的奠基之作。他的音樂風格與浪漫主義音樂有著較緊密的聯繫。

威廉斯等英國作曲家

威廉斯（Ralph Vaughan Williams, 1872-1958），英國作曲家。出生於一富有的牧師家庭，從小

學習鋼琴、小提琴與和聲。青年時在卡爾特豪斯公學和劍橋大學學習。在此期間，他還在皇家音樂學院學習，曾師從培利（H. Parry, 1848-1918）。一八九五年獲得劍橋大學音樂博士學位。一八九六年去德國師從布魯赫（Max Bruch, 1838-1920）學習作曲。

威廉斯回國後，任教堂管風琴師和唱詩班指揮。從一九○四年起，他較長時間居住在農村，收集並整體了大量的民歌。那一時期，他還對英國十六世紀的複調音樂，如柏德（Byrd）和塔沃納（Tarerner）的彌撒曲、經文歌；對韋爾克（Walks）與莫利（Morley）的牧歌也進行了精心地整理與編輯。一九○六年他編訂了《英國讚美詩集》。一九○八年他專程去巴黎向拉威爾學習，他成了拉威爾唯一的學生。這次學習使他獲益匪淺。一九一○年他創作了《大海交響曲》（A Sea Symphony），樂曲充滿激情，氣勢宏偉。

第一次世界大戰期間，他超齡服役，戰後他在皇家音樂學院任教。除教學外，他勤奮地創作與著書。這一時期他寫了不少大型作品，包括歌劇、舞劇及交響樂曲。其中較著名的是《倫敦交響曲》（A London Symphony, 1914），樂曲分四個樂章。

第一樂章，廣板，不太快的快板，奏鳴曲式。樂曲開始的速度緩慢，弦樂與木管奏出輕柔的主

題，豎琴模仿英國議會大廈頂樓的鐘聲，用C、E、D、G和C、D、E、C兩組音，形象地描寫了倫敦清晨的景象。音樂逐漸變爲快速，主旋律具有民間音樂特點，使人聯想到倫敦街頭的繁華與喧鬧。樂曲最後的部分是由銅管齊奏，音調雄壯有力，表現了人們的一種朝氣勃勃的精神。

第二樂章，慢板。在弦樂的襯托下，英國管奏出了抒情、優美、略帶憂傷的曲調，它描寫了倫敦黃昏時的景色。隨著音樂的發展，樂曲中出現了模仿「薰衣草叫賣聲」的音調，它使樂曲充滿了生活氣息。

第三樂章，活潑的快板。該段樂曲具有諧謔曲的特點，主題豐富多變，音調通俗易懂，節奏歡快有力，情緒熱烈奔放。樂曲中出現的口琴聲使人貼近大眾化的現實生活。整個樂章向人們展示了倫敦繁華熱鬧的夜景和多層次的生活風貌。

第四樂章，小快板，進行曲風格。主題充滿激情。不協和音的出現，增添了不安的氣氛，樂曲表現了倫敦失業者遊行的隊伍，表現了他們的憤怒與反抗。樂曲最後再現倫敦議會大廈的鐘聲，音樂逐漸減弱，至消失。

《倫敦交響曲》形象地描述了倫敦各種景色與風俗人情：古老的泰晤士河、西敏寺的鐘聲、忙

碌的早晨、暗淡的黃昏、繁華的夜景、貧富懸殊的生活、憤怒抗爭的失業者、流逝的時光、寂靜的

黑夜……威廉斯在創作中引用了英國民間音樂的因素，音樂語彙形象、生動、貼近生活，使作品具

有強烈的民族化與大眾化的特點。

歌劇《騎馬下海人》（又譯《驅向大海》，*Riders to the Sea, 1925-1932*），是作曲家根據米爾頓·

雪奇編寫的劇本而作，於一九三七年在倫敦首演。

劇情梗概：愛爾蘭西部海岸的一漁村，住著一位老婦人瑪爾雅。她一生坎坷，從未能平靜地生

活——因為大自然不停地向她索取。她的丈夫和大兒子均葬身大海。最後，連她剩下的小兒子也被

海神召走。當她孤伶伶地站在小兒子的屍體面前，竟掉不下一滴眼淚。她極度絕望，擺在她面前的

現實是：除了她本人，大自然不會再向她索取了。

歌劇描寫了人與自然相處矛盾的一面。這部悲劇提醒人們注意自然界對人類的危害，給人類帶

來的災難與痛苦。

管弦樂《綠袖幻想曲》（*Fantasia on Greensleeves*）的主題，源於英國民歌《綠袖子》的基調。

威廉斯曾在他的歌劇《熱戀中的約翰先生》（*Sir John in Love, 1925-1929*）中引用過，該樂曲後經英

國作曲家格里夫斯（Ralph Greaves）改編成管弦樂曲。據考證，《綠袖子》這支民歌歷史悠久，最早在英國挖金者中就有傳唱。十六世紀作爲舞曲音樂又在英國上流社會廣泛流傳。管弦樂曲分爲三個部分。

第一部分，1=♭A，6/8，由引子與主題構成。引子舒緩，在豎琴的伴奏下，長笛奏出悠揚而略帶傷感的音調，接著第二小提琴與中提琴奏出民歌《綠袖子》的主題。含有升級Ⅵ音的小調式，旋律優美、純樸與親切，具有特殊的感染力。歌曲後半部分轉調手法巧妙，前、後部分情緒既對比又統一。

第二部分，小快板，1=C，4/4，樂曲情緒轉爲明朗、歡快。這是作曲家於一九〇八年在諾福克州收集的一首名叫《可愛的約翰》的民歌。歌曲的音調簡單、直率。長笛演奏的華彩樂段由五聲調式構成，使樂曲的調式色彩豐富。

第三部分，由大提琴、中提琴與小提琴再現《綠袖子》主題，樂曲在寧靜的氣氛中結束。

威廉斯一生創作了大量的管弦樂、歌劇、協奏曲、芭蕾舞音樂、室內樂、鋼琴、聲樂及電影音樂等。他的作品旋律性強，音調不少是源於英國民歌；作品所採用的調式與和聲也基於民族音樂。

威廉斯的作品具有鮮明的個性，體現了英國的民族精神。

布瑞頓（Benjamin Britten, 1913-1976）英國作曲家、鋼琴家、指揮家。父親是鄉村的牙科醫生，母親是合唱隊的歌手。布瑞頓幼年開始學習鋼琴、中提琴和音樂理論。五歲時就能作曲。十一歲時即師從法朗克·布瑞基（F. Bridge, 1879-1941）學作曲。一九三〇年入皇家音樂學院學習鋼琴與作曲，在校期間曾獲得獎學金。畢業後曾為紀錄影片和話劇寫過音樂。一九三四年他的《幻想四重奏》（Phantasy Quartet, 1932）在佛羅倫薩演出獲得成功。一九三九年他旅居美國，寫了不少聲樂及器樂作品。

第二次世界大戰時他回到祖國，從事創作與鋼琴演奏活動，為聽眾進行了大量的反戰宣傳。從那時起，他定居在一個名為阿爾德堡的漁村，直至逝世。

一九四四年他的歌劇《彼得·格里姆斯》（Peter Grimes, OP.33）首演獲得極大成功。該劇劇本是根據十八世紀英國詩人克萊伯所寫的詩篇《自治市》（The Borough）改編而成。故事發生在一八三〇年左右，英國東海岸的一個小漁村。漁民彼得·格里姆斯性格孤僻、暴躁，長期以來與村民們的關係緊張。他總懷疑別人冷落他、陷害他。當他的第一個學徒不幸死在海

裡時，村民們都懷疑是他害死學徒的。後經警方調查，證明不是他的罪過。但鎮長警告他，不能再僱用學徒。儘管事件得以澄清，但人們對他仍充滿懷疑與敵意。村中只有寡居的女校長愛倫・奧福爾夫人和退休的老船長巴爾司德勞同情他。

不久，格里姆斯再次僱用小學徒，並殘忍地虐待他。愛倫斥責格里姆斯的暴行，卻遭到他的辱打。格里姆斯不聽眾人的勸告，固執地要小學徒冒雨出海追趕魚群，小學徒不幸從峭壁上滑落。幾天後，人們發現小學徒的衣服漂浮在海灘上。

老船長在濃霧中勸告格里姆斯，讓他出海沉船。格里姆斯深知自己的罪孽不會受到寬恕，於是聽從了老船長的建議，大海立即將他連人帶船吞沒。

此齣歌劇的舞台裝置簡單，演員也沒有華麗的服飾，但劇情內容深刻，因而受到大眾的歡迎。

後來作曲家根據歌劇的音樂，編寫了《四首大海間奏曲，帕薩卡利亞》（*Four Sea Interludes, Passacaglia*），流傳很廣。

第一間奏曲，《黎明》。樂曲開始時是寧靜而明亮的音調，表現出大海黎明時的景色。小提琴與長笛演奏的旋律憂傷而深沉，表現出海灘陰冷的早晨。黑管與豎琴演奏的琶音優美而動聽，模仿

是描寫陣陣的海風。音樂逐漸強大，銅管奏出與旋律相矛盾的和弦，象徵著威嚴的大海，揭示出故事的主題，預示了格里姆斯的命運與結局。

第二間奏曲，《星期日的早晨》。由圓號演奏的三度音模仿教堂的鐘聲。星期日的早晨開始了，由中提琴、大提琴奏出的五聲調式的旋律歡快、簡明、充滿生機。樂曲生動地描寫了漁民們生活與勞動的情景。鐘聲再次敲響，這時由加在樂隊中的兩支真正的大鐘演奏。樂隊齊奏，五聲音調與三連音的節奏表現出一種喧鬧熱烈的氣氛。

第三間奏曲，《月夜》。描寫月光下的漁村。作曲家採用一些舞曲的音調，但更多的是由弦樂、大管等樂器演奏的憂傷音調。這些音樂預示了悲劇的發生。不協和、衝突的和弦表現了人們紛紛去尋找小學徒的混亂場面，也表現了格里姆斯迷惘、恐懼的心理。

第四間奏曲，《暴風雨》。樂隊以不協和音、不規則的節奏以及定音鼓的滾奏，生動地描寫了大海的咆嘯，使人感到凶險、恐懼。小號與長號平行二度或五度的行進，長號的滑音吹奏，各類樂器之間尖銳、衝突的音響交織於一體，掀起了悲劇的高潮。特別是描寫漁民們尋找格里姆斯時的鼓點聲，更使人感到神秘與恐怖。最後由大號奏出悲哀絕望的音調，揭示了格里姆斯的命運結局。原

歌劇第二幕中採用了帕薩卡里亞舞曲,描寫格里姆斯打愛倫後的懊悔與絕望,他唱道,God have

mercy upon me! 作曲家以這段音樂作爲此曲的結束。

無論是這部歌劇的音樂,還是改編的管弦樂曲,都體現了布瑞頓對古典歌劇的崇尚與恰當的運

用。歌劇中的合唱與樂隊的間奏曲氣勢磅礡,具有強大的感染力。特別是作曲家用樂隊來描寫大

海,效果極爲生動、逼真,這些展示了作曲家的創作天才與配器的智慧。作曲家還採用表現主義的

誇張手法來描寫主人公的苦悶、孤僻以及變態的心理,反映了現實社會的殘酷與無情,人與人之間

的隔閡等現代社會中存在的某些問題。作曲家能如此深刻地揭示這些問題,與他長期生活在漁村,

對生活有著深刻的體驗與感受有關。這部歌劇無論在藝術上還是在內容方面都產生了巨大影響,它

是二十世紀最傑出的歌劇之一。

《青少年管弦樂隊指南》(Young Person's Guide to the Orchestra, 1946) 是布瑞頓受英國教育部委

託,爲青少年介紹管弦樂隊的影片而寫作的音樂。這部作品的副題爲「普賽爾主題變奏與賦格」

(Variations and fugue on a theme of Henry Purcell),這是由於樂曲的主題取自英國作曲家普賽爾所寫

的一段音樂。樂曲分爲三大部分。



第一部分，普賽爾主題。樂曲開始前有解說詞，簡單介紹管弦樂隊是由弦樂器組、銅管樂器組、木管樂器組、銅管樂器組和打擊樂組這四部分構成。整個樂隊開始齊奏普賽爾主題，1＝F，3/2拍。主題雄壯、宏偉。然後由木管、銅管、弦樂和打擊樂組依次以大調式的形式再現主題。

第二部分，相當於對普賽爾主題的展開。由長笛、短笛、雙簧管、單簧管、大管、小提琴、中提琴、大提琴、低音提琴、豎琴、圓號、小號、長號、定音鼓、大鼓、鈸、鈴鼓、三角鐵、小軍鼓、木魚、木琴、響板、銅鑼及鞭子依次演奏。樂曲的解說順序介紹各類樂器的不同音色及其特點。

第三部分，賦格曲。各類樂器按上述順序陸續進入到賦格曲中來。樂曲的層次越來越豐厚，音響也越加宏亮。最後由銅管奏出長拍的普賽爾主題，木管與弦樂在高音區繼續演奏賦格主題。兩個主題層疊輝映，旋律莊嚴、寬廣，音響雄壯、宏偉，給人一種崇高的感覺。

布瑞頓的這首樂曲至今仍是全世界各國向青少年普及交響樂的傑出作品之一。

布瑞頓的歌劇《讓我們來演一部歌劇》（Let's make an Opera, 1948）於一九四九年六月在英國首演。這是作曲家專為兒童所寫的一部歌劇。劇情大意是：歌劇《掃煙囪的男孩》準備彩排，作曲

家與編導提出讓觀眾參與演出。於是除了原有的七位正式小演員外，還要請幾位業餘的成人觀眾。

然後他們在一起排練《掃煙囪的男孩》、《山姆的洗澡》、《夜曲》和《馬車之歌》等幾首歌曲。

歌劇《掃煙囪的男孩》描寫的是十九世紀英國，一位家境貧寒的小男孩山姆（僅八歲），成為工頭鮑勃的掃煙囪童工。鮑勃生性殘暴，經常虐待小山姆，逼他去做最危險的活兒。這一切激起了周圍一群孩子們的憤怒，他們齊心合力懲治了鮑勃，解救了小山姆。

布瑞頓的創作手法聰慧，劇中有劇，這種讓觀眾參與的作法顯得格外生動與現實，使兒童與大人均在表演過程中受到了教育。

《戰爭安魂曲》（*A War Requiem*, OP.66, 1961，為人聲、樂隊與管風琴）於一九六二年五月三十日在考文垂大教堂首演。布瑞頓曾說，這首樂曲不僅是為考文垂大教堂的重建而寫，也是為紀念包括他的四位好友在內的、在戰爭中犧牲的人而寫的。

樂曲的聲樂部分由女高音、男高音、男中音、童聲合唱及混聲合唱組成。樂隊部分包括管弦樂隊、室內樂隊和管風琴。演出的人數與規模相當龐大。

作曲家按宗教安魂彌撒的傳統格式，將樂曲分為六個樂章。第一樂章《進台經》（*Requiem*

Aeternam）：第二樂章《繼敘經》（Dies Irae）：第三樂章《奉獻經》（Offertorium）：第四樂章《聖哉經》（Sanctus）：第五樂章《羔羊經》（Agrus Dei）：第六樂章《主拯救我》（Libera Me）。

布瑞頓整個作品的設計包括三個方面：

第一，引用第一次世界大戰時期英國詩人歐文（Wilfriod Owen）的詩，由兩位「戰士」（即男高音與男中音）演唱。內容是揭示人們心靈深處對戰爭的恐懼及悲痛、苦悶的情緒，由室內樂隊伴奏。

第二，採用拉丁文彌撒，表現人們對宗教的信仰與寄託，祈求上帝賜予和平的願望，由女高音獨唱及合唱隊演唱，管弦樂隊伴奏。

第三，用拉丁文祈禱詞，代表被無辜殺害的人的靈魂，由童聲合唱隊演唱，作為男高音及男中音的背景聲部，由室內樂伴奏。

整個作品顯得很長，旋律不是很動聽。但聲樂的喊唱，定音鼓的猛擊，樂隊再加上管風琴，整體產生了一種氣勢磅礡、悲壯崇高的音響效果，給人心靈深處以最強烈的震撼。

還應提到一點，樂曲中賦格寫作極為精緻巧妙，效果極好，展示了作曲家非凡的創作天才。

◎二十世紀歐美音樂風格◎

戰爭歲月傳統與創新的兩種基本音樂風格

097

布瑞頓一生創作了大量的作品，體裁包括歌劇、教堂寓言劇、芭蕾舞劇音樂、管弦樂、協奏曲、室內樂、鋼琴、聲樂、電影音樂與廣播音樂等。他的作品紮根於傳統，同時對各種音樂風格兼容並蓄。英國深厚的聲樂傳統，成爲他創作的基點，他寫了大量的聲樂作品，特別是他寫的十七部歌劇，對二十世紀歌劇的發展作出了巨大的貢獻。他注重實效，發展了一種室內歌劇形式（Chamber Opera），由五至六個演員與十二至十三個人組成的小樂隊構成。這種表演方式適應大眾需求。

布瑞頓對作品題材的選擇很嚴格，他的作品內容均很深刻，並具有深遠的涵義。他注意聽眾的愛好需求，同時關心青少年、兒童的音樂教育。他的作品旋律抒情、簡明，具有新意。他的創作充滿才智與熱情。作品中常表現出他熱烈祖國、思念家鄉以及他對周圍世界發生的事件之鮮明的愛憎情感。

蕭斯塔可維奇曾把自己的《第十四交響曲》題獻給他。蕭斯塔可維奇對他的讚揚是：布瑞頓吸引他的地方是他的才能和誠意。布瑞頓外表單純，但內心情感深刻。

辛德密特

辛德密特（Paul Hindemith, 1895-1963），德國作曲家、指揮家、中提琴家。他的父親是一位房屋油漆工，家境貧寒。辛德密特從小學習拉提琴，十一歲就開始在當地的劇院或咖啡館演奏。一九一三年他在法蘭克福高等音樂院（Frankfort Conservatory）學習作曲、指揮、小提琴與中提琴。四年的專業學習，使他打下了紮實的基礎。畢業後他在法蘭克福歌劇院和雷布納四重奏團擔任第一小提琴。

一九二一年他創作的獨幕歌劇《謀殺，女人的希望》（Mörder Hoffnung der Frauen, 1919）上演，引起了人們的注意。同年，他與土耳其小提琴家阿馬爾（Licco Amar）組成了「阿馬爾·辛德密特四重奏組」，他任中提琴手。他們曾在歐洲各地旅行演出，上演了不少現代室內樂作品。辛德密特本人也為四重奏團寫了不少作品。

一九二二年至一九二七年這一段時間，辛德密特創作了大量的獨奏作品與室內樂作品。在這些作品中有不少是類似巴赫的多聲部音樂，但他增添了新的不協和和弦與對位技術，他繼承了發展了複調音樂與巴洛克風格。特別值得一提的是他的《中提琴協奏曲》，樂曲的結構層次清楚，按照傳

統的四個樂章。樂曲的旋律既有抒情優美的，又有尖銳不協和的，但二者結合得完美自然。樂曲的對位與和聲手法巧妙，展示了作曲家的創作才能。由於作曲家本身又是位中提琴家，所以樂曲的演奏技術高深。《中提琴協奏曲》反映了他新古典主義的創作風格。

一九二七年辛德密特在柏林音樂學院擔任作曲教師。教學中他注重教授音樂基礎原理。並為普及音樂教育寫過大量實用教材，如《演奏用樂》(Spielmusik, OP.43, NO.1，由弦樂器、長笛、雙簧管演奏)、《中小學用弦樂重奏曲》(Schulwerk für Instrumental-Zusammenspiel, OP.44, 1927)、《唱奏音樂業餘和音樂愛好者用》(Sing-und-Spielmusik für Liebhaber und Musikfreunde, OP.45) 等。這些作品受到了大眾的歡迎。

這一時期，他還創作了歌劇《當日新聞》(Neues Vomtage, 1927)，內容是關於一對夫婦之間的糾紛。該劇在創作手法上採用了表現主義的一些作法，例如劇中有女高音邊演唱邊洗澡的場面。該劇上演後立即引起興論界的大譁，同時也引起了當時政府部門對辛德密特的注意，當局開始對他的作品中表現出的不安份守己的作法感到惱火。二〇年代的柏林，本來是藝術繁榮的文化中心，在藝術領域裡掀起的各種先鋒浪潮，可以與巴黎相媲美。當時柏林也曾有過許多大作曲家在那裡工作，

如布梭尼（Busoni）、荀貝格等，但隨時希特勒上台，納粹政府不斷對正直的藝術家、知識份子加緊迫害，最終迫使他們逃離了德國。處於發展中的各種藝術思潮與活力也隨之被毀滅。

一九三三年辛德密特創作的歌劇《畫家馬蒂斯》（Mathis der Maler, 1933-1935）上演不久就被當局禁演。一九三六年以後戈培爾下令禁演辛德密特的一切作品。

《畫家馬蒂斯》是辛德密特最優秀的歌劇。其題材源於德國十五世紀偉大的美術家馬蒂斯‧格呂內瓦爾德的生平。

劇情梗概：阿爾雷希特大主教的宮廷畫師馬蒂斯在作畫時放走了農民起義的領袖與其女兒。追蹤者指控馬蒂斯，馬蒂斯雖得到大主教的保護，仍決心投身於農民起義。

農民起義成功，王城中的伯爵被處死。但農民戰爭中的醜惡現實使馬蒂斯日漸苦惱，隨著農民起義遭到毀滅性的打擊後，他完全陷入了絕望之中。在大主教的勸說下，他重新拿起畫筆作畫，並取得巨大成就。

歌劇音樂之中，有三段精彩的管弦樂插曲。後來作曲家將這三段樂曲合為一部交響曲。而這部交響曲比歌劇流傳得還廣泛。

交響曲的三個樂章是以馬蒂斯祭壇作品中三幅畫的名稱為標題的。

第一樂章，《天使的音樂會》。第二樂章，《葬禮》。第三樂章，《聖安東尼的考驗》。其中第一樂章的音樂是原歌劇的序曲，呈示部的音樂具有濃郁的宗教色彩，莊嚴、肅穆，並為整個樂曲作了補墊。接下去是描寫三位天使的音樂，旋律明朗、歡快、嫵媚。展開部是透過對位的手法與變換交錯的節拍來發展的，樂曲充滿了新意。再現部則採用主題倒置的方法，樂曲在強烈的氣氛中結束。

一九三七年以後，辛德密特曾在土耳其、瑞士等地教書，還在美國耶魯大學教授過音樂理論。一九四五年他加入美國籍。一九四九年至一九五〇年在哈佛大學任教，舉辦講座，後來講稿出版，題為《作曲家的天地》（A Composer's World）

一九五一年他又回到歐洲，在蘇黎士大學任教。一九五六年他曾指揮維也納愛樂樂團在日本演出。一九五七年他創作的歌劇《世界的和諧》（Die Harmonie der Welt）上演，演出效果雖不理想，但卻反映作曲家晚年內省的心境與創作的傾向。

《世界的和諧》題材取自德國天文學家克卜勒（J. Kepler）的生平事跡。該劇反映了辛德密特的

思想，他認爲克卜勒的行星運動定律和宇宙和諧的概念是與音樂的規律相一致的。後來作曲家把歌

劇的音樂改編爲交響曲《世界的和諧》。整個樂曲分爲三個樂章。

第一樂章，工具音樂（musica instrumentalis）。這一樂章的音樂源於歌劇的幾個場景。內容是

講述克卜勒家境貧寒，父母親沒有文化而且缺少教養。克卜勒童年遭受到一次嚴重的天花，這使他

變爲跛腿的終身殘疾。他當過教師，後又被辭退。戰爭的爆發使他的生活更爲艱辛，但他克服了各

種困難，堅持學習。

這段音樂大致可分爲三個部分。第一部分由打擊樂與弦樂開始，給人一種紛亂不安的感覺。接

著由小號奏出這部分的主題，沉重而壓抑，整個樂隊再次演奏這一主題。音樂逐步寧靜下來。第二

部分採用進行曲寫成。先由單簧管、中提琴和大提琴奏出主題，樂曲突出切分節奏。最後由弦樂組

演奏的音樂舒展而和諧。第三部分採用賦格式手法。主題由第二提琴和中提琴演奏，對題由圓號演

奏。樂曲透過樂器的交替與節奏的變換逐漸發展，最後由雙簧管演奏賦格主題，樂曲在強烈的氣氛

中結束。

第二樂章，人類音樂（musica humana）。這一樂章的主題抒情、寬廣。配器精緻巧妙，充分地

表現了各種不同樂器的音色特點。樂隊全奏時產生的效果極為輝煌。最後樂曲在寧靜的氣氛中結束。這段音樂展示了天文學家克卜勒科學的幻想與大膽的思維，同時也表現了他豐富的內心情感世界。

第三樂章，天體音樂（musica mudana）。樂曲的第一部分採用賦格形式寫成。作曲家透過使用不同樂器及採用不同演奏法來展示主題與對題的發展與變化。第二部分是根據帕薩卡利亞舞曲的主題與變奏寫成。帕薩卡利亞舞曲源於十七世紀，是鍵盤樂器演奏的一種舞曲音樂，具有緩慢、莊重等特點，通常多為三拍子。該樂章的帕薩卡利亞舞曲主題為九小節，節拍為9/8拍與6/8拍。在變奏中，作曲家採用不同樂器，如長笛與大管，來加強樂曲的層次感。最後樂曲在宏偉的氣氛中結束。樂曲展示了宇宙的浩瀚，歌頌了天文學家克卜勒的成就。同時樂曲也包含著辛德密特對宇宙的無限性與神秘性的深刻思索。辛德密特認為，音樂是與宇宙相關的，音樂中的和聲關係暗示了宇宙的規律性與神秘性。

辛德密特的晚年還出版了不少音樂理論方面的著作，如《傳統和聲簡編》（Concentrated Course in Traditional Harmony, 1942-1943），《約翰‧塞巴斯蒂安‧巴赫，遺產與義務》（J. S. Bach,

Heritage and Obligation, 1950)，《作曲家在他的天地中》（Komponist im seiner Welt, 1953）。

辛德密特一生未離開過演出實踐。年輕時他是一位出色的提琴家，老年時他是位有名望的樂隊指揮。深厚的實踐基礎，使他創作的作品符合器樂演奏規律，技術性強，並且富於演奏效果。其中不少作品作爲教材也相當合適。他的作品在曲式上比較傳統，在節奏與和聲方面卻很革新。他的賦格與對位的寫作很出色，反映了他深厚的理論基礎。他的旋律是以調性爲基礎的，但具有時代氣息。

對於傳統理論，他強調的是發展而不是完全的取代。這一點區別於荀貝格。辛德密特認爲調式是一種自然力量，就像重力存在於現實世界。他認爲一切音樂都是從主三和弦啓航，經過發展變化，最終仍要歸回到主三和弦。這一規律是音樂家所不能迴避的，就像畫家離不開他的色彩，建築師離不開他的三維空間一樣。由於他對調式的如此觀點，因而他認爲荀貝格的十二音技法是不符合自然界重力規律的。

辛德密特一生作有大量作品，他的成功之作已成爲二十世紀音樂中的經典，受到人們的歡迎。

其他各國作曲家

雷斯匹基（Ottorino Respighi, 1879-1936），義大利作曲家、指揮家。父親是一位鋼琴家，是他最初的音樂教師。年輕時他在波洛尼亞的利西奧（Lieo）音樂學校向薩蒂（F. Sart）學習小提琴，向托齊（L. Torchi）和馬圖西（G. Martucci）學習作曲。一九〇〇年在聖彼得堡歌劇院任首席小提琴。一九〇一年以後師從李姆斯基—柯薩可夫。這一時期的作品有歌劇《國王安在》（Re Enzo, 1905）、《鋼琴幻想曲》（1907）。一九〇八年在柏林歌唱學校任鋼琴演奏工作。一九一三年任羅馬聖賽西利亞（Santa Cecilia）音樂學校教授，這一時期他仔細地研究了義大利所有的音樂資料，這為他在後創作交響詩《羅馬三部曲》打下了基礎。

一九一四年至一九一六年他完成了《羅馬的噴泉》（Fontane di Roma）。樂曲分為四個樂章，分別描寫四個各具特色的噴泉。

第一樂章，《黎明時朱麗亞峽谷的噴泉》，稍快的行板，1＝C，6／4拍，三部曲式。樂曲描寫了黎明時的朱麗亞噴泉，周圍是一片朦朧、謐靜。雙簧管奏出牧歌式的曲調，旋律優美、純樸。單簧管模仿牧角，雙簧管模仿小鳥的啁啾，更是增添了田園的氣氛。

第二樂章，《清早的特里頓噴泉》。急板，1=♭A，3/4拍，三部曲式。在弦樂顫音的襯托下，圓號齊奏出響亮的曲調，樂曲歡快、熱情。作曲家採用豎琴、鋼琴及鋼片琴來形容浪花飛舞的景色，樂曲使人聯想到水神娜雅德和半人半魚的海神特里頓在泉水中盡情歡樂的場面。

第三樂章，《正午的特萊維噴泉》。快板，1=C，3/4拍，三部曲式。特萊維噴泉的雕刻是八匹立馬拉著戰車上的海神。樂曲由木管奏出莊嚴的主題，同樣由銅管吹奏。樂隊號角齊鳴，表現了海馬拉著海神行進的威武雄姿。

第四樂章，《日落時梅迪契別墅的噴泉》。行板，1=E，4/4拍，三部曲式。樂曲描寫了梅迪契噴泉傍晚的景色，鐘聲、鳥鳴及樹葉的沙沙聲。此段樂曲旋律婉轉，情緒略帶憂傷。

作曲家採用了黎明。清晨、中午和日落四個時辰，結合四個名泉，寫景抒情，引起人們的聯想。

交響詩《羅馬的松樹》（Pini di Roma, 1924）由四個部分組成，每部分均有自己的標題。

第一部分，「博爾蓋賽別墅的松樹」。小快板，1=♭B，2/8拍。博爾蓋賽別墅是十七世紀任紅衣大主教的羅馬貴族希皮奧尼·卡法雷利·博爾蓋賽所建的。其占地面積相當大，建築規模宏偉。

現已成爲羅馬最大、最美的公園之一。樂曲的節奏歡快，旋律具有義大利民間舞曲特色，描寫了孩子們在松樹林中歡快遊戲的場面。

第二部分，「古墓旁的松樹」。慢板，1＝C，4／4拍。音樂開始時低沉、憂傷，描寫古墓旁的寂靜與蒼涼。後轉入格利高里聖詠片段，音樂漸強，莊嚴而舒展，具有衆讚歌的風格。

第三部分，「吉阿尼庫倫山上的松樹」。慢板，1＝B，4／4拍。描寫夜色中的松樹。開始時鋼琴的琶音，小鑼的輕擊聲，單簧管的旋律等，都是描寫夜景的。隨著音樂的漸強，人們彷彿看到了吉阿尼庫倫山上的松樹那挺拔的英姿。

第四部分，「阿匹亞大道的松樹」。進行曲速度，1＝C，4／4拍。阿匹亞大道是古羅馬軍隊出征的必經之路。音樂雄壯有力，表現了英雄的軍隊凱旋而歸，松樹是他們最好的見證。樂曲歌頌了古羅馬的光輝歷史。

《羅馬的節日》（Feste Romane, 1929），是作曲家以羅馬爲題材所寫的第三部交響詩。著名指揮家托斯卡尼尼（A. Toscanini）曾於一九二九年在紐約指揮愛樂交響樂團演出。樂曲分爲四部分。

第一部分，「競技場」。中板，小快板，1＝♭B，6／8拍。樂曲描寫了古羅馬大競技場的喧鬧場

面：一方面是人群興奮的歡呼聲、猛獸刺耳的吼叫聲；另一方面是殉教者從容、莊嚴的歌聲。

第二部分，「大赦節」。行板，1=F，6/4拍。描寫了朝聖者望見神聖的羅馬城時激動、興奮的心情。人群的歡呼聲與教堂的鐘聲相呼應，樂曲莊嚴、肅穆。音調源於歐洲古老的讚美歌《基督誕生》。

第三部分，「十月節」，快板，1=F，2/4拍。十月是羅馬豐收的季節。樂曲描寫了歡樂的人群、狩獵的號角、抒情柔美的小夜曲、悠揚寧靜的鐘聲……樂曲具有濃郁的義大利民歌風味。

第四部分，「主顯節」。快樂，1=D，3/4拍。樂曲的旋律具有民歌特色。描寫了諾瓦那廣場主顯節前夕的情景：歌舞聲、手搖風聲、街頭叫賣聲、呼喊聲等交織於一體，充滿濃郁的生活氣息。

雷斯匹基的作品題材多是反映羅馬歷史與風俗人情的。他的作品旋律富於歌唱性，配器色彩輝煌，和聲豐富。他也吸取一些新的創作手法，如對各種節拍的大膽使用，在《羅馬的松樹》中採用夜鶯鳴叫之聲的錄音等等。他將浪漫樂派與印象派的特點融於自己的作品之中，並形成自己的風格特色。

安奈斯可（Geoge Enescu, 1881-1955），羅馬尼亞作曲家、小提琴家、指揮家。自幼學習小提琴。七歲入維也納音樂學院，師從黑梅斯貝格（Hellmesberger）。一八九五年入巴黎音樂學院師從馬爾西克學小提琴，師從佛瑞（Fauré）和馬斯內（Massenet）學作曲。一八九七年在巴黎舉辦自己的作品音樂會。一九〇一年至一九〇二年他創作的兩首《羅馬尼亞狂想曲》（Romanian Rhapsodies）在國際上影響很大。

《羅馬尼亞狂想曲》（NO.1, OP.11-1, 1901）是作曲家在布加勒斯特北部的南喀爾巴阡山下的錫納亞完成的。作品於一九〇三年在布加勒斯特由羅馬尼亞愛樂管弦樂團首演，作曲家親自擔任指揮。樂曲吸取了羅馬尼亞民間歌曲《今日有酒今日醉》、《我們一起到磨坊去》和《雲雀》的音調，描寫了羅馬尼亞的風光與風俗人情，表達了作者熱愛祖國、熱愛人民的真摯情感。

樂曲開始部分爲中速，１＝Ａ，4／4拍。黑管與雙簧管一呼一應，奏出牧歌式的旋律，音調明亮、純樸、動聽，充滿朝氣。描寫了羅馬尼亞的群山峻嶺、廣闊的田野、茂密的森林、古老的村莊及人民簡樸的生活。

小提琴奏出民間舞曲的音樂，節拍轉爲6／8拍，音調優美，色彩鮮艷。當小提琴再次奏出歌

唱性旋律時，節拍轉為2／4拍，樂曲進入展開段落，音樂充滿詩情，表達了羅馬尼亞人民的美好生活與愉悅的心情。

樂曲速度逐漸加快，轉入民間舞曲音調。在弦樂的節奏伴奏下，短笛奏出了歡快明亮的音調，降Ⅶ級音的運用，增添了民族特色。樂曲繼續向高潮發展，速度由♩＝126變為♩＝176。整個樂隊奏出羅馬尼亞民間樂曲《雲雀》的音調，表現了人們載歌載舞、歡騰熱鬧的場面。樂曲發展至高潮，音樂突然停止，然後由木管慢慢奏出一平穩的旋律後，樂曲再次變為快速，形成高潮而結束。

一九三六年作曲家的歌劇《伊底帕斯》（OP.23, 1923）在巴黎上演獲得成功。四幕悲歌劇《伊底帕斯》是根據希臘作家索福克勒斯的同名悲劇改編而成。

劇情梗概：第比斯國王拉伊俄斯與王后伊俄卡斯忒設宴慶賀他們剛出世的兒子。國王請諸賓客為未來的王子取名。突然一白髮盲人智者站起來預言：「他（指未來的王子）將殺父娶母！」這一震驚的消息，使宴會不歡而散。國王下命令將嬰兒丟棄深山。但嬰兒大難不死，幾經輾轉，被科林斯的將軍波呂玻斯夫婦收養，取名為伊底帕斯。

二十年以後，伊底帕斯得知這個「預言」，心情異常沉重，遂離開父母，以避災難。在通往希

戰爭歲月傳統與創新的兩種基本音樂風格

臘的路口上，突然風雨交加。正遇上第比斯國王拉伊俄斯的車隊迎面而來。國王一路鞭打擋路人，激起了伊底帕斯的憤怒，他上前去反擊，結果打死了其親生父親。

伊底帕斯來到第比斯，爲第比斯人解除了災難，受到人民的擁護。伊底帕斯爲王，十年後，他們已有子女四人，突然全城流行瘟疫，大量的平民百姓死亡。王后的兄長克瑞翁去祈求神的聖旨，並宣布了上帝的意旨：懲處殺死老國王的凶手後，災難即可解除，伊底帕斯最終得知他本人即是凶手時，自刺雙目，在女兒安提戈涅的陪伴下遠走他鄉。

此歌劇的音樂採用了羅馬尼亞民間音樂與現代技法相結合的方式。作曲家採用了四分音的微分作曲技術，歌劇具有強烈的戲劇效果。

安奈斯可在第二次世界大戰期間，住在靠近布加勒斯特附近的一個農莊裡。在那一段時間，他做農活兒，飼養家畜，基本沒有進行創作。

戰後，他又活躍在巴黎與布加勒斯特，並經常演奏巴赫及某些現代作曲家的作品。他同時也進行教學，梅紐音（Yehudi Menuhin）是他的學生之一。他堅持演奏，這種實踐一直保持到一九五一

年。

安奈斯可的作品具有後浪漫主義的特徵。他根植於羅馬尼亞民間音樂，也吸取新的創作手法，他是二十世紀傑出的作曲家之一。

巴爾托克（Béla Bartók, 1881-1945），匈牙利作曲家、鋼琴家。父親是位農藝家，巴爾托克五歲時隨母親學鋼琴。一八九九年入布達佩斯音樂學院學習鋼琴與作曲。一九〇五年開始與柯大宜（Kodaly）一起收集民歌，他們在國內各省進行旅行收集，也曾到過羅馬尼亞、阿爾巴尼亞、埃及、土耳其等國收集民歌。據說巴爾托克收集的民歌近萬首。在整理民歌的過程中，他發現民歌的調式豐富，含有大、小調體系之外的各種調式與音階，如各種五聲調式、半音階、各種宗教音樂調式等。民歌中包含的大量不規則節奏、自由的節拍、不對稱的樂句與結構、自由變換的速度、非三和弦基礎的各類和聲結構……這一切都對他產生了深刻的影響，在他後來的作品中有所體現。

一九一一年他創作的鋼琴曲《猛烈的快板》（Allegro Barbaro），受表現主義創作手法的影響，把鋼琴作為打擊樂器來演奏，產生強烈、粗獷的音響。作品中的和弦是以二度和密集的音群構成，因此在演奏方法上用敲擊與捶擊才能完成。作品的節奏剛勁有力，旋律具有民歌特點，是一部有個

人特色的作品。

巴爾托克一生創作了六首弦樂四重奏，都產生了較大的影響。有些學者認爲，巴爾托克最大的成就是他的弦樂四重奏。

《第四弦樂四重奏》（String Quartet, NO.4）作於一九二八年。樂曲分爲五個樂章，作曲家採用ABCBA拱形的曲式結構。

第一樂章，快板。旋律以一個基本動機爲基礎。音調含有弗利季亞調式的因素。和聲採用小三度及小二度音程，如♭B與B音，C與♭C音，D與♯C音等。音響粗獷，節奏鮮明。在演奏方法上，作曲家採用了滑音。在曲式方面，樂曲突破了傳統的奏鳴曲式。

第二樂章，急板。諧謔曲。主旋律採用半音階式的音調，但富有鄉村音樂特色。對位的手法使樂曲層次更加豐富。演奏方法方面包括有撥弦、滑奏、加弱音器等。

第三樂章，不過分的慢板。這一樂章是整個樂曲結構的中心。平靜而悠長的旋律表現了人們內心的情感世界，情緒與前兩個樂章形成對比。

第四樂章，小快板。諧謔曲。這一樂章與第二樂章相呼應，旋律有些類似，但不用拉奏而用撥

奏，力度對比十分強烈。樂曲採用里底亞調式，大量的卡農手法使樂曲豐富多彩，生動地表現了民間舞蹈的歡快場面。

第五樂章，快板。主題與第一樂章相呼應。節奏剛勁有力，和聲多採用密集的小二度音程，樂曲採用多調性，甚至還吸取吉卜賽音音調。表現了歡快的舞蹈場面。

《爲弦樂、打擊樂和鋼片琴所寫的音樂》（*Music for Strings, Percussion and Celesta, 1936*）於一九三七年在瑞士首演並獲得成功。有學者認爲這部作品是二十世紀室內樂創作的里程碑。樂曲分爲四個樂章。

第一樂章，行板，賦格曲。主題的發展變化以相鄰的五度依次演奏，一方面是從A音向上五度到E音，然後是B音，……另一方面是從A音向下五度到D音，然後是G音，……音樂的進行離主音越來越遠，構成樂曲的高潮。高潮中錚錚大鼓聲更增添了樂曲的熱烈氣氛。然後主題按原來的方向倒影轉位，最後又回到中心音A。這種創作方法富有邏輯性，展示了作曲家的才華。這一段的鋼片琴華彩樂段，充滿魅力，給人以深刻的印記。

第二樂章，快板，奏鳴曲式。節奏剛強有力。鋼琴演奏了第二主題，充分發揮了鋼琴的敲擊作

戰爭歲月傳統與創新的兩種基本音樂風格

用。展開部有一段弦樂撥奏，生動地模仿了民間的彈撥樂器。

第三樂章，柔板。描寫「夜的音樂」。巴爾托克曾多次寫過「夜」的音樂，但這一樂章的旋律由多種民族調式構成，具有濃郁的民間音樂色彩。樂曲的情緒低沉、憂傷。

第四樂章，很快的快板，迴旋曲式。情緒歡快、熱烈。樂曲再次展示了鋼琴的敲擊音響，低音大提琴與小提琴的問答樂句十分感人，鋼片琴的旋律格外動聽，……由於作曲家採用了大量半音，所以有一部分旋律的歌唱性不強，儘管如此，由於精緻的配器與高超的技術，再加上整個樂曲展示的多種中歐調式色彩以及使人振奮的節奏，這一切給作品增輝不少，給人留下了極深刻的印象。

巴爾托克的音樂起到了溝通傳統與現代、東方與西方音樂的重要作用，對二十世紀音樂發展產生了很大的影響。

柯大宜（Zoltan Kodaly, 1882-1967），匈牙利作曲家、音樂教育家。父親是鐵路職員，會演奏小提琴，母親會彈鋼琴。他從小就受到良好的音樂教育。柯大宜童年居住在匈牙利偏遠地區的一個小城市，稱爲加蘭塔。那裡居住著許多吉卜賽人。這使他從小就接觸了大量的農村歌曲和吉卜賽人音樂。中學時他曾參加學校的管弦樂隊。一九〇〇年入布達佩斯大學學習哲學同時在布達佩斯音樂學

院學習作曲。一九〇五年與巴爾托克一起收集民歌。一九〇六年交響詩《夏日黃昏》（Summer Evening）上演成功。此後，他去柏林、巴黎、薩爾茨堡等地進一步學習。一九〇七年後在李斯特音樂院任作曲系教授，除了教學，他還創辦一機構專門上演現代音樂作品，積極推廣新音樂，並大力支持中小學音樂教育事業。

一九二三年為紀念佩斯與布達及奧布達聯合創立匈牙利首都五十週年，他專門寫了頌歌《匈牙利詩篇》（Psalmus Hungaricus, OP.13，為合唱與樂隊），題材源於古老的傳說，內容是歌頌一個受壓迫民族其堅忍不拔的精神。

全曲採用迴旋曲式，由聲樂與器樂兩部分組成。開始由樂隊奏出激昂有力的旋律，序曲性地介紹了全曲。然後由合唱隊演唱主題，旋律具有五聲調式色彩，插部由男高音領唱擔任。在整個演唱過程中，樂隊起著重要的襯托作用。全曲最後結束於寧靜的氣氛中。

一九二六年他完成了歌劇《哈利‧亞諾什》（Hary János），影響很大。一九三三年他受匈牙利科學院委託，整理匈牙利全部民間音樂。巴爾托克去美國後，工作便由他一人完成，他於一九五一年完成了第一卷。

柯大宜一生創作了各種體裁的作品，管弦樂、歌劇、室內樂、合唱及大量歌曲。他一生勤奮，在七十九歲高齡時還創作了交響曲。他的作品旋律性強，音調純樸，優美感人。他的音樂源於匈牙利古老的民歌或民間音樂。柯大宜的作品不像巴爾托克那樣激進，它深深根植於匈牙利傳統民族音樂。他創造的「柯大宜教學法」爲音樂教育的普及與發展起到了重要的作用。

我們以他寫的歌曲《黃昏》（Evening, 1904, 無伴奏合唱）作爲這段文章的結束。這首歌旋律明亮、柔美、純淨，起句音調爲G、G、E、C幾個音。歌曲結構層次簡明清晰，音域不寬，適於自然發聲。這首歌具有特殊的魅力，聽後使人難忘：

* * *

　暮色蒼茫黃昏來臨，

　森林外面獨自一人，

　合起雙手默默祈禱，

　祈求上蒼賜我安寧。

暮色蒼茫黃昏來臨，

流浪逃亡歷盡艱辛，

何處耕耘？何處棲身？

祈求上帝賜我安寧。

＊　　＊　　＊

暮色蒼茫黃昏來臨，

盼望天使入我愛境，

給我幸福給我勇敢，

使我心靈永將安寧。

3 電子時代綜合繁複的音樂風格

各國綜合的音樂風格

卡特等美國作曲家

卡特（Elliott Carter, 1908-），美國作曲家。青年時結識艾夫斯等作曲家，受當時先進的創作思想影響較深。一九二六年入哈佛大學學習英語與音樂，還研究數學與文學。一九三二年到巴黎師從布朗惹學習作曲。在法國期間，他系統地研究了西歐的傳統音樂，特別是法國的清唱劇。一九四〇年回國後，先後在皮博迪音樂學院、哥倫比亞大學、耶魯大學和朱麗葉音樂學院任教與創作。

他的主要作品有：芭蕾舞劇《波卡洪塔斯》（Pocahontas, 1937-1939）；管弦樂《二重協奏曲》（Double Concerto,1961，為羽管鍵琴、鋼琴和兩個室內樂隊）、《三個樂隊的交響曲》（1976-

1977）∴合唱《音樂家處處苦鬥》（Masicians Wrestle Ererywhere, 1945）∴人聲與鋼琴《伊麗莎白‧畢曉普詩六首》（6 Poems by Elizabeth Bishop, 1976）等。

《羽管鍵琴與鋼琴雙協奏曲》（又譯《二重協奏曲》，Double Concerto for Harpsichord and Piano）作於一九六一年。題材源於公元前古羅馬哲學家，詩人盧克雷舍斯（Titas Lucretius Carus）所作的長詩《論事物的本質》和英國文學家蒲柏（Alexander Pope）的著作《笨伯集成》。作曲家根據這兩本書的內容，用音樂再現了宇宙星體的運轉、原子的碰撞、地球的誕生、世界的混亂與秩序、雅典的瘟疫、人的生命、萬物的生長等。樂曲由七部分組成。

第一部分，由兩組樂器演奏。一組以羽管鍵琴為主，配有長笛、銅管樂、中提琴與低音提琴，還有部分打擊樂。另一組以鋼琴為主，配有木管組、圓號、小提琴、大提琴及小鼓等打擊樂。兩組樂器除音色不同外，作曲家還設計羽管鍵琴組多演奏小音程的音，鋼琴組多演奏大音程的音。這樣產生一種混響、新穎的音樂。

第二部分是以羽管鍵琴演奏為主，第三部分是以鋼琴演奏為主，描寫了宇宙中太陽與月亮的運行。

第四部分，木管演奏員坐在各組樂器中間，音樂寧靜，但與之形成對比的是快速的打擊樂。兩組樂器的音樂表現了宇宙的秩序與混亂。

第五部分再次由羽管鍵琴主奏，音樂表現了人之生與死的問題。第六部分再次由鋼琴主奏，作曲家採用了很多複雜的節奏。

第七部分是尾聲。音樂描寫地球的誕生，各種樂器發出不同的音響，表現宇宙的一種混沌、擴大的狀態。

卡特的作品音樂語彙較抽象，因此難於被大眾理解與接受。他喜愛複雜的節奏，在他的總譜上，記滿了各種不同的拍子、速度記號。在他的作品中可以聽到兩種不同速度的並進。他善於發揮各類樂器的特點，並構成新的組合，以產生新的音響。他對作品題材的選擇範圍廣泛，包括對宇宙的思考。

伯恩斯坦（Leonard Bernstein, 1918-1990），美國作曲家、指揮家、鋼琴家。十歲時開始學鋼琴。一九三五年至一九三九年在波士頓拉丁學校及哈佛大學學習。曾師從皮斯頓（W. Piston）學作曲。一九三九年至一九四一年在費城柯蒂斯音樂學院師從賴納（Reiner）學指揮。一九四〇年至一

九四三年在坦格伍德（Tanglewood）夏季學校向庫瑟維茲基（S. Koussevitzky）學指揮。

一九四三年他指揮紐約愛樂樂團演出成功，後成爲該團第一位美國出生的指揮家。一九四五年至一九四八年任紐約市中央樂隊指揮。一九四六年指揮布瑞頓的歌劇《彼德·格萊姆斯》在美國的首演，從此開始了他的歌劇指揮生涯。一九五一年至一九五五年在坦格伍德任管弦樂與指揮系教授，同時在布蘭代斯大學任兼職教授。

一九五七年他的音樂劇《西區的故事》（West Side Story）上演獲得成功。此後這部音樂劇經常上演。一九六一年該劇被拍成電影，電影音樂及音樂劇中的流行歌曲，如《美國》、《今晚》等更是久盛不衰。

一九六四年他在紐約大都會歌劇院指揮演出。一九六五年完成奇切斯特大教堂委託的作品《奇切斯特詩篇》（Chichestes Psalms, 1965）。一九七一年爲肯尼迪表演藝術中心開幕式完成了《彌撒》（Mass）。

伯恩斯坦一生創作的作品包括有交響曲、舞劇音樂、音樂劇，還發表了一些專著。他曾經擔任過許多世界一流樂隊的指揮，像維也納愛樂樂團、以色列愛樂樂團和倫敦交響樂團等。

音樂劇《西區故事》首演於一九五七年，由阿瑟·勞倫茲編寫劇本。

劇情梗概：紐約西區的貧民區有兩個敵對的街頭青年組織。一個是由波多黎各移民青年組成的「鯊魚」團夥。另一個是由當地白人流浪青年組成的團夥「噴氣兒」。這些青年由於長期得不到社會的安置與家庭關心，逐漸墮落、消沉，打架鬥毆已成為他們生活中的一主要內容。

一天「噴氣兒」的頭目瑞夫請已經洗手不幹的托尼（Tony）協助團夥「戰鬥」，托尼只答應先去參加一個雙方共同舉辦的舞會。「鯊魚」頭目伯納多的妹妹瑪麗亞（Maria）也準備參加這場舞會。

舞會開始時，雙方青年各自跳舞，托尼與瑪麗亞一見鍾情，他們打破雙方的僵局，青年們愉快地跳起舞來。伯納多來了，氣憤地將瑪麗亞拖走。

第二天傍晚，瑪麗亞不顧哥哥的警告，與托尼相會。他們一方面沉浸在對未來的幻想之中，一方面又都意識到，他們的愛情不會得到雙方團夥頭目的同意。

深夜，在公路橋下，兩個團夥的青年正步步逼近對方，眼看就要發生衝突，這時托尼匆匆跑來勸阻大家。但伯納多先下手，一刀殺死了瑞夫，憤怒的托尼將刀反刺向伯納多，伯納多被刺死。雙

方大打出手，直至警方驅散人群。

瑪麗亞與托尼決定出逃。在出逃前，托尼被「鯊魚」團夥的人槍殺。最後，托尼躺在瑪麗亞的懷中痛苦地離開人間。

音樂吸取了美國的爵士音調、拉丁美洲的舞曲音樂以及美國民間情歌音樂。在描寫雙方對立、暴力等場面，作曲家採用了賦格手法及強烈刺激的音響，產生了特殊的效果。托尼與瑪麗亞的雙人舞音樂抒情、優美。倆人傍晚時約會，有一段二重唱《今晚》，這支歌表現了他們對愛情的堅貞不渝，決心結合在一起的激動心情。歌詞大意是：在他們幸福結合之時，星辰將為他們而停留。時間會過得很慢，秒像小時一樣的長。他們將幸福地度過這永無止境的夜晚。就在他們幻想幸福的音樂同時，描寫兩團夥即將發生暴力的音樂也響起，暗示了不幸的結局。最後音樂以具有悲劇色彩的葬禮進行曲為結束。

音樂劇的整個音樂語彙大眾化，具有濃郁的美國音樂特點，因而受到廣大聽眾的歡迎。其中的幾首歌曲及音樂片段至今仍被傳唱或在音樂會上演出。

克倫姆（George Henry Crumb, 1929- ），美國作曲家。青年時代在梅森學院（Mason College）學

習。一九五三年獲伊利諾大學文學碩士學位。一九五九年在密執安大學獲博士學位。曾師從芬尼 (R. L. Finney) 學作曲。一九五九年在科羅拉多大學任教。一九六五年在賓夕法尼亞大學任教。同時從事音樂創作。

克倫姆主要作品有：《回聲》（卷I，又譯《秋的回聲》，Echoes of Autumn, 1966：卷II，又譯《時間與河流的回聲》，Echoes of Time and the River, 1967）。《想像》二首（第一首，《黑天使》，Black Angels, 1970，為電子弦樂四重奏：第二首，《夢的序列》Dream Sequences, 1976，為小提琴、大提琴、鋼琴和打擊樂）。《大宇宙》（Makrokosmos, 1972，卷I，十二首：卷II，二首，1973：卷III，《夏夜的音樂》（Music for a Summer Evening, 1974），這是作曲家獻給巴托克的一套鋼琴曲，其中採用了特殊的鋼琴演奏手法，並用圓形譜記法。

其他器樂、聲樂作品還有《鯨魚之聲》（Voice of the Whale, 1971），《星童》（Star-Child, 1979），《古兒童之歌》（Ancient Voices of Children, 1970，為女高音與器樂重奏）。《時間與河流的回聲》（又譯為《時間與生死界河的回聲》），樂曲獲一九六八年普立茲獎。樂曲分為四個樂章。

第一樂章，《凍結的時間》（Frozen Time）。這一樂章是音樂與表演相結合。在音樂的伴奏下，打擊樂演員吟誦美國西維吉尼亞州人的口頭語：「山民永遠自由」，從舞台上穿過。樂曲中段樂隊強奏，弦樂全部採用滑奏，樂曲達到高潮。

第二樂章，《時間的記憶》（Remembrance of Time）。由演員低聲吟誦或耳語：「弓箭在時間受苦的地方被折斷。」這是西班牙詩人洛爾卡（F. G. Lorca）的一句詩。伴奏音樂由鋼琴、豎琴及打擊樂組成。中段音樂歡快、喧鬧。結束部分音樂又回到寧靜中，音調源於一首歌曲。

第三樂章，《時間的崩潰》（Collapse of Time）。弦樂隊員喊著："Kreak-tu-dai!"這句口號只有節奏感，並無實際意義。木琴演奏員按照摩斯電碼（Morce Code）敲擊出作曲家克倫姆的名字。樂曲的高潮是演奏員具有即興式的演奏，這段音樂是由圓形圖記譜。

第四樂章，《時間最後的回聲》（Last Echoes of Time）。音樂較平緩，在寧靜的氣氛中再現了前幾個樂章的主題，結束部分的旋律，由樂隊隊員吹口哨來完成。

克倫姆採用的樂隊，除常規的管弦樂外，還增加了兩架鋼琴、一個曼陀鈴琴（mandolin）、鐘琴、木琴、竹琴（bambao wind-Chimes），印度廟宇中使用的鈴以及三十五副古鈸鈸。

克倫姆雖然採用四個樂章，但不是傳統的四個樂章的曲式用法，而是從內容方面著手。樂章採用了表演與演奏相結合的方式，樂隊演員要行走、耳語、吟誦、吹口哨等。樂隊中包括了許多非西方傳統樂器，並用新奇的圓形記譜方法，樂曲中不斷出現的鐘聲，使人聯想到時間的運動。音樂描寫了宇宙的博大與神秘，表現了作曲家對時間概念的思索。

克倫姆的作品在題材上反映出他在思考人生、未來世界和宇宙等這一類大型的、深奧的和哲理性的問題，這些問題超出了純音樂的範疇，是與天文學、數學、哲學等多種學科相關聯、相輝映的。因此，他的創作手法不局限於傳統的大小調及其和聲體系，而是大大地超越了這個框架。例如他的圓形、迴旋形記譜法等，都是為展示他的思想而服務的。

他的作品與創作手法給人一種新奇、神秘及某種預示感。他曾說：「我總是認為音樂是一種非常奇異的實體，一種具有奇妙性質的實體。音樂是有形的，幾乎是可以觸知的，然而它又是不真實的、虛幻的。音樂只有在其最機械的方面才是可以分析的。音樂的各種重要因素——精神上的推動力、心理上的曲線、超自然的涵義——只有透過音樂本身才能被理解。我有一種直覺：音樂一定曾經是衍生出語言、科學和宗教的那一原始的細胞。」（引彼德‧斯‧漢森：《二十世紀音樂概論》

p.250)

盧托司拉夫斯基等波蘭作曲家

盧托司拉夫斯基（Wifold Lutoslawski, 1913-1994），波蘭作曲家、鋼琴家、指揮家。少年時學習小提琴，青年時入華沙大學學習數學。一九三二年至一九三七年在華沙音樂學院學習小提琴、鋼琴與作曲。畢業後從事音樂活動，曾在華沙咖啡館彈鋼琴。五〇年代後期開始採用新的作曲法，如十二音體系等。一九五八年為紀念巴托克而作的《喪禮音樂》（Funeral Music），就採用了以三全音、小二度為基礎的十二音序列。一九六一年創作的《威尼斯運動會》（Venetian Grames），則採用機遇創作手法，這兩首樂曲均在世界上產生較大影響。盧托司拉夫斯基的作品曾多次在國際比賽中獲獎。他本人曾擔任「國際現代音樂協會」副主席等職務。

《第二交響曲》（Symphony, NO.2 1965-1967），於一九六七年首演，作曲家親自指揮波蘭廣播交響樂團演奏，樂曲分為二個樂章，採用十二音技法。

第一樂章，由兩個對比性的部分組成。旋律由十二音序列組成，各音之間的關係是大二度、純

四度和純五度三種音程：

^bE F ^bB C G A --- D E B [#]C [#]F [#]G

大三 純四 大三 純五 大三 純四 大三 純五 大三 純四 大三

音列中，前後六個音以A與D為中心。前後各音之間的音程關係反向對稱。這樣原序列的以[#]G

音開始的倒影等於其逆行。以^bE開始的逆行倒影等於原形。樂曲最後結束在A、B兩音上。

第二樂章，接上一章的A、B兩音開始，各音之間的關係仍是大二度、純四度和純五度等音程。樂曲發展至高潮，各種樂器快速演奏，包括噪音音響。樂曲結束時，^bE與F音再現，使人回想起第一樂章的音樂。

這首樂曲反映了作曲家對十二音創作的精心設計與安排。除此之外，作曲家還採用固定音型、和聲音型等傳統手法與新手法相結合。

潘德瑞茨基（Krzysztof Penderecki, 1933-），波蘭作曲家。自幼學習小提琴，年輕時入克拉科夫音樂學院學作曲。一九五八年畢業後留校任教。一九五九年獲波蘭第二屆青年作曲家比賽獎，當時

◎二十世紀歐美音樂風格◎

他曾用不同的署名交上三首作品，結果同時獲得三個一等獎。六〇年代他實驗新的演奏法與音響，並把鋸木聲、尖叫聲、微分音等噪音響與特殊音響用於作品之中。一九六六年他的《聖盧克受難曲》(St Luke Passion, 1966) 公演獲得成功。一九七五年後在耶魯音樂學校任教。主要作品有：

歌劇：《失樂園》(Paradise Lost, 1976-1978)。他在這部歌劇中採用了較多的傳統三和弦，調式也較清晰，雖然也使用了不少半音，但總的傾向於十九世紀浪漫派風格。

管弦樂：《廣島受難者輓歌》(Threnody for the Victims of Hiroshima, 為五十二件弦樂器, 1960)、《卡農》(Canon, 五十二件弦樂器，二盤磁帶，1961)、《聲音的性質》(De Nature Sonoris, 第一部分，1966；第二部分，1971)、《古組曲》(Partita, 為羽管鍵琴，五件電擴大的獨奏樂器和管弦樂，1971-1972) 等。

合唱與管弦樂，《大衛讚美詩》(From the Psalms of David, 為合唱隊與室內樂隊，1958)，作曲家在該作品中的第一、二個聲部使用了序列音樂，但聽起來像十二音的格里高里旋律。第三個聲部採用複合唱隊：一個隊演唱，另一個隊說話。第四個聲部採用了爵士樂的基礎低音。總之，這部作品在創作手法上非常新穎、獨特。

《聖・盧克受難曲》（*St. Luke Passion*，爲敘述者、獨唱者、合唱隊和管弦樂隊，1963-1966）。在這部作品中，合唱按巴洛克傳統模式，音調以♭B、A、C、B等音爲動機，同時使用十二音序列，「音塊」、「滑奏」、「喊叫」、「耳語」等新手法。但由於作曲家善於將新的手法與傳統的作法相結合，因而這部作品不僅使聽衆理解並接受，而且還受到了廣大聽衆的歡迎。

《宇宙演化》（*Kosmogonia*，爲獨唱者、合唱隊和管弦樂隊，1970）也是一部有影響的作品。

在這些作品中最有影響的是《廣島受難者輓歌》。六〇年代波蘭國家管樂團出訪日本時，曾上演此曲，受到歡迎。樂曲表達了作曲家對原子戰爭的反對，對無辜受難者的深切哀悼與同情。

樂隊由傳統的弦樂器組成：二十四把小提琴、十把中提琴和八把低音提琴。樂曲沒有傳統的旋律、和聲與調式，人們聽到的是「音塊」。這些「音塊」由音高相隔全音、半音、1／4音及1／8音組成。全曲共有七十個時間「塊」，每「塊」之間不用小節線，而是用虛線區別開，作曲家標記出每塊持續時間。總譜中用各種圖形、線條及符號來表達這種全新的音響，這種激進的先鋒手法，使六〇年代的國際樂壇大爲震驚。

樂曲基本上可分爲四種音響：

◎二十世紀歐美音樂風格◎

第一部分，各種弦樂在自己的最高音區，以ff音量先後進入演奏，持續十五秒鐘。音響極端尖銳而富有刺激感，給人一種慌亂、恐懼的感覺。

第二部分，作曲家採用新的演奏法，以擊琴板、弓桿奏音等方式產生「噪音」，描寫戰爭給人類帶來的混亂、災難等。

第三部分，樂譜採用波形線，要求演員演奏滑音，形象地模仿出飛機的轟鳴聲，描寫了原子彈投放時的恐怖情景。

第四部分，音響在弦樂的高、低音區作扇形展開，模仿描寫原子彈爆炸後產生的波輻射現象。

樂曲最後由五十二件樂器各自演奏一個聲部，共五十二個聲部，各聲部相距1/4音，從ff的音量奏出一大「音塊」的音響，然後樂曲減弱至PPPP，最後樂曲在極端寂靜的氣氛中結束。描繪出原子彈爆炸後毀滅人類、毀滅地球的可怕後果。

潘德瑞茨基的許多作品都表現出他對新的音響的探索。由於他強調好的音樂作品應植根於聽眾的思想與情感之中，因而他的作品注意新手法與內容相聯，與傳統手法相融合，這就使他的作品能夠被大眾接受，並具有很強的感染力。這是他區別於二十世紀某些先鋒派作曲家的重要的一點。他

有不少作品是寫戰爭給人類帶來的痛苦及災難，表現了作曲家強烈的正義感與對人類命運的關心。

達拉匹寇拉等義大利作曲家

達拉匹寇拉（Luigi Dallapiccola, 1904-1975），義大利作曲家、鋼琴家。父原爲義大利一高等學校校長，希臘與拉丁文教授。第一次世界大戰期間，其父受到政治迫害。全家被迫遷居奧地利的格拉茨（Graz）。這次流放給他造成了深刻的印記，對自由的嚮往成爲他後來創作的題材之一。在格拉茨他開始學習鋼琴與作曲。

一九二一年他回到義大利。一九二三年入佛羅倫薩音樂學院學習鋼琴與作曲，曾師從卡西拉基（R. Casiraghi）和弗拉齊（V. Frazzi）。一九三四年起在佛羅倫薩音樂學院任鋼琴教授，直至一九六七年退休。三〇年代他曾任佛羅倫薩《世界報》的音樂評論工作。那一時期，他接觸了不少新音樂，並與貝格等先鋒派作曲家建立友誼。

第二次世界大戰時期，他因受法西斯當局迫害，移居美國。對法西斯主義的不滿，使他創作了歌劇《囚徒》（*The Prisoner*, 1944-1948），該劇在戰後第一屆現代國際音樂節上演，獲得成功。這使

◎二十世紀歐美音樂風格◎

電子時代綜合繁複的音樂風格

135

他在國際樂壇上享有聲譽。

四〇年代他的作品中採用了十二音技術，他是義大利第一位應用十二音的作曲家。但他主張新技術要與傳統相結合，同時他強調調性的重要。對於十二音序列，他還擴充到全部音程的音列（all-interal row）、對稱音列（symmertrical row）等。這些手法表現在《小小夜曲》（Piccola music notturna, 1954，一九六一年改編為室內變奏樂曲）等作品中。

五〇年代他曾在美國伯克萊大學任教，也曾在阿根廷等地從事教學。這一時期，他還研究了「漂浮節奏」（floating rhythm），即透過對附點音符和改變時值的三連音，使節奏變得更加模糊不清。一九五八年他成為柏林藝術研究會成員。

達拉匹寇拉一生創作的作品主要是歌劇與聲樂作品。他的作品大膽採用新的創作手法，但並不走極端，他善於將新、舊手法相結合。他的作品思想深刻、技術性強，具有義大利式的抒情風格。

《囚徒》（The Prisoner, 1944-1948）是作曲家根據艾斯勒─亞當（Isle-Adam, 1818-1889）著的《希望的折磨》和科斯特（Coster）著的《歐伯皮格爾傳奇》的情節改編而成。故事發生在十六世紀下半葉西班牙腓力二世時代，地點在薩拉哥斯監獄。全劇分為七個部分。

序幕，在漆黑的屋子裡，母親正焦急地盼望與被囚禁的兒子會面。在音樂的襯托下，她曾夢見腓力二世國王的幽靈向她走來，這是一種不祥之兆，母親感到格外恐懼。在音樂的襯托下，她的歌聲由唱逐漸變為喊叫，這時合唱進入：

幕間合唱（一）

第一場，薩拉哥斯監獄的牢房，母親見到了兒子。兒子躺在床上，向母親訴說著他遭受的一切痛苦與折磨。母親萬分悲痛，最後只得離去。這一段兒子唱段的音樂採用序列技法，但作曲家安排傳統音程於其中，如採用♯G、B、D三個音以及♭B與A音，♯D與E音等常見小二度音程，使音調旋律化。

第二場，母親走後，看守進來。他表現出對囚徒異常友好：稱囚犯為「兄弟」，並告訴他外邊起義勝利的消息。這一切使囚犯重新鼓起「生活」的勇氣。看守還暗示囚犯可以越獄。深夜，機會終於來臨，囚犯發現牢門虛掩，他沿著長長的走廊慌慌張張地逃跑，……這一段音樂也是採用十二音技法與傳統音程相結合，其中象徵「自由與希望」的音列包含G、♭B、C與♭E等音。

第三幕，描寫囚犯逃跑的過程，囚犯幾次有驚無險：遇到行刑者，但卻沒有被發現；又碰上兩

電子時代綜合繁複的音樂風格

位傳教士，還很善良，主動幫助他前進，還給他打開一扇大門，使他可以奔向能聽到諾朗德大鐘之聲的自由之路。音樂中有三首樂曲使人興奮：《先生，努力向前走吧！》、《兄弟》和《諾朗德大鐘》。

幕間合唱（二）

音樂變為激烈、刺激。作曲家提出可以用高音喇叭來增強效果。

第四幕，夜色中的花園，繁星高掛。囚犯一路不停地跑到了這裡，終於可以稍微喘一口氣。正當他得意地唱起一句「哈利路亞」時，身旁的大雪松後伸出了一雙巨大的手臂，將他緊緊地抓住！——抓他的人正是看守！合唱嘎然停止。遠處傳來《兄弟》的音調，這時傳來了宗教大法官的聲音：「你即將獲得拯救的前夕，為什麼要離開我們？」話音剛落，舞台上燈光齊明，囚徒恍然大悟：這原是一場有意安排的騙局！他想逃出死牢，重獲自由，卻陷入絕境——被帶向火刑場。囚徒瘋狂地大笑大喊：「自由？自由！」合唱隊唱起《囚歌》，全劇結束。

這部歌劇於一九四九年以音樂會形式演出，一九五〇年在佛羅倫薩正式公演，立即受到人們熱烈的歡迎。歌劇的思想內容深刻。音樂雖採用十二音技術，但作曲家並未機械地局限於荀貝格的序

列約束之中，而是將序列音樂與劇情發展，音樂的本身很好地結合，因而取得了相當成功的藝術效果。歌劇中還大量採用音樂與語言相結合的朗誦唱法（sprechstimme），這種手法適宜揭示劇中人物內心深處的心理活動。這部歌劇成為二十世紀經典音樂作品之一。

貝里歐（Luciano Berio, 1925-），義大利作曲家、指揮家、音樂教育家。出身於音樂世家，父親與祖父都是教堂管風琴手和作曲家。一九五〇年去美國。第二次世界大戰結束時，貝里歐入米蘭音樂學院隨蓋迪尼（G. F. Ghedini）學作曲。一九五一年在麻薩諸塞州坦格伍德（Tanglewood）的伯克郡音樂中心（Berkshire Music Center）隨達拉匹寇拉學習十二音技術。這一時期，他創作了第一部錄音磁帶作品《咒語》（Incantation）。

一九五四年與布雷茲（P. Boulez）、史托克豪森（K. Stockhausen）等現代音樂家相識，並進入了達姆斯塔特暑期訓練班，這使他有機會更多地接觸各種現代流派的作品。同年他完成了《午後的祈禱》（Nones, 1954），在這首作品中，作曲家採用了十三音序列。他以第七音爲中心對稱軸，前後各有六個音，樂曲有一定的調性意義。

一九五五年貝里歐與馬代爾納（Maderna）一起在米蘭廣播電台建立音韻實驗室（the Studio di

◎二十世紀歐美音樂風格◎

電子時代綜合繁複的音樂風格

139

Fonologia)。他們還一起創辦音樂刊物，推動現代音樂的發展。這一時期他的作品有《前景》

（Perspectives, 1956），磁帶音樂：《主題「喬伊斯贊」》（Thema "Omaggio a Joysea", 1961）。從五〇

年代末，他著手創作十首難度很高的獨奏、獨唱作品，包括長笛、豎琴、人聲、長號等樂曲，整個

作品叫《系列》。這十首作品創作時間跨度較長，直到一九八〇年才完成最後一首。

六〇年代貝里歐主要生活在美國。這一時期他的傑作《交響曲》（Sinfonia, 1968-1969）完成。

這是一部大型作品，比較全面地展示了他的風格特色。除創作外，他還擔任加利福尼亞大學、哈佛

大學、朱莉亞德音樂學校的教學工作，並創辦了朱莉亞德室內樂團（The Tuilliard Ensemble）。

七〇年代貝里歐完成了兩部歌劇：《歌劇》（Opera, 1960-1970）和《一場音樂會》（1972）。這

兩部作品內容豐富，手法新穎。一九七二年他返回義大利，後應布雷茲之邀，擔任法國蓬皮杜藝術

中心音響音樂協調研究所（IRCAM）電子音響部主任。這一工作一直持續到一九八〇年。

《哦！金》（O King）是貝里歐的《交響曲》（為八名歌手和管弦樂隊）的第二樂章。該交響曲

是作曲家應美國紐約愛樂交響樂團成立一百二十五週年而作。第二樂章是紀念美國反種族主義的黑

人領袖馬丁‧路德‧金（Martin Luther King）牧師的，是一輓歌式的樂章。

《哦！金》的聲樂部分旋律是以三組音列爲基礎的：

第一組音列包括F、A、B、#C幾個音。這幾個音在樂章開始前五小節依次出現。這五小節分別發〔i〕、〔з〕、〔a〕、〔o〕、〔u〕這幾個國際音標的元音。整個樂章聲樂部分都沒有歌詞，只有這幾個元音等字母，它們取自馬丁‧路德‧金牧師的姓名，由於缺少元音「o」，因此增加了「o」。前五小節的節拍爲4／4、2／4、3／8、3／4和3／4。節拍的變化，給人一種漂浮感。

第二組音列包括F、A、bA、B、D、#C與#B。這些音除了B音外，均在第九小節出現。B音於第十一小節以ff力度出現，同樣立即變爲pppp，造成一種感嘆、憂鬱與神秘的感覺。

第三組音列包括F、A、B、D、#C、#G、D、bB與bA。這些音出現在第十五小節，特別是#G音出現在該小節（4／4拍）的第一拍位置上，卻以弱奏（唱）出現，由鋼琴、大提琴和人聲演奏（唱）這個音。

後邊的樂曲基本重複這三組音列。在第二十四小節，聲樂出現"ma"這一詞，然後仍舊是發音。音樂節奏變快，三連音、十六分音符與三十二分音符逐漸增多。這時力度的對比也更加突出，包括sf、f、ff、pp、pppp等。聲樂在這種變化中呼喚地唱出："Martin

◎ 二十世紀歐美音樂風格 ◎

電子時代綜合繁複的音樂風格

141

Luther King”，產生了十分感人的效果。最後音樂逐漸恢復平靜，仍有輕聲的歌唱：“Martin Luther King”，樂曲以 F、♭E 與 ♭D 音結束。造成一種未完成感並引人深思。

該樂章聲樂以單線條旋律爲特點，器樂則採用室內樂方式，包括長笛、黑管、小提琴、大提琴和鋼琴。作曲家採用源於東方的支聲重疊方法配器（Hetero phonic Petermination），而非西方的和聲方法。這一點在總譜中看得相當清楚。特別是鋼琴，左右手幾乎全部是單音彈奏，這樣的方法更能突出各種樂器及人聲的音色特點。整個樂章風格清淡、簡明、純樸，作品具有獨特的藝術魅力，效果十分感人。

貝里歐的歌劇《歌劇》（Opera，爲十個演員，女高音、男高音、男中音和樂隊，1960-1970），首演於一九七○年。作曲家親自編寫劇本。劇情主要敍述了「鐵達尼號」沉船事件。該船於一九一二年四月十二日在初次航行中不幸與冰山相撞，全船沉沒。劇中還穿插有臨危病人和神話中古豎琴師奧菲歐的故事情節。這使歌劇內容除了表現人生、死亡與人的道德之外，另其一層神秘感。

歌劇《一場音樂會》（Recital，又名《爲了凱西》（For Cathy）），於一九七二年首演。作曲家親自編寫劇本。這部歌劇作曲家採用了「拼貼」技術。聲樂方面包括威爾第的詠嘆調，古典歌曲，模

仿演說，巴赫等作曲家的作品片段。器樂則採用古鍵琴、小提琴、鋼琴等不同樂器演奏不同的樂曲。

貝里歐的主要作品有戲劇音樂、管弦樂、室內樂、人聲與樂隊、鋼琴曲及電子音樂等。他認為音樂是社會性的藝術，是作曲家與聽眾之間溝通的媒介。他的作品包括從通俗到高雅各種層次，古今中外多種風格。他廣泛而熟練地運用各種現代派創作手法，如序列、具體、偶然及電子音樂等。

貝里歐積極探索新的音響與音色，特別是對人聲技術的研究更為突出。他創造一種人聲音樂，在這種音樂中，強調的是非歌唱性的音調。他採用這種方法創作的典型是錄音帶音樂《面容》（*Visage*, 1960）。在這首作品中，只發一個單詞 parole 的音（義大利語，「詞」的意思），其餘的聲音，是在電子音響的襯托下，人發出各種哭、笑、尖叫等聲音。

貝里歐發展了「拼貼」技術。在他的《交響曲》第三樂章裡，是以馬勒的《第二交響曲》為基礎的，並穿插從巴赫直到貝里歐本人的許多位作曲家作品片段。這是一極大規模的「拼貼」技術。

貝里歐廣泛地從文學、詩歌、戲劇等藝術的現代派作品中吸取營養。他的歌劇作品常常是別出心裁，多數作品思想涵義深刻。

電子時代綜合繁複的音樂風格

143

貝里歐始終保持了義大利音樂的那種抒情性，並以此爲基礎吸取現代技法。因此他的作品多數能被聽眾所理解，並受到歡迎。

其他歐洲作曲家

李蓋悌（György Ligeti, 1923-），匈牙利作曲家。青年時入布達佩斯李斯特音樂學院學習，師從費倫茨・法卡斯（F. Farkas）和桑多爾・維列斯（S. Varess）。一九五○年以後在該音樂學院任作曲系教師，開設和聲、對位等課程。一九五六年移居奧地利和德國，以後主要在這兩地工作與生活。曾在科隆電子實驗室工作過。一九五九年在達姆施塔特暑期音樂講習班授課。一九六○年他的管弦樂作品《幽靈》（Apparitiens, 1958-1959）在科隆舉辦的國際現代音樂節上演出。一九六一年他在斯德哥爾摩音樂學院任教。一九六九年移居西柏林。一九七三年在漢堡音樂學院任作曲教授。這一時期曾在瑞典、芬蘭、西班牙、荷蘭和美國等地授課。

李蓋悌的主要作品有歌劇、管弦樂、室內樂、管風琴、鋼琴及聲樂作品。

李蓋悌的管弦樂作品《大氣層》（Atomosphere, 1961），是爲電影《二○○一年》的配樂。這雖

是一首大型作品，但卻沒有明確的主題與曲式。作曲家主要透過音色的變化引起人們的聯想與感受。樂隊由八十七件樂器組成，每一件樂器為一獨立的聲部，因此該樂曲總譜共有八十七行，可謂相當複雜。

樂曲的開始是在非常輕的力度下奏出一和弦。這個和弦非傳統的三和弦，而是音程距離很寬的和弦。由於樂曲沒使用節拍，音響持續，使人感到漂浮不定。中段音樂由各種樂器交替演奏，作曲家還引入噪音及「音塊」音響，給人一種怪異、變化的感覺。全曲最後在寂靜的氣氛中結束，給人一種靜態感。在演奏方法上，採用了顫音、木管的高音區吹奏、弦樂的滑奏、鋼琴的撥弦演奏等。這些手法產生奇異新穎的音色，使人聯想到外層空間的景色，彷彿身臨其境。

李蓋悌除採用「音塊」作曲外，還嘗試微分音作曲。《分歧》(Ramifications, 1968-1969，為弦樂隊或十二件弦樂獨奏)，兩個樂隊的音調相差著1/4音。作曲家強調音高的層次變化與音色的色彩對比。他還研究樂音與噪音之間的新的音響。

被作曲家稱為「微型複調」(micropolyphony) 作曲法，是一種採用計算精密的織體作曲法。其特點是在一個和聲中包含著一些次級和聲，而這一級和聲中又包含著更次一級的和聲……這樣複調

本身幾乎不明顯，產生的是一種獨特的和聲效果。即寫的是複調，聽起來卻像和聲。

亨采（Hans Werner Henze, 1926-），德國作曲家、指揮家。父親為一所普通學校校長。一九四三年在布倫瑞克州立音樂學校學習鋼琴與打擊樂。一九四四年應徵入伍，曾冒著被蓋世太保槍斃的危險逃跑，幸好被英國人俘虜。戰後，私人向德特奈（Fortner）學音樂，並進入海德堡教會音樂學院。這一時期他研究了大量的斯特拉溫斯基、辛德密特、巴爾托克和荀貝格等作曲家的作品。一九四八年去巴黎參加「國際現代音樂學習班」，並師從賴博維茨（R. Leibowitz）學習十二音技術。

一九五〇年以後他在威斯巴登任赫賽國家歌劇院芭蕾舞團音樂指導與指揮。一九五三年移居義大利。這一時期他的主要作品有歌劇《牡鹿王》（King Stay, 1952-1953）。這部作品由克拉默（H. Gramer）根據義大利劇作家戈齊（C. Gozzi）的寓言劇編寫。於一九五六年首演於柏林。

劇情梗概：總督特拉泰格利亞（Trataglia）陰謀篡奪王位，將年幼的王子安德羅（Leandro）棄於荒無人煙的原始森林。幸好森林中善良的動物將他撫養成人。

王子回到王宮要求繼承王位，卻遭到總督更陰險地謀害。王子再次被驅趕至森林，被變成一隻牡鹿。總督仍不死心，命令將森林中所有的牡鹿殺死。王子被其他動物保護起來，森林與動物將總

督的狩獵隊驅出森林。王子與動物友好地生活在寧靜的大自然的懷抱之中。

總督雖當上國王，卻整天提心吊膽，害怕王子的歸來。最後總督被勇士刺死，公正與幸福垂降人間，王子恢復人形，回到王宮，成爲眞正的國王。

歌劇的寓意是揭露人間權勢之爭的殘酷無情，相比之下，森林中的野獸卻更善良與公正。歌劇最終以正義戰勝邪惡爲結局。歌劇中第二幕最後一場音樂，由作曲家改編爲《第四交響曲》，流傳較廣。歌劇的音樂旋律優美，形象生動，具有較强的藝術魅力。

《情侶悲歌》（*Elegy for young lovers*）於一九六一年在慕尼黑拜羅伊特國家歌劇院首演。由奧登與卡爾曼合撰腳本。

劇情大意：在阿爾卑斯山的黑山雕旅店，寡婦希爾達一直等待著她丈夫的歸來。四十多年前她丈夫登山未歸，至今查無音信。而希爾達每年都要上山去尋找他，並幻想著他的歸來。詩人米騰霍夫生性邪惡，每年他都要到這裡來，從希爾達觀察山上的黑山鷹得到幻覺，渴望丈夫歸來的這種情景中，來獲取他自己的創作靈感。

這一次由米騰霍夫帶著其隨從人員，醫生賴施曼，女秘書及他的年輕的情人伊利莎白來到黑山

電子時代綜合繁複的音樂風格

雕旅店。這時傳來希爾達丈夫的屍體在冰河中被發現的消息。希爾達從夢幻中回到現實，不再上山去尋找了。詩人則感到他只能另找「靈感」。

醫生之子來到此處，與伊利莎白產生愛情，卻遭到女秘書與醫生的極力反對。詩人表面上表示理解他們，表示願意放棄伊利莎白。暗地裡卻陰謀策劃，並向他們提出一奇異的要求：讓這對輕年人上山為他採一種花，以表示他對伊利莎白的關係的結束。當暴風雪來臨時，登山嚮導想提醒這對年輕人，卻遭到詩人的堅決反對。

這對年輕人冒險登山，不幸被埋葬於冰川。詩人卻由此獲得創作靈感，在慶賀自己六十歲生日時，朗誦了他的詩篇「青年情侶的輓歌」。

歌劇揭露了以自我為中心的藝術家，批判他損人利己，邪惡殘暴的心態與行為。

清唱劇《梅杜薩之筏》（Das Floss Medusa，為女高音、男中音、朗誦、唱詩班與樂隊，1968），是作曲家根據格里柯 (Gericault) 的一幅名畫而創作。畫的內容描寫了一八一六年一艘法國軍隊的驅逐艦，在將要沉沒的時刻，船艇上的軍官紛紛逃命於救生艇，而船上的一百四十五名士兵卻被拋棄在一木筏上聽天由命。九天以後，木筏上只剩下十四人。

作曲家對此作品的舞台設計新穎：一邊站著的演員代表生者，另一邊則代表死者。表現了生與死的對立，最後，十四名歌手都跨向了死者的一邊。音樂揭露了罪惡的社會，黑暗的現實。表達了人類對生存的希望，對美好社會的嚮往。該劇首演時，場內曾發生騷動。

五〇年代至六〇年代亨策的作品還包括鋼琴協奏曲等大型器樂作品。他的《第二鋼琴協奏曲》被認為是自布拉姆斯以後少有的成功的大型協奏曲。六〇年代亨策主要在薩爾茨堡莫札特中心教作曲。這一時期，他常與左翼知識分子和學生運動相聯繫，他的作品受激進的左傾思想影響，具有較濃的政治意義。

六〇年代末至七〇年代，他曾在古巴從事教學與研究。一九七〇年，他創作了《逃亡奴隸》(*El Cimarrón*，為男中音、長笛、吉他、打擊樂，1970)。他從一位一百零四歲的奴隸之口述中得到題材而作。作品描寫古巴黑奴從西班牙奴隸主的手中虎口脫險，最後成為革命戰士的經歷。音樂吸取了古巴音樂的因素，特別是吉他與打擊樂的使用，更加生動地表達了作品的內容。

一九七〇年亨采的另一部歌劇《通向怪人娜塔沙公寓的漫長道路》在柏林首演，立即引起強烈的震驚：主角娜塔莎曾作為政治的理想，但實際上卻是一位骯髒的老妓女。

亨采的創作體裁廣泛，包括交響曲、舞劇、歌劇、協奏曲、室內樂、器樂獨奏及聲樂作品。但他最擅長的是歌劇創作。

亨采選擇的題材大多與現實社會有關，思想內容深刻，不少作品具有政治色彩。除上文介紹的作品外，他還有歌劇《酒神節》（The Bassarids, 1966），描寫人的理性控制與情欲放縱之間的衝突，《年輕的貴族》（Der Junge Cord, 1964）則揭露了貴族在表面道德下的虛偽。這兩部作品也產生了很大的影響。

亨采的音樂具有抒情性，音響具有豐富、細膩等特點。他不僅使用傳統作曲法，還吸取晚期浪漫派、印象派的作法以及多調性、無調性等現代手法。念唱式的發聲法、「音塊」音響等常出現在他的作品中。他的多數作品均產生較大的影響，他是二十世紀有影響的作曲家之一。

梅 湘

梅湘（Olivier Messiaen, 1908-1992），法國作曲家、管風琴家。出身於一法國知識份子家庭，母親是位詩人，父親是法國文學與英文教授。梅湘七歲時開始作曲。一九一九年入巴黎音樂學院學習，曾師從加隆（J. Gallon）、杜卡斯（P. Dukas）。在校期間，他的作品就多次獲獎。畢業後他在師範學校和聖樂學校任教，並在「聖三一」教堂任管風琴師，任職長達四十餘年。

青年時代的梅湘熱愛大自然，他特別喜愛鳥類的鳴叫。從十八歲起他就給鳥的歌聲記譜。每到春天，他就從黎明到日落整天連續記譜。開始時他在法國各地給鳥記譜，後來他到美國、日本等許多國家為鳥記譜。他根據鳥鳴創作了大量的作品。

梅湘受家庭影響，對文學、宗教有著濃厚的興趣。反映宗教這一主題也是他創作的終身目標之一。除此之外，他對古印度、古希臘音樂以及中世紀素歌音樂均有較深入的研究。特別是對這些音樂的節奏與調式更是精通。

電子時代綜合繁複的音樂風格

第二次世界大戰時期，他積極參與反法西斯運動，曾遭德國人監禁二年。在德軍西里西亞

（Silesian）戰俘營中，他創作了《末日四重奏》（Quatour pour Fin du Temps, 1940，爲小提琴、單簧管、大提琴和鋼琴），以音樂的形式描寫了這一苦難的經歷。作品完成於一九四〇年冬天，首演於一九四一年一月十五日的寒夜，參加演出的有梅湘本人演奏鋼琴，同營另三位音樂家分別演奏小提琴、單簧管和大提琴。聽衆約有五千餘人，全部是戰俘。

作品標題「末日」，是根據《新約全書》啓示錄中第十章的內容。作品的主題是宗教性的，全曲共分八個樂章。

第一樂章，《聖潔的禮拜》（Liturgie de cristal）。中速，音樂較輕柔，音域較寬廣，表現出天國的博大與和諧。單簧管裝飾音的演奏，表現了鳥鳴之聲。鋼琴的幾次和弦宏偉強壯，表現了天國的輝煌與壯麗。

第二樂章，《末日天使練聲曲》（Vocalise pour l'Ange qui annonce La fin du Temps）。樂曲分爲三個部分。第一部分與第三部分著重描寫天使的形態。中段與這兩部分形成對比，主要描寫天國的和諧。小提琴、大提琴與鋼琴演奏出類似古代聖歌的音調。鋼琴不時演奏出「音塊」似的音響，並在

低音區與高音區交替，模仿教堂的鐘聲。整個音樂具有強烈的宗教色彩，氣氛莊重肅穆。

第三樂章，《群鳥的深淵》（Abîme des oiseaux）。開始由鋼琴奏出幾個強烈的和弦，然後由單簧管奏出悲傷、淒涼的音調。中間段落由單簧管模仿鳥鳴聲，充滿生機。這兩部分音樂對比表現了人類的生與死。這一樂章大量採用了增減變化音程，旋律很難演唱。

第四樂章，《間奏曲》（Intermède）。由小提琴單簧管與大提琴演奏出歡快的諧謔曲。音調具有五聲調式色彩，作曲家還採用了雙調性寫法，為樂曲增添了熱烈的氣氛。

第五樂章，《讚耶穌永恆》（Louangeà l'Éternité de Jésus）。慢板，篇幅較長，由大提琴與鋼琴演奏。旋律深沉，具有濃郁的宗教色彩。這段樂曲中作曲家採用了不少不協和音程，如增二度、減五度等，但卻增強了音響的力度與色彩的光澤。

第六樂章，《七支號角的瘋狂舞蹈》（Dance de la fureur, pourles sept trompettes）。快板，音樂的情緒轉為堅毅、激烈。由四件樂器齊奏，音響宏亮。旋律奇特，由於含有大量增減音程，因此旋律的歌唱性不強。樂曲的節奏相當豐富，作曲家採用了多種不規則節奏與創新節奏，如附加節奏，不可逆節奏，增、減值節奏等。

◎二十世紀歐美音樂風格◎

電子時代綜合繁複的音樂風格

第七樂章，《彩虹縈繞的末日天使》（Fouillis d'arcs-en-ciel, pour l'Ange qui annonce la fin du Temps）由小提琴奏出慢板旋律，鋼琴作伴奏，音樂抒情，充滿夢幻的意境。樂曲表現了宣告世界末日的天使顯現的情景。這一樂章中，作曲家採用了傳統的和聲與調式，但也有一些新的手法很有特色，如：鋼琴在寬廣的音域中演奏「音塊」、單簧管在低音區演奏與鋼琴在高音區演奏的相互對應、提琴的滑奏等。

第八樂章，《讚耶穌不朽》（Louange à l'Immortalité de Jésus）。慢板，由小提琴與鋼琴演奏。樂曲包括了兩段耶穌的讚歌，意思是從人與神兩個角度來歌頌耶穌。最後小提琴從低音向高音區緩緩移動，表現了人過渡到神的境界的昇華，音樂充滿宗教色彩，篇幅巨大。

第二次世界大戰後，梅湘在巴黎音樂學院任教。布雷茲、史托克豪森、克瑟納基斯（Xenakis）都曾是他的學生，這一時期他對節奏進行了仔細的研究與深入的探索。他認為古代印度的某些節奏包含著宇宙性與宗教性的象徵。一九四九年至一九五〇年他完成了《節奏練習曲四首》（Quatre Études de Rythme，為鋼琴獨奏）。這四首樂曲展示出他對序列音樂與節奏原理方面的深入研究。

該曲第二首，《時值與力度的模式》（Mode de valeurs et d'intensit's）是梅湘對整體序列探索的

結果。關於序列，梅湘曾解釋說，不同的物體排列時，可以調換它的位置，如果增加排列物體的個數，每增加一個，其排列方法卻會增加很多。比如，三個物體，其位置調換的可能性是六；如果是十二個物體，則調換的可能性是四七○○一六○○。把這個原理用在音樂上，就要對各種排列的結果進行選擇。梅湘在該曲中選擇了三十六個音高，二十四種時值，十二種演奏法，七種力度。這樣梅湘把序列音樂的概念拓寬，並不簡單地指音高，而是他包含其他各種成分。該樂曲音響奇特、神秘，節奏變換豐富，力度層次感強，旋律不難聽，由於每個音的獨立性很強，包含因素很多，因此對整個樂曲的全面掌握則要求鋼琴家具有高度的綜合控制能力與熟練的技巧。

第三首，《節奏紐姆》（*Neumes Rythmiques*）。「紐姆」的基本意義之一是指歐洲古聖歌中的一個最小的樂節。它是由某種符號連在一起的一個小音組。樂曲有三種基本材料：

第一種為A，出現在第一與第二小節，左手類似旋律。右手由小二度、大七度、增五度、純四度及減五度音程構成。

左手演奏和弦，A_1節奏時值（以十六分音符為單位）比為1:6:1，其節奏型如下：

左手在第二小節每個和弦均增加一個十六分音符，這時 A₂ 節奏時值比爲2:7:12，節奏型如下：

在樂曲的發展中，A 每重複一次，都以這樣的規律增長時值，最後一次 A₄ 的比值爲5:10:15，節奏型如下：

第二種材料爲 B，出現在第三小節至第十一小節上。稱爲「節奏紐姆」。取源於古希臘韻律法中的節奏和古印度的「德西‧塔拉」（Talas）。這種節奏的一個特點是「長—短—長」，在樂曲中第十小時即是這樣的節奏：。材料 B 在樂曲中出現共七次。第七次出現時篇幅擴大了，共占二十二小節。

第三種材料為C。右手的音響由#G、A、G三音組成的和弦和由A、ᵇE兩音的減五度構成。左、右手兩組音分別在鋼琴的兩側彈奏，有類似鳥鳴的效果。材料C在全曲中出現四次，每次的節奏時值比（以十六分音符為單位）為：41:43:47:53，如第一次的總時值為41，其節奏型如下：

第四次出現時節奏總時值為53，其節奏型為：

樂曲由三種材料交替出現，基本曲式為：

$A_1B_1CB_2 / A_2B_{3_3}{}_2CB_4 / A_3B_{5_3}{}_6CB_6 / A_4B_{7_4}C$

電子時代綜合繁複的音樂風格

這首樂曲的設計像高等數學一樣精密，富於邏輯性。樂曲高深，技術性強，要求演員有較強的節奏控制能力。樂曲的旋律新穎，並不難聽。

五〇年代梅湘以研究鳥鳴的音樂，進行了「具體音樂」的試驗。作品有管弦樂《百鳥甦醒》（Réveil des oiseaux, 1953）、《異國鳥》（Oiseaux exotiques, 1955-1956）等。

《異國鳥》這首樂曲是爲鋼琴、木琴、鐵片琴、打擊樂器、木管與銅管樂器所寫的。樂曲中包含了印度、中國、北美等世界許多國家與地區的鳥鳴聲。樂曲由十三個段落組成。

開始是樂隊低沉的聲音，木管柔和地吹奏，小號也加了弱音器。一聲巨響後，樂曲突然停止，寂靜引出了鋼琴獨奏。鋼琴在全曲的第二、四、六及十二段均擔任主奏，模仿了印度的八哥，北美的紅雀與畫眉，還有食米鳥及貓鵲等多種鳥鳴之聲。樂曲的節奏歡快、靈敏，生動地再現了鳥鳴的世界。鋼琴的獨奏技巧精湛，音域寬廣。

樂曲中樂隊起到了很好的襯托作用。如第七段描寫亞馬遜森林的雷雨，隨著打擊樂鑼與鈸的漸強，緊接了一聲小號，模仿北美的松雞在風暴中發出的尖叫。第十一段樂隊的合奏，表現了鳥類的大合唱，氣氛相當熱烈。作曲家特意採用雙調性來展示自然界的豐富多彩。

整個樂曲的節奏相當生動，以不規則的、變化的節奏為主，這種非傳統式的節奏給人面貌一新的感覺。樂曲的和聲基本沒有傳統的三和弦音響，而是以大二度，小二度，增、減音程等音響來再現大自然的本來風貌。

《從峽谷至群星》（Des Canyons aux Étoiles, 1971-1974，為鋼琴、圓號、大木琴、鐘琴與樂隊），樂曲是作曲家應邀為美國成立二百週年（1776-1976）紀念而作。為寫好此曲，作曲家特意訪問了美國猶他州（Utah）南部的布利斯峽谷（Bryce Canyon）。樂曲中引用了美國，特別是猶他州的五十二種鳥叫聲，還吸取了非洲、澳大利亞及夏威夷的幾種鳥鳴聲。樂曲生動地描繪了「錫達布雷克斯」（Cedar Breaks）的風光。該景點位於猶他州，海拔三三六〇米，其中有一自然形成的二十六平方公里的大環形岩崖，與地面相距六一〇米，地勢陡峭，雄偉壯觀。音樂表現了宏偉的自然景色，同時也表達了人類對自然的崇敬之情。樂曲還描述了金牛星座的巨星「畢宿伍」（Étoile Aldébaran）。

這首樂曲描寫的鳥鳴、峽谷與群星，意思是從大地上升，經峽谷至繁星高掛的天空，再升至天堂；歌頌上帝創造了一切：山川、河流、大地、人類、鳥鳴及一切精神世界。樂曲篇幅巨大，音樂

電子時代綜合繁複的音樂風格

是讚頌式的、宗教性的，樂曲氣勢磅礡。

歌劇《阿西西的聖‧弗朗西斯科》(*Saint Francois d'Assise*, 1975-1983)，這是一部大型作品，演出需要近五個小時。由作曲家一人擔任整部歌劇的作詞、作曲、配器、舞台與服裝設計等工作。

歌劇於一九八三年十二月首演於巴黎，由小澤徵爾指揮。參加演出的人數很多。歌唱演員七人(包括天使、聖‧弗朗西斯科、麻瘋病人及四位修道士)，還有一百五十人的混聲合唱隊。樂隊包括有七種管樂器，五種鍵盤樂(木琴、大木琴、馬林巴木琴、鐵片琴和顫音琴)，四種銅管樂，三架電子琴，四十種打擊樂和弦樂器，每位登場的演員均演五至六個主題，其中包括一個鳥的主題，歌劇共分八場：

第一場，《十字架》。第二場，《讚美歌》。第三場，《同麻瘋病人接吻》。第四場，《天使來訪》。第五場，《奏樂的天使》。第六場，《向鳥群傳道》。第七場，《聖痕》。第八場，《死與新生》。歌劇歌頌了聖‧弗朗西斯科的崇高精神，強調了和平、希望與信仰的重要意義。

歌劇音樂包括大量模仿鳥鳴的聲音，作曲家曾親自到義大利聖‧弗朗西斯科生活過的地區收集鳥鳴聲，除此之外他還引用歐洲、摩洛哥、日本及澳大利亞等地的鳥鳴聲。樂曲的和聲變化豐富，

聲部繁多，最多達至二百五十個。整個音樂具有濃厚的宗教色彩。這部歌劇是梅湘對節奏的探索，

對鳥鳴的研究之總結，也是他宗教信仰的證明。

梅湘一生的創作包括有管弦樂、鋼琴、管風琴、歌劇、聲樂及器樂作品。其題材內容大多與大

自然與宗教有關，反映了作曲家對人類的熱愛；對大自然的熱愛以及對天主教的信仰。

梅湘大膽擺脫了一些學院派的「規則」，在新的音響與音色方面進行了認真的研究。他對整體

序列音樂所作出的貢獻是巨大的。

梅湘對二十世紀的鍵盤樂，特別是鋼琴與管風琴的發展作出了突出的貢獻。他用鋼琴模仿鳥

鳴，產生了許多新的和聲與彈奏法。他創作了大量的管風琴曲，具有二十世紀的風格與色彩。

在節奏方面，梅湘的研究碩果累累：發明了「非可逆性節奏」、「節奏增值」等。他認為自己

「既是音樂家，又是節奏家」。特別是他模仿鳥鳴的節奏，是那樣地豐富多彩，靈巧形象。

梅湘的多數作品給人一種宏偉、博大的感覺。他的許多作品篇幅很長，有一種包羅萬象之勢。

他對創作相當認真，對每一個音符都仔細推敲，他的作品有時像高等數學一樣富於邏輯，一樣嚴

謹。他對待自己的創作像做禮拜一樣的虔誠。

電子時代綜合繁複的音樂風格

梅湘平日生活樸素，舉止樸實。有人說他像位普通的中學教師。一九八五年五月在加拿大為紀念格·吉爾德而舉行的巴赫音樂比賽，他應邀作評委。大會組委會為照顧他，給他安排了一個單間的休息室，但他從未使用過。他堅持與大家一樣，不願享受任何特權。

梅湘是二十世紀最傑出的作曲家之一。

布雷茲

布雷茲（Pierre Boulez, 1925-），法國作曲家、指揮家。父親是位工程師，布雷茲從小喜歡數學與音樂。青年時期他曾入里昂大學學習高等數學。一九四二年入巴黎音樂學院師從梅湘、渥拉布格（A. Vaurabourg）、賴博維茨等人學作曲。

一九四六年布雷茲在巴黎馬里尼劇院任巴羅—雷諾歌劇團的音樂指導與指揮。他帶領樂隊曾在南、北美洲、歐洲等各大城市演出。一九四九年他聽了梅湘的《時值與力度的模式》後，立即與史托克豪森等作曲家一起進行新的實驗。他們將荀貝格的序列原理擴大，對音樂的其他元素，如時值、力度、音色也進行了排序，這樣的作曲方法被人們稱為「整體序列法」。布雷茲採用這種方法

的第一部作品是《複調X》（Polyphonic X，為十八件樂器，1951）。

五○年代他創辦「音樂天地」（Domaine Musical）系列音樂會，介紹荀貝格、韋伯恩和貝格等人的作品。六○至七○年代他曾任歐洲幾個著名樂隊的指揮。一九六三年任哈佛大學訪問教授，同年，在巴黎歌劇院指揮貝格的歌劇《伍采克》。一九七六年應法國政府之邀任蓬皮杜中心的「音樂與聲學協調研究所」所長。他倡議音樂家應與科學家合作，探索新的音響。

布雷茲創作的作品主要有管弦樂、鋼琴、室內樂等。其大部分作品屬於先鋒派作品。

《無主人之錘》（Le Marteau sans Maitre, 1953-1955）為女中音、中音長笛、中提琴、吉他、顫音琴（vibraphone）、木琴和打擊樂。是布雷茲的代表作之一。歌詞選自法國詩人夏爾（R. Char）的超現實主義的詩歌集。樂曲採用整體序列技法，共分九個樂章，標題為：

第一樂章，《瘋狂的工匠》（器樂）。

第二樂章，《孤獨的劊子手》（器樂）。

第三樂章，《瘋狂的工匠》（聲樂與器樂）。

第四樂章，《孤獨的劊子手》（器樂）。

第五樂章，《美的組合及預感》（聲樂與器樂）。

第六樂章，《孤獨的劊子手》（聲樂與器樂）。

第七樂章，《瘋狂的工匠》（器樂）。

第八樂章，《孤獨的劊子手》（器樂）。

第九樂章，《美的組合與預感》（器樂與聲樂）。

這九個樂章又分別歸於三個套曲中，從標題上即可看出，第一套曲包括第一、三、七樂章。第二套曲包括第二、四、六、八樂章。第三套曲包括第五、九樂章。

樂曲的層次清楚，富有邏輯性，但歌詞很抽象，令人費解。在《瘋狂的工匠》幾段中，人聲占重要地位，歌唱由長笛等樂器伴奏。在《孤獨的劊子手》段落中，人聲與器樂交替出現。作曲家注意人聲與器樂的銜接，儘可能使二者在音色上相結合，或相對比。同時，在各種樂器之間，作曲家也有意探索「銜接」，例如在吉他與顫音琴之間，使之更加新穎。

樂曲強調節奏的變化。在演唱方面還引用念唱的音調。在音色方面，模仿印象派某些朦朧的色彩。

在使用樂器方面，作曲家打破了傳統的室內樂器，而採用一些非洲及東方的樂器，如古巴小鼓（bonge）、響葫蘆、克萊夫（clave）、銅鑼、鈸等。

《應答曲》（Repons, 1981-1984，為樂隊、六位獨奏家與電聲裝置），是將傳統樂器與法國當時最先進的音樂電腦「4X」相結合的作品。這是一次有意義的計算機音樂實驗，演出的設計與表演均具有時代特色。

作曲家要求舞台為長方形，具有一較寬大的中央，二十四位樂隊演員在中央站台上，由指揮組織表演。樂隊站台前是一部「4X」音樂電腦，由技術人員控制。六位獨奏演員分別被安置在六個角落，演奏鋼琴、管風琴、豎琴、鈸與木琴，他們的周圍均有揚聲器。錄音機錄下他們的演奏，經過「4X」合成後，再以揚聲器放出。整個樂曲由獨奏、樂隊、錄音和計算機合成組成，作曲家試圖表現出獨奏與樂隊之間的應答關係。

整個樂曲的設計手法新穎，具有時代感。由計算機控制的音樂結構嚴謹。樂曲的音響具有空間立體感，充滿活力。

布雷茲在整體序列與電子音樂方面作出了突出的貢獻，他的嚴肅、執著的探索精神引起人們對

電子時代綜合繁複的音樂風格

他的尊重。

前蘇聯現實主義音樂的發展

席且德林

席且德林（Rodion K. Shchedrin, 1932-），當代俄羅斯作曲家、鋼琴家。父親是一位音樂史及音樂理論方面的教師。席且德林從小接受音樂教育。一九四五年在莫斯科合唱中學學習。一九五○年入莫斯科音樂學院學習作曲與鋼琴。畢業後師從沙波林讀研究生。這一時期他創作了一批大型作品，包括《第一鋼琴協奏曲》、《第一交響曲》等。一九六五年至一九六九年他在莫斯科音樂學院任教，一九七三年任俄羅斯聯邦作曲家協會理事會主席。

席且德林的主要作品有：

交響曲：《第一交響曲》（1958）；《第二交響曲》（1965，副題為「二十五首管弦樂前奏曲」，為紀念反法西斯戰爭中陣亡之士而作）。

鋼琴曲：《第一鋼琴協奏曲》（1954）；《第二鋼琴協奏曲》（1966）；《第三鋼琴協奏曲》（1973）；《奏鳴曲》（1962）；《二十四首前奏曲與賦格》（1970）；《複調筆記》（1972）；《小曲》；《阿拉伯風》；《固定低音》；《幽默曲》等。

芭蕾舞劇：《小木馬——駝背人》（1960）；《安娜·卡列尼娜》（1972）；《海鷗》（1980）；《卡門組曲》（1967，根據比才的歌劇音樂改編）等。

歌劇：《不僅僅是愛情》（1961）；《死魂靈》（1977）。

席且德林的作品題材內容深刻，不少源於文學名著。如根據托爾斯泰的名著《安娜·卡列尼娜》改編的芭蕾舞劇，根據契柯夫的小說《海鷗》改編的芭蕾舞劇等等。這些大型作品既具有史詩般的宏偉氣魄，深刻的涵義，也具有細膩的情感，充分體現了俄羅斯民族風格。

席且德林作品的音樂語彙與俄羅斯民間音樂緊密相聯，他自己創作的音調則富有獨特的性質。

在作品中他注意引進偶然音樂、具體音樂等新式手法，如在《喧鬧的對句歌》（1943）中，採用紙張作消音器、用提琴弓來擊譜架、用手掌拍圓號嘴等。以取得某些噪音效果，來表現俄羅斯民間節日的歡快熱鬧的風俗場面。

席且德林勇於改革，對傳統的體裁進行調整。他的《第一交響曲》只有三個樂章，分別是迴旋曲、托卡塔、主題與變奏。在《第二鋼琴協奏曲》中，各樂章以標題形式區分，標題爲：《對話》、《即興曲》與《對比》。

席且德林的鋼琴作品在他的創作中占重要成分。其作品技術性強，構思清晰，曲式精練，其中還常採用無調性、多調性等新技法。席且德林本人經常演奏他自己的作品，他的演奏技術精湛，樂句清晰，給人留有深刻而美好的印象。

史尼特克

史尼特克（Alfred G. Shnitke, 1934-1998），當代俄羅斯作曲家，出生於原蘇聯伏爾加共和國的首府恩格斯，母親是德國人。一九四六年隨家人到維也納並開始學習音樂。一九四九年回國在音樂中學合唱指揮班學習。一九五三年入莫斯科音樂學院學習作曲。一九五八年讀研究生。在校期間他就開始研究荀貝格等現代派作曲家的作品，並嘗試先鋒派手法作曲。一九六一年至一九七二年在莫斯科音樂學院任作曲系教授，並曾一度在莫斯科電子音樂室工作。

一九七四年他的《第一交響曲》在莫斯科遭禁演。幸好得到他昔日的好友、俄羅斯當代著名指揮家羅傑司特文斯基（Gennady N. Rozhdestvensky）的大力支持，將整個樂團移到高爾基市上演此曲，並承擔了演員與演出的全部費用。一九七八年史尼特克任前蘇聯作曲家協會理事。

一九八○年他的《第二交響曲》在倫敦首演，他本人卻被禁止去英國參加開幕式。一九八一年他被選為西伯林藝術學院院士。一九八三年他的一部清唱劇在上演前一分鐘被禁演，這部劇的主角由當時著名的歌星普加喬娃擔任。一九八六年史尼特克被選為前民主德國柏林藝術學院通訊院士。

儘管他在國際上有一定影響，但他的作品多次被禁演，他的工作與生活條件也十分艱苦。他居住在沒有電梯的十五層樓上。一九八五年他不幸中風，但仍以頑強的毅力堅持創作。他用自己的左手扶持右手，記下一個個音符。一九八九年他移居德國漢堡。同年，他的好友，即指揮家羅傑司特文斯基在瑞典斯德哥爾摩的音樂會上，指揮愛樂樂團演奏了他的三十餘部作品，這使更多的聽眾有機會瞭解史尼特克。

一九九四年他完成《第八交響曲》後，又一次中風。這次的後果更加嚴重——他喪失了說話與寫作的能力。但他仍以超人的精力與毅力完成了《第九交響曲》，該作品於一九九八年六月在德國

◎二十世紀歐美音樂風格◎

電子時代綜合繁複的音樂風格

169

首演。作曲家於一九九八年八月在漢堡病逝。莫斯科音樂學院舉行了紀念活動。他的遺體被運往俄羅斯，安葬在諾渥德維奇修道院，與蕭斯塔可維奇等作曲家長眠在一起。

史尼特克的主要作品有：九部交響曲、六部協奏曲、鋼琴作品（包括鋼琴協奏曲、六手聯彈曲等）、室內樂（包括弦樂四重奏）、管弦樂、歌劇、舞劇、戲劇配樂及電影音樂等。其中歌劇《第十一戒律》、舞劇《迷宮》、管弦樂《戶口花名冊》（1980）和《黃色音響》（1973，爲九件樂器、音帶、合唱、啞劇和投影）較有影響。

史尼特克的作品多數是器樂作品。不少作品構思宏偉，有些則具有很強的諷刺性。因而作品具有很強的戲劇效果和表現力。他的作品風格多樣，表情豐富。在配器方面他喜歡採用繁複的裝飾手法，使作品具有現代式的多層次、重疊交錯的特點。

《戶口花名冊》於一九八〇年十二月五日在倫敦首演。由羅傑司特文斯基指揮英國BBC交響樂團演出。這部作品根據果戈理的原著改編的話劇而創作。內容反映了十九世紀沙俄農奴制時代的人與社會。作曲家用音樂對生活在不同階層的人物，進行了生動地描寫。

作品由八個樂章組成。它們分別描寫了果戈理的小說《死魂靈》中的主人翁乞乞科夫、《外套》

中的小官吏、《狂人日記》中的狂人波普里希欽、《欽差大臣》中的各種官僚等。音樂中不時地引用貝多芬的《命運》主題、莫札特的《魔笛》主題、柴科夫斯基的《天鵝湖》片段等。音樂的配器手法新穎，作曲家對各種不同人物常採用不同的樂器組合來表現其特徵。作曲家還採用不協和音、尖銳的小號聲、跑調的鋼琴聲、夢境中的狂人囈語聲、口哨聲、電吉他滑音等多種方式來表現內容涵義。音樂充滿活力，既有傳統又有創新。作品的筆觸尖銳、辛辣，具有很強的諷刺特點與現實意義。

電子音樂、計算機音樂與其他創新風格

史托克豪森

卡爾亥茲・史托克豪森（Karlheinz Stockhausen, 1928-），德國作曲家、指揮家、音樂學家。出身於鄉村教師家庭，從小學習鋼琴、小提琴及雙簧管。青少年時在家鄉務農同時擔任鄉村舞會的鋼琴伴奏。

電子時代 綜合繁複的音樂風格

電子時代綜合繁複的音樂風格

一九四七年至一九五一年在科隆市國立高等音樂學院學習鋼琴與音樂教育。這一時期他還在科隆大學學習哲學與日耳曼語言學。

一九五二年他去法國巴黎參加梅湘主辦的美學與音樂分析講座，同時在巴黎「法蘭西電台具體音樂組」從事研究工作。他曾對電子正弦波聲譜合成工作進行著研究。他嘗試著創作一種「太空音樂」，他認為這種音樂能使人類與外星人相互聯繫。一九五三年他回到科隆，在聯邦德國廣播電台（WOR）電子音樂室工作。為進一步推廣現代音樂，他在波恩大學與埃普勒教授聯合舉辦語言與訊息理論的有關講座。一九五四年至一九五九年他負責序列音樂雜誌《序列》的工作。從五○年代起他就在達姆施塔特的「國際新音樂講習班」授課。

一九六三年至一九六八年史托克豪森在科隆市為外國青年作曲家舉辦《新音樂課程》學習班，傳播現代音樂的創作技術。這一期間，他還應邀在美國賓夕法尼亞大學、加利福尼亞大學講學，並組織講課性音樂會，即邊講邊演，大力推廣現代音樂。六○年代他的創作還反映了一種「世界音樂」的想法。他提出要創造一種「人為的新民間音樂」，這種音樂將把世界各種音樂風格融為一體，成為一種「世界文化共棲的形式」。在序列音樂方面，他還提出研究音的高低、強弱、長短、音色以

及音的空間位置的「音響度數」（又稱為「參數」）的理論。他的作品還反映出他對非洲、亞洲等地區的民間音樂與部落音樂的深入研究。

一九七〇年在日本大阪舉行的世界博覽會上，史托克豪森上演了他的大量作品。同年，他被選為漢堡藝術研究院院士。一九七八年他的有關論述電子音樂及現代音樂的論文成集出版。

史托克豪森的作品很多，包括管弦樂、室內樂、鋼琴、聲樂及電子音樂。他的電子音樂作品主要有：採用現代派各種創作手法，但具有較大影響的是他的電子音樂。在這些作品中他廣泛

《電子音樂練習曲》（Electronic Study I, 1953；II, 1954）。這是他早期的電子音樂作品。樂譜採用縱線、橫線及斜線繪製成的圖形，它們分別表示聲音的頻率、長度及響度。

《少年之歌》（Gesang der Jünglinge, 1955-1956，童聲）是一首磁帶錄音作品。

《頌歌》（Hymnen, 1966-1967），是一部「世界音樂風格」的作品，採用錄音與具體音樂手法。全曲長達一百二十三分鐘。樂曲分為四個部分，分別獻給與作曲家同時代的其他四位著名作曲家，他們是布雷茲、浦瑟爾（H. Pousseur）、凱基（Cage）和貝里歐。樂曲的素材源於各種波形電子音響，如短波接收音、噪音、莫爾斯信號等，除此之外還包括《國際歌》、法國國歌、前蘇聯國歌、

電子時代綜合繁複的音樂風格

美國國歌、瑞士國歌及一些非洲國家、亞洲國家的國歌，總計四十餘首。作曲家還採用了某些國家的民間音樂及爵士樂等現代音樂。總之，這是一部採用「拼貼」手法完成的豐富多彩的現代電子音樂作品。

樂曲的第一部分，主要是《國際歌》及英法等國的國歌片段。前部分透過短波引入《國際歌》的基調，經過主持人朗誦，轉入由電子音樂演奏的聯邦德國、英國等國歌主題。樂曲的後半部以類似的手法，將法國等十餘個國家的國歌「拼貼」在一起。

第二部分，採用電子音響移動手法，錄音包括史托克豪森與助手的談話，以及前蘇聯、西非等國家的國歌。

第三部分，用電子音響及快速磁帶音響將美國、日本、瑞士等國家的國歌「拼貼」在一起。

第四部分，包括幻想的烏托邦國歌、中國的叫賣聲等。最後這些聲音都消失了，只剩下呼吸聲。

電子音樂的整個概念至今仍未得到一種完美的說明與解釋。許多作曲家在這方面的作品也屬於嘗試性的。目前，總的來講聽眾在這方面的興趣是不大的。但盡管如此，史托克豪森在電子音樂方

面進行的深入與廣泛的探索，仍得到廣大聽眾的理解，其精神也深深地感動了聽眾。他的許多作品預示了音樂的發展，為未來的音樂開闢了新的道路。他是二十世紀現代電子音樂最重要的作曲家之一。

克瑟納基斯

克瑟納基斯（Iannis Xenakis, 1922-），法籍希臘作曲家。出生於羅馬尼亞東南部。父親是一位商人，母親是一位音樂愛好者，會彈鋼琴。克瑟納基斯從小受到家庭的影響，喜愛音樂。多瑙河畔的民間音樂更是深深地植根於他的心中。

一九三二年他隨父母移居希臘，進入雅典工藝學院，想成為一名工程師。同時他私下繼續學習音樂。他對數學與音樂都非常喜愛。這一時期他曾用數學、幾何公式重寫巴赫的某些作品。

一九四一年他參加了希臘反法西斯的抵抗組織，並擔任負責工作，一九四四年在一次戰鬥中，他不幸負傷，左眼失明，臉部也受到損害。但這並未使他退卻，反而激勵他更加勇敢地與納粹進行鬥爭。一九四五年他被敵軍俘虜，判以死刑。後來他設法虎口脫險，被迫流亡巴黎。

電子時代綜合繁複的音樂風格

在巴黎期間，他一方面從事原來的建築行業，一方面積極學習音樂。一九五〇年至一九五一年他曾師從奧內格、米堯與梅湘學習作曲與理論。由於他在自然科學方面的深厚功底，又由於他對音樂有豐富的想像力，因而他的作品不僅反映出他建築式的「形式思維」和數學式的「邏輯思維」的特點，而且也反映出他在藝術上新穎、獨特的創作風格。

一九五五年他發表了關於反對序列音樂的論文：《序列音樂的危機》，並提出他新的「隨機」作曲法（Stochastis Music）。一九五六年他創作的《ST/10》就是一部隨機音樂作品，其中ST是英文隨機的頭兩個字母，10則表示由十位演員參加演出。為了進一步闡明他的理論，他還專門出版了論著《隨機音樂原理》（1960-1961）。一九五八年他在設計布魯塞爾萬國博覽會的飛利普館的工程時，發現建築上的雙曲線與拋物狀等形式與音樂的結構有內在的聯繫。他努力使自己的音樂作品與建築中的規律相結合，體現出一種形式美。

六〇年代，他在巴黎創建「數學音樂和自動化音樂學校」（School of Mathematical and Automated Music），並在美國印地安納州大學也建立了相應的研究中心，目的是推動數學在音樂中的應用。六〇年代後期他又開始研究聲光相結合的「視聽音樂」（Musique audio-visuelle），使科技

與音樂進一步相結合。

一九八〇年他領導的研究組研制出一種簡單的電子作曲機（UPIC），這是由計算機控制的機器，可將畫在光盤上的線條轉爲音樂。這爲大眾作曲打開了一條通路：即使沒有學過作曲的人，只要掌握了有關圖形與音樂的關係，就可以把自己的想法、情緒「畫」出來，並轉爲音樂。這台機器後被陳列在巴黎科學城展覽廳。在計算機應用方面，他的作品還有《生物》（*Eonta*, 1963-1964，爲鋼琴和五件銅管樂器），這部作品展示了計算機在加快創作速度方面的應用。

克瑟納基斯的主要作品有：

芭蕾舞劇：《克拉內格》（*Kraanery*, 1968-1969，樂隊與錄音帶）。

管弦樂：《皮托普拉克塔》（*Pithoprakta*, 1956-1962），爲四十六件弦樂器、管樂和打擊樂）、《ST/10》（*Stochastic Music*, 1956-1962，爲十位演員）、《A與B類比》（*Analogiques A and B*, 1959）、《決鬥》（*Duel*, 1959，爲兩個樂隊）、《戰策》（*Stratégie*, 1959-1962，爲兩個管弦樂隊和兩位指揮）、《構造活動》（又譯《苔萊蒂克托》，*Terrèktorh*, 1966，樂隊位於聽眾之中）。

鋼琴與其他器樂：鋼琴曲《埃瑪》（又譯《基礎》，*Herma*, 1960-1961）、大提琴《諾默思·阿爾

法》（Nomes Alpha, 1965-1966）、鋼琴與五件銅管樂器《生物》（1963-1964）。

克瑟納基斯創作最主要的特點是將自然科學，特別是數學與物理的原理，應用在他的創作之中。他應用概率理論法則創作的作品有：《完全形態構成》（Diamorphoses, 1957-1958）和《皮托普拉克塔》。後者還同時應用了物理學中的麥克斯韋─波爾茲曼定律。即從小提琴最低音到最高音之間進行計算，以產生新穎的音調與「音群」式音響。

應用對策論原理（game theory）的作品有《決鬥》、《策略》；應用集合論與布爾代數原理的作品有《基礎》、《生物》；應用群論原理的作品有《諾默思‧阿爾法》。

作曲家還採用博奕論原理，指除輪盤賭與擲骰子以外很少純粹靠機會（即偶然性）。這種「隨機音樂」與「偶然音樂」不同，偶然音樂排斥有意志的選擇。而這種音樂要求演員在面對多種可能的情況下，選擇最佳方案。如，在作品《決鬥》中，要求有兩位指揮。每位指揮要從多種樂譜中選擇一種，並對前人的選擇作出最佳反應。

克瑟納基斯強調在創作時應保持作曲家對素材的支配權力。他的數理作曲方法需要借助於計算機。如，在創作中應用計算機進行選擇性工作。

《基礎》是克瑟納基斯的第一部鋼琴作品，題獻給日本鋼琴家高喬友治（Takahashi Yuji）。作品的題目Herma是希臘文，有「關聯」、「基礎」、「萌芽」之意。作曲家採用數學的集合論和布爾代數的原理進行創作。作品中包括A、B、C、R四個不同的音高集，其中A、B、C集還有自己的否定形式，即 Ā、B̄、C̄。R集是包含鋼琴鍵盤的全部音高，是前三個集的參照系。樂曲根據數學中的和與積的運算法則，組織這四個音集。人們可從中感到音響的變化：高與低、薄與厚、強與弱等等。儘管如此，作品的主題意義仍使人感到難於理解。

克瑟納基斯在探討自然科學與音樂藝術的內在聯繫方面作出了傑出的貢獻。

凱　基

凱基（John Cage, 1912-1992），美國作曲家。自幼學鋼琴。青年時期入波莫納學院學習了一段時間後便棄學。他曾去歐洲考察、旅遊。一九三三年以後師從柯維爾（H. Cowell）、瓦瑞斯（E. Varése）及荀貝格等作曲家。一九三七年至一九三九年在西雅圖康尼學校（Cornish School）擔任舞蹈課鋼琴伴奏。一九三八年他發明了「特調鋼琴」（Prepared piano）。

一九四一年凱基在芝加哥設計學校教學。一九四二年定居紐約，默斯·坎寧安（M. Cuninghan）舞蹈團合作，擔任該團的音樂指導。四○至五○年代曾師從薩拉巴依學習東方哲學，師從鈴木（D. T. Suguki）學習禪宗，並努力研究中國的《易經》，他受這些哲學思想影響，在創作中應用「機遇」、「無聲」等手法。

五○年代以後他曾與鋼琴家都鐸（D. Tudor）合作演出，並在北卡羅萊納州的黑山大學（Black Mountain University）講學。這一時期他還對眞菌學研究產生了興趣，積極參與該學會的工作。一九六六年後他在辛辛那提大學、伊利諾斯大學的高級研究中心工作。一九六八年被選入國家文學藝術院院院士。

凱基的主要作品有：

管弦樂：《特調鋼琴與樂隊的協奏曲》（1951），該作品是在鋼琴琴弦中塞入各種物體，如橡皮筋、帽夾子、螺絲釘及小木塊等，以產生一種新穎的類似打擊樂的音響。

《黃道圖》（*Atlas Eclipti Calis*, 1961-1962），樂曲要求每件樂器都接上話筒，聲音從大廳的六個揚聲器中傳出。該作品於一九六四年在林肯中心演出，由伯恩斯坦擔任指揮。演出效果很不理想，

觀眾中途紛紛退場，演員最後向作曲家喝倒彩。

鋼琴曲：《變之樂》（*Music of Changes*, 1951），樂曲採用偶然因素進行創作與表演。作曲家受到中國《易經》的思想影響：樂曲由六十四種不同的因素組成，包括樂音、噪音、無聲、時值、速度等。演奏中演員用投硬幣的方法來確定自己的演奏組合。作品中強調時值的多樣變換，並以圖示來表明。例如一個四分音符用二·五公分長度來表示。在時值中還有許多不規則的韻律，如一個八分音符加一個四分音符的1|3等等。這種奇異的創作與演奏在二十世紀以前的音樂中是沒有的。

交響樂：《4分33秒》（4'33", 1952）是一首無聲音樂。該作品可提供給任何一件或數件樂器，作品由三個樂章構成（時間分別為1'40"、2'23"和0'30"），演奏者上台後並不演奏，只作些相關的動作。

聲樂作品：《芳塔娜混合音響》（*Fontana Mix*, 1958），既是一部偶然音樂作品，又是一部電子音樂作品。它以噪音、樂音及打擊樂各種音響為主。噪音包括靜電干擾波、笑聲、嘶嘶聲、沙沙聲及各種語言的無音與輔音等。樂音包括爵士音調、民間音樂等。打擊樂包括各類打擊樂器，這些樂器緊接著話筒，產生刺耳的噪音。作曲家將這些聲音經過磁帶剪貼合成。這首樂曲完成於義大利，

芳塔娜是作曲家在義大利居住時女房東的名字。這音樂曲也許是表現了作曲家在義大利的感受。

凱基的作品反映出他一生追求創造發明，努力變革一切舊的傳統。他廣泛採用各種先鋒派創作手法：半音、序列、磁帶、現場、電子以及無聲音樂等等。他的作品還反映了他的哲學思想。在創作手法上他稱得上是最激進的先鋒代表之一，特別是他對偶然音樂的發展作出的巨大貢獻，對後來的二十世紀音樂產生了極大的影響。

流行歌曲與影、視、劇音樂的空前發展

杜納耶夫斯基等前蘇聯作曲家

杜納耶夫斯基（Isaak I. Dunayevsky, 1900-1955），前蘇聯作曲家。自幼學習鋼琴。青年時期入哈爾科夫音樂學院師從阿赫隆學習小提琴，師從鮑加迪廖夫學作曲。畢業後在哈爾科夫、莫斯科及列寧格勒等地從事作曲、指揮與教學工作。除此之外還擔任亞美尼亞業餘藝術團指導，負責省人民教育局的音樂組工作等。

一九二四年至一九二七年在莫斯科任諷刺劇院音樂部主任。這一時期他創作了大量的輕歌劇、舞劇與戲劇音樂。他大膽吸取新的音樂語彙，如爵士音調等，並將這些新的音調與俄羅斯民間音樂很好地融於自己的創作之中。一九二九年開始他任列寧格勒輕歌劇院的音樂指導與指揮（這一職務一直到一九四一年），同時擔任烏焦索夫爵士樂隊演奏員、少年宮歌舞團負責人及列寧格勒作曲家協會主席等職。

一九三二年他開始創作電影音樂。僅在一九三四年至一九四〇年這七年之內，他就創作了十六部電影音樂。他對工作很認真、負責，並能深入基層。人們經常可以在排練廳、錄音棚見到他。他沒有名作曲家的架子，經常親自指導排練或彈鋼琴伴奏，而且工作相當準時。這些都給人留下了良好的印象。從一九三八年起他擔任中央鐵路工人文化宮藝術團的指導工作。一九三九年被授予紅旗勞動勳章和俄羅斯聯邦共和國功勳藝術家的稱號。

一九四一年衛國戰爭時期，他帶領鐵路員工藝術團深入部隊進行慰問演出。他曾說：「我們把自己全部創作力量貢獻給人民的歷史時刻來到了。我將為反法西斯戰爭貢獻出我自己的全部力量。」（引《蘇聯名作曲家》，p.75，尤里・凱爾第什等著，人民音樂出版社）那一時期他創作的最

電子時代綜合繁複的音樂風格



著名的歌曲是《我的莫斯科》（里相斯基和阿格拉尼揚作詞）。今天在離莫斯科二十三公里的列寧格勒大道上，有一座紀念碑，浮雕上刻有這首歌的一句歌詞：

敵人永遠不能，

使你低頭。

一九四一年杜納耶夫斯基獲得史達林獎金。一九五〇年他獲得俄羅斯共和國人民藝術家的稱號。一九五一年他再次獲得史達林獎金。面對這些榮譽，他很謙遜，認為自己應擴大知識面，更加努力地去充實自己。

一九五五年在里加舉行了作曲家的專場音樂會。他親自登台指揮拉脫維亞合唱團演唱，並親自彈鋼琴。觀眾反響強烈，不少歌曲被多次返場。音樂會結束後，人們趕到里加火車站來送他，站台擠滿了來送行的人群，當火車即將啟動時，有人輕輕地唱起了他的歌曲《別相忘》，火車伴隨著深沉的歌聲，向前疾馳，消失在遠方。

杜納耶夫斯基一生創作有十二部輕歌劇，有：《黃金谷》(1937)、《幸福之路》(1941)、《小

丑的兒子》（1950）及《自由之風》（1947）等。其中以《自由之風》最著名。他的輕歌劇繼承了雷哈爾（F. Lehár）等作曲家的新維也納輕歌劇的傳統，但更富有俄羅斯風格。其特點是規模較大，常採用交響樂的手法來描繪壯闊的場面，以俄羅斯民間音樂及大衆歌曲爲基調，來歌頌勇敢、堅強的俄羅斯人民。

杜納耶夫斯基一生創作了大量的電影音樂與歌曲。他創作的優秀歌曲幾乎全部是電影插曲。他的歌曲具有濃郁的俄羅斯民間音樂的特點，也吸取傳統的革命歌曲與列隊歌曲的因素。其旋律明朗，節奏輕快或堅定，歌曲充滿青春活力，具有時代感，甚至一些幽默感。歌曲的內容反映了前蘇聯人民的現實生活。歌頌的主人公常常是拖拉機手、飛行員、女工程師等勞動者，這些主人公像春天與陽光，純潔可愛。

杜納耶夫斯基認爲歌曲創作中最重要的是詞曲的統一。他認爲只有詞與曲相互緊密融合，才是好的歌曲。他認爲歌曲的旋律應使人容易接受，易於傳唱，要像說話一樣。音調應熱情，能激起人的情感。他談到創作電影《忠誠的考驗》時的心情：「嚴肅而艱難的音樂啊！時常有這樣的情況，當我俯視譜紙時，我聽到內心有角色的音樂在鳴響，……我聽到這些音樂應該是怎樣的，但都不能

夠掌握它，並記錄在譜紙上。構思的這種逐漸確定焦點，時常要經過一個痛苦的過程。彷彿一切就緒了，但旋律上又存在著令人不滿之處，因為音樂喚起的情緒與角色情緒互相不合。有時這方面只有一些細微的不足——稍稍降低或提高幾個音，但是找到這個突出的觸覺點以前，你是安心不了的。」（引《蘇聯名作曲家傳》，p.81）從這一段話裡可以看出，他創作那麼多優美的旋律要付出多麼艱苦的代價。

杜納耶夫斯基創作的電影歌曲有：《快樂的人們進行曲》（選自影片《快樂的人們》，1934）、《祖國進行曲》（選自影片《大馬戲團》，1936）、《快樂的風之歌》（選自影片《格蘭特船長的女兒》，1936）、《卡霍夫卡之歌》（選自影片《三伙伴》，1935）、《伏爾加之歌》（選自影片《伏爾加—伏爾加》，1938）、《雁群歌》（選自影片《光明之路》，1940）、《豐收之歌》與《紅莓花兒開》（選自影片《幸福的生活》，1950）等。這些歌曲旋律優美動人，情感真切自然，節奏或歡快有力或輕柔舒展，具有很強的感染力。它們至今仍受到世界各國人民的喜愛。

《快樂的人們》由庫瑪奇作詞。影片首映於一九三四年十二月，幾天以後，歌曲便傳唱開了。

一九三五年「五‧一」勞動節與十月革命節的遊行中，人們更是廣泛地唱起這支歌。歌曲1=F，4/4

拍，進行曲速度，大調式，二部曲式。旋律明亮、歡快。附點節奏與後半拍起句的韻律使歌曲充滿青春的活力。歌詞節選如下：

快樂的心隨著歌聲跳盪，

快樂的人們神采飛揚，

我們的歌聲喚醒了城鎮，

也喚醒偏僻的大小村莊。

我們要通曉一切知識，

甚至開闢天空和北極。

當祖國號召我們努力勞動，

我們都會成為好漢和英雄。

……

（副歌）這歌聲給我們最大的力量，

電子時代綜合繁複的音樂風格

他一定永遠也不會滅亡。

誰永遠能跟著它一路前進，

引導著我們奔向前方。

《祖國進行曲》是影片《大馬戲團》的插曲，由庫瑪奇作詞。該曲作於一九三六年。歌曲1＝G，4／4拍，進行曲速度，二部曲式。作曲家以大調式開始，歌頌了祖國與人民的強大，中間部分轉入小調，旋律轉爲抒情，最後又轉回大調。

作曲家爲寫好這首歌，花了半年時間，修改了三十六次才完成了這首歌。影片首映的當天晚上，電台就向全國播放了這首歌，儘管影片的拷貝還沒來得及傳到邊遠地區，但那兒的人們已透過電台學會了這首歌。

世界著名男低音歌唱家保羅・羅伯遜曾演唱過這首歌，並說：「我們祖國多麼遼闊廣大」，這是我心中的歌，這首歌唱出了我珍視、熱愛和爲之奮鬥的一切。」（引《蘇聯名作曲家傳》，p.73）

《祖國進行曲》的歌詞是：

我們祖國多麼遼闊廣大

它有無數田野和森林，

我們沒有見過別的國家，

可以這樣自由呼吸。

＊　　＊　　＊

打從莫斯科走到遙遠的邊地，

打從南俄走到北冰洋，

人們可以自由走來走去，

就是自己祖國的主人；

＊　　＊　　＊

各處生活都很寬廣自由，

像那伏爾加直瀉奔流，

這兒青年都有遠大前程，

電子時代綜合繁複的音樂風格

這兒老人到處受尊敬。

＊　　＊　　＊

春風蕩漾在廣大的地面，

生活一天一天更快活，

世上再也沒有別的人民，

更比我們能夠歡笑；

＊　　＊　　＊

如果敵人要來毀滅我們，

我們就要起來抵抗，

我們愛護祖國有如情人，

我們孝順祖國像母親。

＊　　＊　　＊

我們祖國多麼遼闊廣大，

電子時代綜合繁複的音樂風格

190

它有無數田野和森林，

我們沒有見過別的國家，

可以這樣自由呼吸。

《青年歌》是影片《伏爾加——伏爾加》插曲。該片於一九三八年四月上映，是一部音樂喜劇片。影片包括多種體裁的歌曲，如《青年歌》、《炊事員四重唱》、《引航員的詼諧曲》等，均由庫瑪奇作詞。該歌曲1＝F，4／4拍，快板，歌詞節選如下：

我們走過的路上，

塵土飛揚閃金光，

我們青年歡天喜地，心花怒放，

像那天空一樣崇高，

像那大海一樣寬廣，

我們青春大道一直通往最前方！

（副歌）大聲唱，多響亮！

手挽手，更堅強！

像那天空一樣崇高，

像那海洋一樣寬廣，

我們青春大道一直通往最前方！

《雁之歌》是影片《光明之路》插曲，作於一九四○年，由渥爾賓作詞。影片的內容是描寫一位普通勞動女工成為紡織工程師、斯達漢諾夫工作者的故事。歌曲1＝C，3/4拍，中速。歌曲的結構精練，旋律抒情、婉轉、優美。音樂形象生動，歌頌了女主人公積極進取的精神。歌詞節選如下：

……

朋友你勇敢地飛吧，

身邊有我們大家，

哪怕前面風雪交加，

團結的鳥群不害怕。

一路飛行，一路歌唱，

自由的鳥群無阻擋，

萬里迢迢飛行前進，

年輕的翅膀更堅強，

《紅莓花兒開》是影片《幸福的生活》的插曲之一。由伊薩柯夫斯基作詞。歌曲作於一九四九年。影片共有四首插曲，其中《豐收之歌》、《從前你這樣》及《紅莓花兒開》均很流行。該歌曲 1＝G，2/4拍，中速。開始的前八小節的引子用帶有複調特色的合唱寫成，曲調抒情、婉轉、內在。主題由獨唱引入，採用 a 和聲小調。中段以後轉入大調色彩，然後引子主題出現，歌曲轉回小調式。歌曲具有濃郁的俄羅斯風格。歌詞節選如下：

田野小河邊，紅莓花兒開，

電子時代綜合繁複的音樂風格

有一位少年真使我心愛，

可是我不能對他表白，

滿懷的心腹話兒沒法講出來！

……

少女的思戀天天在增長，

我是一個姑娘怎麼對他講，

沒有勇氣訴說，我盡在徬徨，

我的心上人兒，你自己去猜想。

《從前你這樣》是影片《幸福的生活》的另一首插曲，作於一九四九年。歌曲1＝F，4／4拍，中速。旋律深沉、內在、富有激情，略帶憂鬱的色彩。歌詞如下：

從前你這樣，現在還是這樣，

哥薩克啊，草原的鷹！

你為什麼今天又和我會面，

為什麼擾亂我的心？

* * *

你為什麼把自己的痛苦

硬要加在我的頭上？

只有一點才真是我的過錯：

我沒有力量把你忘！

* * *

我還不能把自己的命運

馬上和你連在一起，

但是我在，在整個戰爭時期，

我一直都在等待你！

* * *

電子時代綜合繁複的音樂風格

日夜等待，等待你歸來，

今天終於回到家鄉。

你的責備真使我心頭悲傷，

你瞧吧，你有多倔強！

＊　　　＊　　　＊

悲哀煩惱，和你的憂愁，

趕快把它撇到腦後。

你該知道，我對你一片深情，

常把你掛在我心頭！

＊　　　＊　　　＊

你為什麼總不能領會，

反而策馬負氣走開？

從前這樣，你現在還是這樣，

電子時代綜合繁複的音樂風格

196

查哈羅夫（1901-1956），前蘇聯作曲家。生於頓巴斯礦區一工人家庭。一九二七年畢業於羅斯托夫音樂學院作曲系。畢業後參加紅軍。從一九三二年起擔任彼亞特尼茨基俄羅斯民歌合唱團的藝術指導。那一時期他收集改編民歌上百餘首，衛國戰爭期間，他帶領合唱團在前線或後方進行慰問演出，並創作了十幾首戰地歌曲，其中《卡秋莎大炮》、《有誰知道他呢》和《霧啊，我的霧》這幾首流傳很廣。他的作品曾多次獲得前蘇聯國家文藝獎。

《有誰知道他呢》由伊薩柯夫斯基作詞，作於一九三九年。這是一首抒情歌曲，曾於一九四二年獲得史達林文藝獎金二等獎。歌曲曲調婉轉、輕柔，歌曲1＝A，2／4，3／4，1／4拍，慢板。歌曲像低聲的耳語，表現了少女初戀時的靦腆與憂鬱。樂句與語言的搭配密切，發音流暢、自然。歌詞節選如下：

　徘徊在我家門前，

　黃昏時候有個青年，

就是你這樣我也愛！

◎二十世紀歐美音樂風格◎

電子時代綜合繁複的音樂風格

那青年喲默默無言，

單把目光閃一閃，

有誰知道他呢，

他為什麼眨眼。

……

你的信兒我也不猜，

你也不必再期待，

可是心喲不知為何，

甜蜜地融化在胸懷。

有誰知道他呢，

心兒為什麼融化。

《霧啊，我的霧》由伊薩柯夫斯基作詞，歌曲作於一九四二年。一九四一年至一九四三年蘇軍

與德軍在第聶伯河上游的斯摩棱斯克一帶進行了激烈的戰鬥。當時查哈羅夫正領導著合唱團在前線和後方的醫院、工廠和農莊等地慰問演出。這首歌作於演出途中的火車上，是一首描寫游擊隊戰鬥生活的歌曲。歌曲1＝D，4／4拍，中速，開始先由女中音領唱，後半部進入合唱，合唱具有俄羅斯民間支聲複調特點。歌曲生動地描述了大霧瀰漫下的俄羅斯大草原與森林，歌頌了游擊隊戰士保衛家園的頑強戰鬥精神。歌詞節選如下：

哎！

游擊隊出發去打敵人。

游擊隊出發了前去作戰，

好一片大草地和森林，

大霧瀰漫，

我的霧啊我的霧，

……

警告你，不速客，

別想逃跑，

這輩子想回家辦不到！

我的霧啊我的霧，

大霧瀰漫，

故鄉啊我親愛的故鄉！

哎！

　　查哈羅夫的歌曲大多是多聲部的。在演唱時多採用民間唱法，伴奏也常用民間樂器，這些使他的歌曲具有濃郁的俄羅斯鄉土氣息。查哈羅夫所寫的歌曲情感真摯，旋律優美、深沉，有時還帶有一些憂鬱的色彩。這些歌曲至今仍具魅力。

　　勃朗切爾（1903-1990），前蘇聯作曲家。出生於烏克蘭的一個手工業者家庭。七歲時開始學鋼琴，十一歲時入庫爾斯克音樂學校繼續學鋼琴。十四歲入莫斯科音樂館的歌劇學校學習小提琴、作

曲。

國內戰爭時期，他曾在俱樂部中擔任鋼琴伴奏，並創作《蕭爾斯頌》、《礦工游擊隊》、《再見吧，故鄉》以及《等著我》等歌曲。

《蕭爾斯頌》（1936），由戈洛德內伊作詞。蕭爾斯（1895-1919）是前蘇聯國內戰爭時期的紅軍司令員。曾帶領蘇聯紅軍與游擊隊員抗擊敵人，不幸在一次戰鬥中犧牲，年僅二十四歲。歌曲1＝G，2/2拍，小調式。歌曲的音調純樸、優美，具有濃郁的烏克蘭民歌特點。歌詞節選如下：

隊伍前進在河畔，

他們來自遙遠地方，

在那紅旗下面有一個指揮官，

指揮官在戰場英勇殺敵受了傷，

鮮血染紅了衣裳，

還灑在草地上。

……

他同我們一樣，

在生活裡受飢寒，

他所流的鮮血，

今後會有報償，

在那警戒線外，

我們把敵人擊潰，

從小受過磨練，

這榮譽最寶貴！

＊　＊　＊

人馬聲漸漸消失，

河岸上靜悄悄，

太陽落到山後，

一九三八年勃朗切爾應著名文學家芮吉寧之邀，為一新創作雜誌寫一首歌曲。作曲家當時正指導一支爵士樂隊，很希望寫一首供樂隊演出的歌曲。而詩人伊薩科夫斯基的詩從情緒、內容、音韻方面都符合他的要求，於是他根據這首詩譜寫了《卡秋莎》這支歌。歌曲首演是在聯盟大廈圓柱大廳內，演唱剛一結束就受到觀眾的熱烈歡迎，演員們不得不重唱三遍。從此這首歌傳遍了整個蘇聯，整個世界。至今它仍有著巨大的藝術魅力，深受人們的喜愛。

歌曲1＝A，2／4拍，音調優美動聽，節奏歡快有力，充滿青春活力。歌詞節選如下：

正當梨花開遍了天涯，

露水在隨風飄，

騎兵隊伍已消失，

馬蹄聲還在響，

蕭爾斯的旗幟

在晚風裡飄揚！

河上飄著柔漫的輕紗；

卡秋莎站在峻峭的岸上，

歌聲好像明媚的春光。

＊　　＊　　＊

她還藏著愛人的書信。

她在歌唱心愛的人兒，

她在歌唱草原的雄鷹，

姑娘唱著美妙的歌曲，

＊　　＊　　＊

駐守邊疆年輕的戰士，

心中懷念遙遠的姑娘；

勇敢戰鬥保衛祖國，

卡秋莎愛情永遠屬於他。

電子時代綜合繁複的音樂風格

為紀念這美妙動人的歌聲，前蘇聯人民在詩人伊薩科夫斯基的家鄉烏格拉河畔建立了一座「卡秋莎」紀念館。該館具有俄羅斯傳統風格，木製結構。木屋裡陳列著世界各種語言的《卡秋莎》歌詞，有關這首歌的各種紀念性文章、材料。屋子左邊有一球型石，石中間嵌有一塊金屬牌，上面刻有這首歌的詩句。

作曲家本人曾這樣談到這首歌：「無論我到哪個國家，人們必定把我作為《卡秋莎》的作者來介紹。我的朋友不管從多遙遠的地方回來，必定向我講起有關《卡秋莎》的故事。我毫不掩飾，這使我很快樂，但又使我難過。那麼多人談《卡秋莎》，彷彿我寫的其他歌曲根本不存在，……不過真正使我心滿意足的終究還是圍繞《卡秋莎》所發生的事。這件事發生在莫斯科，我們乘車到郊外去，突然，沿著公路迎面走來親的隊伍，現代農民的結婚典禮！他們打扮得漂漂亮亮，興高采烈，又唱又跳。他們唱的正是《卡秋莎》，唱得那樣清晰，那樣委婉動聽，我完全被吸引住了，幸福極了！你想想看，在鄉村裡人們辦喜事竟唱我的歌！這是對我的勞動成果的最大獎賞，最高獎賞。」（引《蘇聯名作曲家》，p.90）

一九四二年在史達林格勒戰役中，蘇聯紅軍曾把一種新型的火箭炮親切地稱為「卡秋莎」，這

◎二十世紀歐美音樂風格◎

電子時代綜合繁複的音樂風格

205

種炮曾給德軍造成毀滅性打擊。這首歌激勵了千百萬紅軍戰士為祖國英勇戰鬥。

《太陽落山》作於一九四八年，由阿‧高瓦連柯夫作詞。歌曲1＝G，2／4拍，進行速度，歌曲短小精悍，音調優美純樸，富有激情，節奏堅定有力。歌頌了紅軍戰士忠於祖國、忠於人民的崇高精神，歌詞節選如下：

太陽落在山的後邊，

在河灘上已經升起薄霧炊煙，

沿著道路，沿著草原，

蘇維埃戰士正從戰場返回家園。

＊　＊　＊

因為日曬吹雨打；

戰士們的軍裝已經褪了顏色。

英勇戰鬥，打擊敵人，

戰士們用自己胸膛保衛戰旗。

* * *

不怕流血，不怕犧牲，

用生命來保衛邊疆，保衛家鄉。

為了我們神聖祖國，

我們都會穿過炮火再建功勳。

* * *

幸福道路通向家園，

但是戰士可以走遍海角天涯

忠於祖國，忠於人民，

我們都會穿過炮火再建功勳。

勃朗切爾曾說：「我不好高騖遠，因為我清醒地知道，我不過是在音樂大眾化領域進行創作。

長期以來，脫離生活的歌曲不可能出名，這不同於永遠是光輝典範的古典大型音樂作品。……只有素材源於人民中的歌曲，其生命才能長久存在。」（引《蘇聯名作曲家》，p.86）作曲家一生正像他自己所談的那樣，立足於本國的大眾歌曲創作。

勃朗切爾的歌曲以蘇聯人民的現實生活為主題。特別是戰爭時期，他寫了大量的歌頌紅軍的歌曲。這些歌曲內容貼切生活，歌頌了蘇聯人民高尚的情操與精神，他的歌曲旋律優美、流暢，容易上口，音調具有濃郁的烏克蘭民間音樂特點。歌曲的情感真摯、純樸，至今仍有巨大的感染力。

索洛維耶夫－瑟多伊（1907-1978），前蘇聯作曲家。父親為農民，後在彼得堡一座大樓裡當守門員。謝多依的父母均喜愛音樂，父親會演奏手風琴，母親會唱許多俄羅斯民歌。一九二三年瑟多伊畢業於十年制學校。他曾在電影院幫助放影員倒片，這使他有機會接觸到電影院中的鋼琴。他還在俱樂部的業餘音樂團體中擔任過鋼琴伴奏。二〇年代中期他曾為列寧格勒廣播電台廣播早操彈鋼琴伴奏，那時他每天清晨四點起床，步行到廣播電台去彈這段伴奏。大量的實踐，使他的鋼琴即興演奏達至很高水準。

一九二九年他考入列寧格勒音樂專科學校，師從雅札諾夫學作曲。入學考試時儘管他未能按規

定交出「作品」，但他的音樂天賦與他的鋼琴即興演奏水準，使主考教師同意接收他入學。

一九三一年他升入列寧格勒音樂學院，仍然師從雅札諾夫。他開始嘗試創作各種體裁作品：兒童歌曲、交響詩畫、鋼琴組曲、協奏曲、輕歌劇、舞劇音樂及電影配樂等。他的老師發現他善於譜寫感人的旋律，刻劃生動的音樂形象，便引導他以創作歌曲為主。

一九三四年他發表了套曲《抒情歌》，署名為「瑟多伊」，這是他的筆名。他父親曾這樣親切地稱呼他，因為他的頭髮是淺色的。俄文中瑟多伊是銀白色的意思。後來他把這個筆名前加上姓，就成了「索洛維耶夫—瑟多伊」。三〇至四〇年代正是前蘇聯歌曲創作事業蓬勃發展的時期，他創作的《哥薩克騎兵之歌》等歌曲曾產生較大影響，但他作品中流傳最廣的是他在四〇至五〇年代創作的歌曲。

一九四一年夏天，瑟多伊與一些作曲家深入列寧格勒港體驗生活，他們幫助裝卸工人勞動。在一個寧靜的夜晚，港口停泊著一艘輪船，從船上黃色的燈光處，隱隱傳來陣陣歌聲與手風琴聲。這是海員們在歌唱！瑟多伊當即決定寫一首歌曲，記下這美妙的時刻。但是他寫好歌曲後，仍未能寫出前半部分歌詞。他只能根據音樂家樸質的文學詞語寫了副歌的歌詞「再見吧，可愛的城市，明天

◎ 二十世紀歐美音樂風格 ◎

電子時代綜合繁複的音樂風格

209

將航行在海上」等幾句。後來他請詩人亞歷山大‧楚爾金寫了全曲的歌詞，這支歌取名爲《海港之夜》。

唱吧，朋友們，

明天要航行，

航行在那夜霧中，

快樂地歌唱吧，

親愛的老船長，

讓我們一齊來歌唱。

……

靜靜的海港上，

水波在蕩漾，

夜霧瀰漫著海洋，

浪花衝擊著，

故鄉的海岸，

遠遠的手風琴聲悠揚。

（副歌）再見吧，可愛的城市，

明天將航行在海上，

明天黎明時，

親人的藍頭巾

將在船尾飄揚。

一九四一年蘇聯衛國戰爭開始時期，瑟多伊擔任前線《海鷹》劇院、紅旗波羅的海艦隊演出組的藝術指導。他把這支歌帶給前線的戰士，立即受到熱烈的歡迎。但是當他在一九四二年春從前線慰問演出歸來，在莫斯科作曲家的音樂會上展示這首歌曲時，卻遭到意想不到的否定。當時一些作曲家受極左思潮影響，認為這支歌的抒情風格與戰爭年代的戰鬥氣氛不相符合。但實踐證明，瑟多

電子時代綜合繁複的音樂風格

伊的創作是成功的。當瑟多伊領導的藝術團每到一處，士兵總是高呼：「《海港之夜》！」一九四二年塞瓦斯托波爾城被德軍圍困，人民生活異常艱苦，但是那裡的人們仍舊印刷了這首歌。這首歌後來獲得史達林獎金。

僅一九四二年的一個夏天，瑟多伊就創作了二十餘首歌曲。多數歌曲的歌詞是由著名作家、詩人阿列克賽依‧法捷耶諾夫作的。

一九四三年瑟多伊創作了《當歌唱的時候》這首歌。古謝夫作詞。歌曲1＝D，3｜4拍，中速。旋律簡樸、流暢，具有俄羅斯民間音樂特色，歌詞節選如下：

阿遼娜，阿遼娜，

我最親愛的朋友。

我們相距多遙遠，

長久不得見，

這分離和思念，

常帶給你痛苦。

但在歌唱的時候，

你會輕鬆一些。

＊　＊　＊

阿遼娜，我知道，

你還沒把我忘懷。

在那籬柵的門旁，

你依然等待。

我不久將歸去，

再和你在一起。

當你歌唱的時候，

你會輕鬆一些。

一九四五年瑟多伊創作了《起飛的時候》這首歌。由法蓋爾松作詞。這是影片《海闊天空》的插曲。這時已接近戰爭的結束，人們已見到勝利的曙光，作曲家以愉悅、歡快的音調，幽默風趣的筆觸，生動地刻劃了青年飛行員朝氣蓬勃的形象。旋律中採用的#D、#F音，使音調色彩新穎、獨特。歌曲中附點音符與休止符運用巧妙。歡快的節奏使歌曲充滿青春的活力。

衛國戰爭勝利時，瑟多伊正帶領著藝術家演出隊在東普魯士慰問演出。整個衛國戰爭時期，作曲家共寫了六百餘首歌曲。這些歌曲鼓舞了士氣，純潔了心靈，是蘇聯人民在戰爭年代裡珍貴的精神食糧，作曲家親自深入前線，與戰士同甘共苦，他以歌聲為戰鬥的武器，向法西斯進行了堅決的鬥爭。他的愛國主義精神與優秀的作品受到蘇聯人民高度的讚揚。

戰後瑟多伊寫了不少青年與勞動的歌曲。一九四七年他寫了組歌《士兵的故事》，它包括六首歌曲，其中一首是《同團的戰友，你們如今在何方？》，由阿·法梯揚諾夫作詞。歌曲1=♭G，2/4拍，中速，旋律深沉、婉轉、動人，音調略帶傷感。G音與♭B音的運用巧妙，歌曲的情感真切，表達了戰士的思念之情。歌詞節選如下：

在五月明媚短促的夜晚，

戰爭結束，硝煙已消散，

同團的戰友啊，

你們呀如今在何方，

我們並肩戰鬥的伙伴？

每當夕陽西下時近傍晚，

我徘徊在新屋大門邊，

順路的微風也許會送來戰友，

送到這裡來和我相見。

＊　＊　＊

我和你會想起部隊的生活，

一路行軍，征途艱辛，

為了勝利啊，

電子時代綜合繁複的音樂風格

215

我們要乾上一杯，

再乾一杯為戰鬥的友情。

如果你到現在還未結婚，

不必煩惱，儘可放寬心。

到我們這兒來吧，傾聽歌聲悠揚，

我們這裡的姑娘美麗動人。

* * *

我們要在集體農莊旁邊，

為你建造樓房和花園，

因為這兒住著俄羅斯的好兒男，

挺身捍衛祖國的英雄漢。

在五月明媚短促的夜晚，

戰爭結束，硝煙已消散，

一九四七年瑟多伊的另一首成功之作是《共青團員之歌》，由阿·伽里契作詞。這是作曲家為話劇《路途的起點》所作的插曲。歌曲再現了昔日戰爭歲月蘇聯青年為保衛祖國、踴躍參軍，告別母親與家園的感人主題。歌曲1=E，2/4、4/4拍，進行曲速度。旋律由小調開始，但節奏剛勁有力，很有號召性。中間音樂轉入大調，唱到「再見吧，媽媽」一句時，音韻與語言相符，音調親切自然，表現了蘇聯青年保家衛國的高尚情操。唱到「勝利的星會照耀我們」時，音樂發展為高潮，音調明朗，切分節奏堅定有力，表現了蘇聯青年對前途充滿信心。

這首歌至今仍在世界各國青年中傳唱。幾十年來它仍具有強大的感染力與藝術魅力，它就像大自然中的百合花那樣，有一種高尚、純潔的美，給人留有難以忘懷的記憶。歌詞節選如下：

聽吧！戰鬥的號角發出警報，

穿好軍裝，拿起武器，

我們並肩戰鬥的夥伴？

同團的戰友啊，你們如今在何方？

共青團員們集合起來。

踏上征途，

萬眾一心保衛國家。

＊　　＊　　＊

（副歌）我們再見了

親愛的媽媽，

請你吻別你的兒子吧！

再見吧，媽媽！

別難過，莫悲傷，

祝福我們一路平安吧！

再見了，

親愛的故鄉，

勝利的星會照耀我們，

再見吧，媽媽！

別難過，莫悲傷，

祝福我們一路平安吧！

……

一九五六年瑟多伊創作了《莫斯科郊外的晚上》，由米·馬都索夫斯基作詞。這是為影片《在運動大會的日子裡》所寫的一首插曲。這首支歌榮獲一九五七年七月在莫斯科舉行的第六屆世界青年聯歡節歌曲創作金質獎。它具有高度的感染力與迷人的魅力。歌曲1=G，2／4拍，稍快的行板。

歌曲大、小調交替自然，#F與#G音運用新穎、動人，有推動感。歌詞節選如下：

在這迷人的晚上，

夜色多麼好，心兒多爽朗，

只有風兒在輕輕唱，

深夜花園裡，四處靜悄悄，

電子時代綜合繁複的音樂風格

219

我的心上人坐在我身旁，

默默看著我不做聲？

我想對你講，但又難為情，

多少話兒留在心上。

長夜快過去，天色濛濛亮，

衷心祝福你，好姑娘。

但願從此後，你我永不忘，

莫斯科郊外的晚上。

瑟多伊歌曲的主人公常常是一位普通的小伙子，是工廠、集體農莊或士兵中的一員，他正直、勇敢、純樸與熱情，還帶有一點靦腆，他還演奏簡單的樂器——手風琴或三弦琴。戰爭年代他英勇戰鬥，不畏艱險，表現得勇敢、頑強，同時也時常流露出他對遠方戀人的深切思念；和平建設時期，他積極勞動，努力學習，對祖國的未來充滿信心。瑟多伊就是透過這樣的主人公來歌頌蘇聯人

民的高尚情操與美好心靈的。

瑟多伊的歌曲情感眞切，旋律抒情、優美、動人，音調既具有濃郁的俄羅斯民間音樂特色，也具有創新與獨特性。他的和聲運用靈活，轉調手法自然。不少歌曲還具有幽默、風趣的特點，表現俄羅斯人民樂觀、開朗的性格。瑟多伊的歌曲歌頌了偉大的蘇聯人民，表現了他對祖國、對人民的深厚情感。他是二十世紀最偉大的歌曲作曲家之一。

諾索夫（1911-1970），前蘇聯歌曲作曲家。生於一農民家庭，一九二八年入斯維德洛夫斯克音樂專科學校學習。一九三二年入列寧格勒音樂學院工農班學習作曲。一九三五年入該音樂學院繼續學作曲。畢業後參軍，衛國戰爭時期在前線歌舞團工作，創作了大量的歌曲。

一九四七年創作了歌曲《遙遠的地方》，由丘爾金作詞。歌曲1＝D，6／8拍，旋律寬廣、抒情、明朗，音調極爲優美。生動地表現了守衛邊防的戰士對遠方戀人的思念。歌曲情感自然、眞摯。歌曲第六小節改爲9／8拍，這樣使詞、曲更加和諧，呼吸更加自然。又如第十四、十五小節中的B、G、B音與A、G、E這些音和歌詞「時刻懷念著我」很貼切，很有感染力。這首歌既描述了俄羅斯大自然的寬廣、美麗，又抒發了俄羅斯人民熱愛生活的深刻而細膩的情感，是一首相當成

電子時代綜合繁複的音樂風格

221

功的歌曲。歌曲節選如下：

在遙遠的地方，

那裡雲霧在飄蕩，

微風輕輕吹來，

飄起一片麥浪。

* * *

在親愛的故鄉，

在草原的小丘旁，

你同從前一樣，

時刻懷念著我。

你在每日每夜裡，

永遠不斷地盼望，

電子時代綜合繁複的音樂風格

盼望遠方的友人，

寄來珍貴訊息。

＊　＊　＊

蔚藍色的天空，

覆蓋在你的上面，

河水急流飛奔，

大海洋在咆哮。

＊　＊　＊

偉大俄羅斯啊，

她是這樣地寬廣，

這就是我們

親愛的蘇維埃祖國。

＊　＊　＊

電子時代綜合繁複的音樂風格

在這遙遠的邊疆，

我又在懷念著你。

你就是我的曙光，

就是我的希望。

一九四八年諾索夫創作《拖拉機手謝遼沙》，由法蓋爾松作詞，歌曲以一個姑娘的口吻，表現了青年男女的愛情與勞動生活。歌曲1=F，3／4拍。旋律歡快、明朗，極富幽默感。三、六度音和聲運用巧妙，富有俄羅斯民間音樂特色，樂曲結構簡明，詞曲通俗易懂，易於傳唱。歌詞節選如下：

一個青年拖拉機手，

深夜送我轉回家。

我呼伏在他的肩頭，

並且熱情吻著他……

小白樺呀，小白樺呀，

你不要偷看咱們倆，

我親愛的謝遼沙呀，

明天再來相會吧！

……

看，謝遼沙當了模範，

人人見了都稱讚，

為了獎勵他的勞動，

金星獎章掛胸前……

我驕傲地望著大家，

我現在不用再隱瞞，

今天我要舉行婚禮，

嫁給這個英雄漢！

電子時代綜合繁複的音樂風格

* * *

每夜我倆一起游蕩，

遠遠手風琴在響，

我們漫步走出村莊，

走在遼闊的土地上……

看著這片故鄉田野，

真叫人心裡好舒暢……

只要人們辛勤勞動，

生活一天比一天強。

羅代金（1925-），前蘇聯作曲家。一九四五年入斯維德洛夫斯克音樂學院學作曲。畢業後負責烏拉爾民間合唱團指導工作。一九五三年他創作的《山楂樹》流傳很廣。歌曲1=F，3∕4拍，中速。旋律抒情，語言簡樸真摯，表現了俄羅斯少女純潔的愛情。歌詞節選如下：

歌聲輕輕蕩漾

在黃昏水面上，

暮色中的工廠

在遠處閃著光。

列車飛快奔馳

車窗裡燈火輝煌，

山楂樹下兩青年

在把我盼望。

……

他們誰更適合

我的心願？

我卻沒法分辨，

我終日不安。

電子時代綜合繁複的音樂風格

他倆勇敢和可愛，

全都是一個樣，

親愛的山楂樹呀，

請你幫忙！

啊，最勇敢可愛的呀，

到底是哪一個？

親愛的山楂樹呀，

請你告訴我！

其他歌曲作曲家

羅傑斯（1902-），美國作曲家。父親是一位醫生，父母都是音樂愛好者。羅傑斯從四歲開始學鋼琴。一九一八年入哥倫比亞大學學習。在學習期間，他與著名的文學語言學家勞倫斯・哈特相識，他們建立了深厚的友誼，並經常合作創作歌曲與音樂劇。為了深造，羅傑斯考入紐約音樂學

院，學習音樂理論與指揮。畢業後，應好萊塢之邀寫過許多電影音樂。

一九四三年羅傑斯與劇作家奧斯卡‧哈默斯坦二世合作，創作了輕歌劇《俄克拉荷馬》和音樂劇《音樂之聲》。後者立即受到廣大觀眾的歡迎，並被改拍為音樂故事片。其中歌曲《Do-Re-Mi》是最著名的選曲。

歌曲《Do-Re-Mi》由奧斯卡‧哈默斯坦二世作詞。1＝C，2／4拍。歡快的音調與風趣的語言描寫了修女瑪麗亞熱心教海軍上校家七個小孩子學音樂的情景。瑪麗亞的耐心與生動的比喻，使孩子們對音樂產生興趣，並跟她一起歡快地唱起歌來，英文歌詞是：

"Doe" -a deer, a female deer,
"Ray" -a drop of golden sun,
"Me" -a name I call myself,
"Far" -a long long may to run,
"Sow" -a needle pulling thread,

◎ 二十世紀歐美音樂風格 ◎

電子時代綜合繁複的音樂風格

229

"La"-a note to follow "Sow",

"Tea"-a drink with jam and bread,

That will bring us back to "Do"

Do Re Mi Fa So La Si Do-So-So-Do.

其他還有許多歌曲作曲家，由於篇幅所限，不能一一詳細介紹。

我們選用蕭斯塔可維奇的歌曲《保衛和平之歌》作爲這一章的結束。這首歌表達了人類追求和平的願望，對歷史與未來的責任感。歌曲1=♭E，2/4拍，由多爾瑪托夫斯基作詞。歌曲的旋律深情、明朗、寬廣，節奏舒緩、平穩。副歌部分情緒更加激昂，作曲家轉調手法極爲巧妙、自然，轉回到主調的方式更是水到渠成。歌曲的篇幅不長，但卻極有感染力。唱著它，使人的心靈得到淨化，精神得以昇華，領人進入一種崇高的境界之中。其歌詞如下：

吹動我們的旗，

是那和平的風

招呼自由的人們團結緊。

大家手挽著手，

穩著步朝前進，

向著快活的有意義的人生。

＊　　＊　　＊

這裡有千千萬

保衛和平的人，

更有為爭取解放的戰士。

為了團結一致，

為了保衛生命，

向著全世界送出明朗的呼聲。

＊　　＊　　＊

（副歌）我們生命的保衛者，

電子時代綜合繁複的音樂風格

◎ 二十世紀歐美音樂風格 ◎

要永遠消滅戰爭，
我們要團結衛國，
愛護和平一條心！

電子時代綜合繁複的音樂風格

4 回顧與展望

◇◇◇◇◇◇◇◇◇◇◇◇◇◇◇◇◇◇◇◇◇◇◇◇◇◇◇◇◇◇◇◇◇◇◇◇◇◇

二十世紀音樂的特點

回顧近百年的歷史，面對二十世紀作曲家們的作品，我們不難看出二十世紀音樂具有以下幾方面特點。

題材深刻

不少二十世紀作曲家們選擇的題材具有深刻的思想涵義與社會意義。不少作品題材與第一、二次世界大戰有關。這些作曲家用生動感人的音樂語彙描述了戰爭給人類帶來的災難、痛苦，揭露了法西斯的殘暴與罪惡，告誡人類要珍愛和平與友誼，要維護世界和平，……這類作品較多，像荀貝

格的《一個華沙的倖存者》；蕭斯塔可維奇的《第七交響曲》；布瑞頓的《戰爭安魂曲》；梅湘的《末日四重奏》；潘德瑞茨基的《廣島受難者的輓歌》等。這些作品多產生於戰爭年代，許多作品就是作曲家本人的親身經歷或遭遇，因而作品內容深刻，具有強大的感染力與震撼力。這些作品中有不少採用全新的創作手法，如十二音技法、圖表記譜法、噪音等。

二十世紀還有不少作曲家借用古代或歷代的題材，來揭露現代社會存在的問題或弊病。這類作品像貝格的歌劇《伍采克》、伯恩斯坦的音樂劇《西區的故事》、達拉匹窊拉的歌劇《囚徒》、史尼特克的管弦樂組曲《戶口花名冊》、米堯的歌劇《哥倫布》、安奈斯可的歌劇《伊底帕斯》、布瑞頓的歌劇《彼得‧格里姆斯》、蕭斯塔可維奇的《第十三交響曲》等。這些作品從社會的不同側面，各種不同階層的人物，形形色色的事件中，映射或揭露了現代社會存在的各種問題：人與人之間的緊張關係：人的變態心理與行為；人內心深處的恐懼、孤獨與憂鬱；黑社會的殘暴、謀殺、亂倫、吸毒；專制統治的殘酷；官僚的腐敗；人之間的虛偽與欺騙；阿諛逢迎的小人……二十世紀的作曲家用音樂來揭露並抨擊了社會的黑暗與腐敗。這些作品像警鐘一樣鳴響，引起了人民的警覺與深思，從而起到教育人民的作用。這些作品同時也歌頌了人類的純潔與正直，歌頌了眞、善、美。

從上這些作品反映出二十世紀作曲家往往超脫出某一國家或民族來考慮問題，他們是從人類總體或全球的觀點來思考問題。可見二十世紀作曲家們自覺地擔負了歷史的責任。

還有些作曲家以大膽的浪漫主義手法，幻想地描述了宇宙的變遷。如辛德密特的交響曲《世界的和諧》、卡特的《羽管鍵琴與鋼琴雙協奏曲》等。他們以音樂再現了宇宙、自然的發展與變化。

風格多樣

二十世紀作曲家對傳統的作曲理論與手法採取了幾種不同的態度。

有些作曲家以創作傳統的交響樂曲為主，他們寫了大量的具有時代特色的交響曲。如蕭斯塔可維奇的《第十交響曲》、威廉斯的《倫敦交響曲》、布瑞頓的《青少年管弦樂隊指南》、雷斯匹基的《羅馬三部曲》、安奈斯可的《羅馬尼亞狂想曲》等。這些作品從不同角度反映了二十世紀的社會歷史發展、人類的生活、思想與情感及大自然的風貌。

還有些作曲家雖然保留了傳統的形式，但在創作技法方面大量突破傳統規則，如在和聲、調式方面採用不協和音、多調性、雙調性，在節奏方面，突出不規則性等等。這方面的代表人物有斯特

拉溫斯基、巴托克、辛德密特等。

在二十世紀的作曲家中有相當一部分是與傳統作曲法相違背。美國作曲家凱基主張的偶然音樂與機遇音樂，在創作觀念與表演方式上是與傳統背道而馳的。德國作曲家史托豪森的電子作品，在創作手法、形式以及音響上也是與傳統截然不同的。法國作曲家梅湘的整體序列作品，在創作思維上進行了徹底的變革。波蘭作曲家潘德瑞茨基的《廣島受難者的輓歌》則是以全新的音響與記譜方法而出現的。

這些作曲家的作品強調的是無調性，不協和音響，不解決的和聲。他們強調音色、音響的對比變化，突出節奏而淡化傳統的旋律、調式與和聲。他們有些人強調理智的邏輯數學計算式的創作，而忽視音樂的情感表現。還有些人則完全採用即興發揮而忽視規律性創作，或進行微分音實驗，打破十二平均律……

這一切給人們造成了某種印象：二十世紀的音樂不如十八、十九世紀音樂那樣好聽，沒有十八、十九世紀那種優美的旋律，而是一種雜亂無章，使人難於理解與接受的音樂。這也確是事實。

但儘管如此，人們也承認，荀貝格的《一個華沙的倖存者》（十二音作品）、潘德瑞茨基的《廣島受

難者的輓歌》（噪音作品）是成功之作，是二十世紀的經典作品之一。

在繁複的二十世紀音樂中，也確實存在一些錯誤的觀點與不好的作品。例如，有的「先鋒派」作曲家提出「把十九世紀的音樂消滅掉」。這種極端的口號是不符合客觀規律的，人類是不可能消滅歷史的。還有些作曲家打著「先鋒派」的旗號，宣揚腐朽與黃色的內容，如讓一位女大提琴家裸體演奏，還有的作品標題爲《青年陰莖交響曲》等。這些對藝術玷辱的作法應予堅決抵制。

二十世紀有建樹的作曲家以他們特有的天才，獨特的創作手法，以新的音樂揭示了人類社會與自然界發展的一些規律，反映了二十世紀人類的思想情感，映像出了二十世紀重大的歷史事件，他們的功績不可磨滅。他們留下了豐富而寶貴的音樂文化遺產，同時他們也提出了新的問題，並爲音樂的未來開闢了嶄新的道路。

展望二十一世紀音樂

對二十一世紀音樂的設想，是以二十世紀以前音樂發展的規律及特點爲推理依據的。

在二十一世紀，人們仍舊尊重與珍愛人類各歷史時期遺留下來的音樂經典作品。這些經典作品會經常出現在音樂廳、圖書館的視聽中心以及家庭的VCD屏幕上。

隨著時代的進步，對過去未被充分開發的音樂文化，像亞洲各國音樂，非洲各國音樂等會被進一步挖掘。

二十一世紀的音樂在題材選擇方面會更寬泛，是針對二十一世紀的人類與社會的。它可能包括全球人類共同面臨的問題：如人口問題、環境保護問題、自然界產生的厄爾尼諾現象、各類災害、戰爭問題、核武器問題、社會與治安問題、人類與宇宙，與其他星球的聯繫交往問題等。

二十一世紀的音樂在傳統的西方音樂理論基礎方面會有較大的突破。以十二平均律為基礎，三和弦為基本結構的傳統和聲理論是新的音樂理論中的一個部分。新的音樂將對十二平均律加以拓寬，微分音等會進一步發展。可能會有一種新的多層次的立體和聲結構，產生新式音響。這些也會引起傳統的樂音體系、節奏、節拍等概念及調式結構等進一步的拓寬。豐富的音響與完善的新的音樂理論可能是二十一世紀音樂發展的重要標誌。

電子技術的迅速發展，使二十一世紀的樂器具有輕便的特點，有些傳統樂器也因此得到改革，

電子合成器的應用更加廣泛與普及。

電子計算機音樂的發展，加速了創作的速度，提高了創作的質量，貯存了人類各歷史時期的不同音樂文化資料。

作曲家將具有更寬闊的知識面。他們不僅精通音樂，而且善於利用自然科學與人文科學的知識於創作。科學家與作曲家聯合作曲的現像會很多。同時作曲事業被廣大音樂愛好者所掌握，隨著教育事業的發展，更多的大、中、小學生掌握作曲技術就像二十世紀末，許多學生玩計算機或演奏某一種樂器一樣普及。

二十一世紀的音樂將會與人類的發展、社會的發展同步，它是先進的、文明的與美好的。

參考文獻

1. Robert P. Morgan: *Twentieth-Chntury Music*, New York: W. W. Norton, 1990.

2. John D. White: *Theories of Musical Texturein Western History*, Garland Publishing, INC. New York: E London/1995.

3. Grout, Donald Jay: *A History of Western Music Reved*, New York: W. W. Norton and Co., 1973.

4. Hanson, Howard: *The Harmonic Masterials of Modern Music*, New York: Appleton-Century-Crofts, 1960.

5. 羅忠鎔、楊通八主編，《現代音樂欣賞辭典》，高等教育出版社，一九九七。

6. 薛范，《蘇聯歌曲珍品集》，中國電影出版社，一九九五。

7. 尤里·凱爾第什等著，《蘇聯名作曲家傳》，人民音樂出版社，一九八九。

二十世紀歐美音樂風格　　　　　揚智音樂廳 13

著　　　者／馬　清
出 版 者／揚智文化事業股份有限公司
發 行 人／葉忠賢
總 編 輯／孟　樊
執行編輯／鄭美珠
登 記 證／局版北市業字第 1117 號
地　　　址／台北市新生南路三段 88 號 5 樓之 6
電　　　話／(02)2366-0309　2366-0313
傳　　　真／(02)2366-0310
E - m a i l ／tn605547@ms6.tisnet.net.tw
網　　　址／http://www.ycrc.com.tw
郵政劃撥／14534976
印　　　刷／偉勵彩色印刷股份有限公司
法律顧問／北辰著作權事務所　蕭雄淋律師
初版一刷／2000 年 7 月
I S B N ／957-818-135-3
定　　　價／新台幣 250 元

南區總經銷／昱泓圖書有限公司
地　　　址／嘉義市通化四街 45 號
電　　　話／(05)231-1949　231-1572
傳　　　真／(05)231-1002

國家圖書館出版品預行編目資料

二十世紀歐美音樂風格 / 馬清著 -- 初版. --
台北市：揚智文化，2000 [民 89]
面； 公分. --（揚智音樂廳；13）
參考書目：面
ISBN 957-818-135-3（平裝）

1. 音樂－西洋－20世紀 2. 音樂家－西
洋－傳記

910.94 89005659